"博雅大学堂·设计学专业规划教材"编委会

主　任

潘云鹤　（中国工程院原常务副院长，国务院学位委员会委员，中国工程院院士）

委　员

潘云鹤

谭　平　（中国艺术研究院副院长、教授、博士生导师，教育部设计学类专业教学指导委员会主任）

许　平　（中央美术学院教授、博士生导师，国务院学位委员会设计学学科评议组召集人）

潘鲁生　（山东工艺美术学院院长、教授、博士生导师，教育部设计学类专业教学指导委员会副主任）

宁　刚　（景德镇陶瓷学院副院长、教授、博士生导师，国务院学位委员会设计学学科评议组成员）

何晓佑　（南京艺术学院副院长、教授、博士生导师，教育部设计学类专业教学指导委员会副主任）

何人可　（湖南大学教授、博士生导师，教育部设计学类专业教学指导委员会副主任）

何　洁　（清华大学教授、博士生导师，教育部设计学类专业教学指导委员会副主任）

凌继尧　（东南大学教授、博士生导师，国务院学位委员会艺术学学科第5、6届评议组成员）

辛向阳　（原江南大学设计学院院长、教授、博士生导师）

潘长学　（武汉理工大学艺术与设计学院院长、教授、博士生导师）

执行主编

凌继尧

设计学专业规划教材 动漫设计/多媒体设计系列

信息设计

廖宏勇 著

Information
Design

北京大学出版社
PEKING UNIVERSITY PRESS

图书在版编目（CIP）数据

信息设计 / 廖宏勇著. — 北京：北京大学出版社，2017.10
（博雅大学堂·设计学专业规划教材）
ISBN 978-7-301-28454-4

Ⅰ.①信… Ⅱ.①廖… Ⅲ.①艺术–设计–高等学校–教材 Ⅳ.①J06

中国版本图书馆CIP数据核字(2017)第143359号

书　　名	信息设计 XINXI SHEJI
著作责任者	廖宏勇　著
责任编辑	艾　英　赵　维
标准书号	ISBN 978-7-301-28454-4
出版发行	北京大学出版社
地　　址	北京市海淀区成府路205号　100871
网　　址	http://www.pup.cn　　新浪微博：@北京大学出版社
电子信箱	pkuwsz@126.com
电　　话	邮购部62752015　发行部62750672　编辑部62755910
印刷者	北京中科印刷有限公司
经销者	新华书店
	720毫米×1020毫米　16开本　16.5印张　284千字 2017年10月第1版　2023年1月第3次印刷
定　　价	89.00元

未经许可，不得以任何方式复制或抄袭本书之部分或全部内容。
版权所有，侵权必究
举报电话：010-62752024　电子信箱：fd@pup.pku.edu.cn
图书如有印装质量问题，请与出版部联系，电话：010-62756370

目录 Contents

序 001
前　言 003

第一章　信息与沟通的可视化 001
 第一节　信息时代的视觉机制 001
 第二节　信息设计的发展轨迹 014

第二章　信息设计中人的因素：受众与用户 040
 第一节　受众：传播学范畴中的人 040
 第二节　用户：设计学范畴中的人 055
 第三节　体验：以人为中心的设计思考 071

第三章　文本信息：字体与版式 081
 第一节　文本信息的编辑 081
 第二节　字　体 085
 第三节　版　式 122

第四章　作为图像的信息：信息图表　　143

第一节　信息图表的视觉思维　　143
第二节　信息图表的形式与设计法则　　163
第三节　信息图表的设计　　178
第四节　网络信息图表　　183
第五节　机构信息图表　　192

第五章　作为界面的信息：认知与交互　　201

第一节　界面信息设计原则　　201
第二节　界面、交互与应用情境　　210
第三节　界面的设计流程　　214
第四节　界面视觉设计中的常用方法　　231

参考文献　　253

P序 reface

　　北京大学出版社在多年出版本科设计专业教材的基础上，决定编辑、出版"博雅大学堂·设计学专业规划教材"。这套丛书涵括设计基础/共同课、视觉传达设计、环境艺术设计、工业设计/产品设计、动漫设计/多媒体设计等子系列，目前列入出版计划的教材有70—80种。这是我国各家出版社中，迄今为止数量最多、品种最全的本科设计专业系列教材。经过深入的调查研究，北京大学出版社列出书目，委托我物色作者。

　　北京大学出版社的这项计划得到我国高等院校设计专业的领导和教师们的热烈响应，已有几十所高校参与这套教材的编写。其中，985大学16所：清华大学、浙江大学、上海交通大学、北京理工大学、北京师范大学、东南大学、中南大学、同济大学、山东大学、重庆大学、天津大学、中山大学、厦门大学、四川大学、华东师范大学、东北大学；此外，211大学有7所：南京理工大学、江南大学、上海大学、武汉理工大学、华南师范大学、暨南大学、湖南师范大学；艺术院校16所：南京艺术学院、山东艺术学院、广西艺术学院、云南艺术学院、吉林艺术学院、中央美术学院、中国美术学院、天津美术学院、西安美术学院、广州美术学院、鲁迅美术学院、湖北美术学院、四川美术学院、北京电影学院、山东工艺美术学院、景德镇陶瓷学院。在组稿的过程中，我得到一些艺术院校领导，如山东工艺美术学院院长潘鲁生、景德镇陶瓷学院副院长宁钢等的大力支持。

　　这套丛书的作者中，既有我国学养丰厚的老一辈专家，如我国工业设计的开拓者和引领者柳冠中，我国设计美学的权威理论家徐恒醇，他们两人早年都曾在德国访学；又有声誉日隆的新秀，如北京电影学院的葛竞。很多艺术院校的领导承担了丛书的写作任务，他们中有天津美术学院副院长郭振山、中央美术学院城市设计学院院长王中、北京理工大学软件学院院长丁刚毅、西安美术学院院长助理吴昊、

山东工艺美术学院数字传媒学院院长顾群业、南京艺术学院工业设计学院院长李亦文、南京工业大学艺术设计学院院长赵慧宁、湖南工业大学包装设计艺术学院院长汪田明、昆明理工大学艺术设计学院院长许佳等。

除此之外，还有一些著名的博士生导师参与了这套丛书的写作，他们中有上海交通大学的周武忠、清华大学的周浩明、北京师范大学的肖永亮、同济大学的范圣玺、华东师范大学的顾平、上海大学的邹其昌、江西师范大学的卢世主等。作者们按照北京大学出版社制定的统一要求和体例进行写作，实力雄厚的作者队伍保障了这套丛书的学术质量。

2015年11月10日，习近平总书记在中央财经领导小组第十一次会议首提"着力加强供给侧结构性改革"。2016年1月29日，习近平总书记在中央政治局第三十次集体学习时将这项改革形容为"十三五"时期的一个发展战略重点，是"衣领子""牛鼻子"。根据我们的理解，供给侧结构性改革的内容之一，就是使产品更好地满足消费者的需求，在这方面，供给侧结构性改革与设计存在着高度的契合和关联。在供给侧结构性改革的视域下，在大众创业、万众创新的背景中，设计活动和设计教育大有可为。

祝愿这套丛书能够受到读者的欢迎，期待广大读者对这套丛书提出宝贵的意见。

凌继尧

2016年2月

I 前言
Introduction

　　作为一门学科,信息设计最初作为平面设计的分支而出现,同时也与传播学、统计学和工业设计领域的用户研究毗邻交融。新媒体技术迅猛发展并逐渐普及后,信息设计的技术属性逐渐凸显,也大大丰富了其表现语言。作为发展中的交叉学科,信息设计一直都在致力于解决在社会活动中信息所涉及的系列问题。

　　值得一提的是,"信息"作为信息论的一个基础性概念,本身即有"消除不确定性"的功能意义。以此为基点,信息设计主要以逻辑实证为主导方法,探索信息的有效呈现方式。这是一种将无形化为有形的能动的创造过程,它从受众或用户的视角出发,通过严谨的思维方式将复杂的问题梳理、归纳,从而使其简单化,并致力于创造。但是,逻辑实证所造就的信息有效性,并不如我们想象的那样坚不可摧,其社会适应力是判定其有效性的重要指标之一。信息作为社会沟通的介质,不可避免地具有一定的社会倾向性。在媒介社会中,对信息设计的思考已不再是简单的实用性问题,也包含着如何进行科学的社会构建的问题。信息设计作为一门技术美学,不但包含实证,也包含观念。前者关于信息的可用性,而后者则涉及价值属性问题,学习信息设计需要做到两者兼顾,才能形成科学的建构观。

　　进行科学的社会构建意味着需要观照设计实践的需求,将信息设计的方法和指导思想有效融合,这也是本书行文的主旨。我们不但需要了解信息设计方法的客观性,同时也需要体会其内在相关性,这样才能较为全面地理解信息设计。

　　《信息设计》全书共分五章:第一章主要立足社会现实,描述信息时代的视觉机制和信息设计的历史沿革,并提出了学科特性问题。第二章主要阐述信息设计的人本观念,并落实为具体的研究方法。用户和受众是信息设计的美学主体,他们的需求也是信息设计思维的起点。第三章以编辑意识为基础,参照新媒体情境,阐释了文本形态的信息设计方法和原则。在字体与版式的相关章节中,笔者特意加入

了对屏显环节的阐述，以适应新媒体的设计需求。第四章主要描述信息图表的形式、设计思维和法则，其中对网络信息图表和机构信息图表这两种功能性图像的信息形式进行了着重阐述，并对一些关键性的环节进行了强调。第五章讲述了新媒体时代最为主流的信息形式——界面的设计方法和流程，主要强调从认知和交互的视角来理解界面的实质意义。

因此，本书不但包含了对信息设计基础知识的理论阐释，还包含了运用实践法则；不但包含了操作方法，还包含了对方法更深层的理解；不但包含了观念，还包含了对观念的深挖和转换发展。希望本书能给读者带来一种多元化的视野，尤其是对信息设计中人文属性的关注。

<div style="text-align:right">

廖宏勇

2016 年 5 月于 MIT，Cambridge

</div>

第一章 | Chapter 1
信息与沟通的可视化

第一节　信息时代的视觉机制

一、信息过剩与"大数据"

1. 信息过剩的"症状"

信息环境像自然环境和社会环境一样，对人们的生活有着巨大的影响。不得不承认，信息的极大丰富让我们饱尝甜头，享受到信息带来的便利，但同时也遭遇了信息带来的困惑。媒介科技推动信息数量急剧上涨，其流速也不断加快，远远超过了人类对信息处理和利用的能力，以至于在过度的信息冲击面前，人们出现了一系列焦虑状态，这就是信息过剩的"症状"。信息过剩带来的负面影响在今天越来越显著。这主要体现在：

（1）信息过剩导致获取有用信息的效率降低

虽然我们拥有获取信息的便捷渠道，却面临着身陷资讯的海洋而找不到、看不懂、读不完所需信息的窘境。首先，信息过剩给信息的搜寻带来了困难，这直接导致查找信息的时耗成本直线上升，为此，人们不得不付出更多时间来查找和浏览相关信息。其次，信息过载不仅是信息量的增加，更重要的是信息降级。一方面，信息类型趋向于无意义的多样化，这种多样化对信息的接受产生了严重的干扰；另一方面，越来越多的信息内容琐碎平庸，通过打包和无节制的复制而肆意传播。

（2）信息过剩导致心理焦虑、生理疾病和一系列社会问题

托夫勒（Alvin Toffler）在《未来的冲击》一书中，将"未来的冲击"界定为人体生理适应体系及其抉择机制因负荷过重而产生了心理和生理的苦痛。简单地说，未来的冲击就是人对技术的过度刺激而产生的不适反应。按照托夫勒的观点，信息过剩是造成未来的冲击的一个重要诱因。他认为，人处理信息的能力是有限的，当过量的信息轰击人们的认知体系时，求知需求产生的压力就会超过临界值。这样一

来，人们对于信息的感知就会趋于麻木，并产生一系列的心理、生理和社会问题。

我们每天都面对浩瀚的信息的海洋，面临的挑战包括摒弃垃圾信息、专注有用信息并记住重要的事情。这似乎是个难题，但是对抗信息过剩的"症状"，能帮助人们更好地迎接认知瓶颈的挑战，这始终都是信息设计努力的方向。

2. 烦扰的数据

除去专业或工作性质等方面的因素，其实大多数人对数据并不敏感。不敏感的原因，可归结为两个：一是时间成本，二是信息惰性。就时间成本来说，很多人并非看不懂数据，而是没时间和耐心去读，如果数据的认知难度超过他们碎片化认识的时间限度，他们便会选择放弃。就信息惰性来说，人们每天都接触大量的信息，除非与己相关，否则大都会选择视而不见。信息时代忽略数据是社会中的一个普遍性问题，而且也会是一个永远存在的问题。但要想把握用户需求，设计师必须学会使用数据。设计师对待数据的态度，不一定要像专门的市场分析者或者财务人员那么专业，更多的是需要了解数据背后用户行为的逻辑和诉求。这就要求设计师在看到数据时，第一时间将这些数据与既定用户关联起来。那么，如何有效地面对数据呢？

（1）有重点地看数据

在做信息设计的数据分析之前，设计师首先应该搞清楚自己需要什么数据来说明什么问题。和做可用性测试一样，如果测试之前连关注点都没有办法确定，那就会被数据埋没。

一个数据对于不同的信息产品、不同的环境、不同的用户类型，有着不同的意义，人们对此得出的结论也应该是不一样的。传统的一般性市场研究对于数据分析往往是依据"硬属性"，比如，他们对于用户的分析多依据人口属性的数据，所以得到的结论有时难以切合现实的情境。这样的结论，对于信息类产品的设计来说，参考价值有限，特别是当今个性化需求越来越突出，用户行为越来越难以用统一标准来界定的时候，人口属性基本没有办法说明用户的行为逻辑。

例如，想了解有购物搜索需求的网民具备的主要特征时，年龄、学历、性别、收入、婚姻状况、消费能力、信息获取方式、上网条件等因素，可能都有参考价值，但哪些才是最重要的？分析后很快就会发现，比较而言，年龄、婚姻状况、上网时间、上网条件其实都不是最重要的，而消费能力、信息获取方式在这里才最具价值，但这些并不能从单纯的人口属性的数据分析中得到。

(2) 筛选数据

筛选数据是一种很重要的信息设计能力，而筛选数据最直接的方法就是提问。作为一名合格的设计师，必须要善于提问。在很多时候，提问的水准和设计水平基本成正比。明确要什么样的数据，什么样的数据可以帮助我们解决眼前的问题，这一点十分重要。事实上，数据类型达到一定数量后，类型越多，反倒越不利于得出结论或形成判断。因为不同数据类型之间会产生相互干扰，影响最终的结论。提什么样的问题，其实决定了数据筛选的条件。

在实际项目中，必须搞清楚需要什么核心与重点数据，确定了这些，会使分析过程更加高效。把主要的几个问题想穿、打透，其他问题也就迎刃而解了。

对数据进行筛选，可以高效地帮助人们把数据看透。比如，在开心网创业的初期，很多人都夸开心网的好友推荐做得好，很多用户在上面找到了自己失联很久的同学，其实开心网只是将校友录的数据库作为筛选方式用于推荐算法里，而这一技术并非是什么高精尖的技术，很多社交网站或应用程序都在用。

(3) 关心数据采集的方式和方法

很多时候，我们只提出需要什么样的数据，而并不关心得到这些数据的方式和方法。有时候，完全依靠用户研究的经验去获取数据并不可取。因为这样得来的数据并不会太准确，甚至会出现误导。因为在用户研究的过程中，使用不同的方式方法，得到的结果可能完全不同。

比如还是要做一个购物搜索的网站，不应该只关心"用户目前获取信息的方式""搜索的商品类型"等，还应了解数据来源以及获取方式，这样才能判断数据的有效性。访谈、焦点小组、问卷、电话等不同的用户研究方式、方法和渠道，得到的数据的性质也不一样。此外，不同从业经验的人采集到的数据，其结果也会不尽相同。

在用户研究方面，尼尔森（Nielsen）的一些经验很值得借鉴（图1-1）。例如他们在欧美的一些问卷，从问卷设计的逻辑、采集方式、统计方法，甚至包括"埋地雷"的方法，都高出竞争对手一大截。比如只是想试试访问尼尔森在欧美的一些问卷，如果被发现是玩的心态，很快就会踩到"地雷"，被"谢谢你参与调查"拒之门外。通过后台的一些设定，尼尔森可以很快判定哪些才是真正的采集对象，而那些不认真的来访者，很快就会被发现。从整体上说，尼尔森在用户研究方面有自己的独到理解，并且已经建立了颇具特色的用户研究方法体系，其范畴已基本涵盖

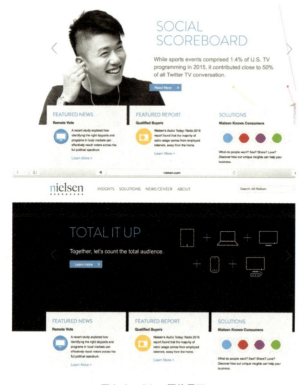

图 1-1　nielsen 网络界面

了新媒体的各种平台，具有很强的参照性。

（4）定量数据与定性数据相结合

"啤酒和尿布"是个经典的例子：沃尔玛每天最重要的事是"想尽一切办法，把货架摆好，让顾客更快地找到想要的商品，然后付费离开"。为此，他们投入了大量精力进行数据分析。沃尔玛的数据分析人员通过庞大的数据处理系统，发现一个令人倍感困惑的现象，即啤酒和尿布这两件看上去毫不相关的商品，其销售曲线惊人地相似（特别是在周末）。沃尔玛的数据分析人员在后续的定性数据研究中发现了真相——在美国一般都是男人去超市买尿布，而在周末的沃尔玛，就算买 1 美元的东西也可能要排半个小时的队结账，于是很多爸爸在准备结账时会顺手拿一打啤酒犒劳自己。基于这样的事实，沃尔玛开始尝试在卖场中将啤酒和尿布摆在同一区域，让年轻的父亲可以同时找到这两件商品，并迅速完成购物。这一简单的举措让沃尔玛获得了很好的销售业绩，这一案例也成为用户研究的经典案例。"啤酒"和"尿布"逐渐由一种销售方式转化为一种有关生活状态的文化仪式，成为了"爸爸们的聚会"的代名词，图 1-2 就是这种聚会的海报设计。

一般来说，定量数据只能告诉我们结论，而不能告诉我们背后的原因。同样，如果只看定性数据，看到的也可能只是片面现象，结论会有偏差。还有一些常见因素对结论也会造成影响。比如说只关心数据，不关心过程；只看"大数据"，不看"小数据"；只看数据表象，不看数据原因等等，这些都不可取。不过，可以肯定的是，与用户接触越多，对用户心理模型的理解就会越透彻；而对业务逻辑了解得越透彻，

我们对于数据的理解就会越深入。

3. 大数据

大数据其实不算是个新概念。早在2001年，就出现了关于"大数据"的定义和讨论。META集团（现为Gartner）的分析师道格·莱尼（Doug Laney）在他的一份研究报告中，将数据增长带来的挑战和机遇定义为一种"3V"模型，即数量（Volume）、速度（Velocity）和种类（Variety）的增加。虽然这一描述最先并不是用来定义大数据的，但是Gartner和包括IBM、微软在内的许多企业，在此后的10年间频繁使用这个"3V"模型来描述大数据。其中，数量意味着生成和收集大量的数据，数据规模必须庞大；速度是指大数据的时效性，数据的采集和分析等过程必须迅速及时，从而使数据的商业价值最大化；种类表示数据的类型繁多，不仅包含传统的结构化数据，更多的则是音频、视频、网页、文本等半结构和非结构化数据。

对于大数据的描述也有一些不同的意见，在大数据运用及其研究领域极具影响力的国际数据公司（IDC）就是持不同意见的公司之一。2011年，该公司发布的报告对大数据进行了如此描述："大数据体现了新一代的技术和架构体系，通过高速采集、发现

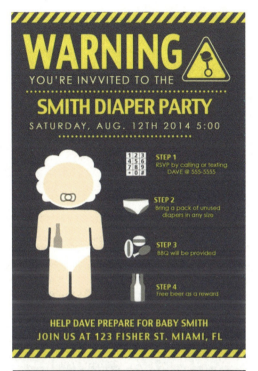

图1-2　"啤酒和尿布"的海报设计

或分析，提取大量数据的经济价值。"以此为基础，IDC 将大数据技术的特点总结为 4 个 V，即数量（Volume）——数据体量浩大，种类（Variety）——数据模态繁多，速度（Velocity）——数据生成快速，与价值（Value）——数据价值巨大而密度却很低。在价值认同的基础上，"4V"模型得到了广泛的认同。虽然"3V"模型似乎更专业化，但"4V"十分明确地提出了大数据的意义和必要性，即挖掘潜藏在数据中的巨大价值，这便是大数据最为核心的问题——如何从规模巨大、种类繁多、生成快速的数据中挖掘价值。

现在，关于大数据的定义在"4V"模型的基础上，又增加了一个 V，即 Veracity——数据的真实性，强调大数据中的内容与真实世界中的事物息息相关，研究大数据需要从庞大的网络数据中提取出能够解释和预测现实事件的信息。关于真实性的维度，使得大数据的人文特性开始凸显，人们不但关心数据技术本身，同时也开始关注数据与人之间真实的关联。至此，大数据定义的"5V"模型全面成型。

大数据不是一个热炒的媒体概念，而是一种切切实实的数据分析方法。就目前来看，大数据分析涉及的关键领域主要有 6 个：

① 结构化数据。结构化数据一直是传统数据分析的重要研究对象，目前主流的结构化数据管理工具，如关系型数据库等，都具有数据分析功能。

② 文本。文本是常用的存储文字、传递信息的方式，也是最常见的非结构化数据。

③ Web 数据。Web 技术的发展，极大地丰富了获取和交换数据的方式，Web 数据高速增长，使其成为大数据的主要来源。

④ 多媒体数据。随着通信技术的发展，图片、音频、视频等体积较大的数据，也可以被快速地传播。由于缺少文字信息，其分析方法与其他数据相比，具有独特性。

⑤ 社交网络数据。社交网络数据在一定程度上反映了人类社会活动的特征，具有重要价值。

⑥ 移动数据。与传统的互联网数据不同，移动数据具有明显的地理位置、用户个体特征等信息。

以上大数据分析的关键领域都与信息设计有着千丝万缕的联系。信息设计不但起着使数据可视化的作用，更重要的是，信息设计让大数据能够以更为亲切的方式呈现于人们面前。通过这种方式，大数据可以真正走下技术的神坛，与我们的日常生活紧密关联起来。我们能够找到、发现并读懂那些与我们息息相关的数据，并成为数据的忠实使用者。图 1-3 是"央妈"降准降息的数据新闻可视化设计，央

行降准降息不但对于国家经济有着重要的影响，同时也关乎民生。如何将这一财经领域的概念诠释清楚，并让普通老百姓了解这一重要举措对自己的影响，设计师用了卡通形象和游戏的方式，让用户能够在轻松的情景下，了解信息的实质内容。

二、信息与文化

图1-3　"央妈"降准降息的数据新闻可视化设计

1. 相似和差异

文化是流动的，这使得在漫长的历史岁月里，不同地区的很多事物的发展具有了某种相似性。刘易斯·芒福德在《城市发展史》一书中写道："目前已知的最古老的城市遗址，大部分都起始于公元前3000年前的几个世纪。"如果说城市的出现时间是个巧合的话，那么文字应该更能说明问题。图1-4是不同地区远古时期的人类文字，这些文字出现的时期非常相近，在形态上同样有明显的相似性，都是以描摹周围事物作为基本的记录方式。这些证据有力地说明了文化的相似性特征。

但是，文化远比我们想象的复杂。这是一个庞杂的体系，在长期的发展过程中形成了许多特定的习惯，不同文化系统存在差异。比如文字的阅读方向，中国古代汉字的书写习惯造成阅读方式是自上而下的，虽然现在我们大部分人已经习惯了从左至右的阅读方式，不过还是能够经常看到传统纵向的排版方

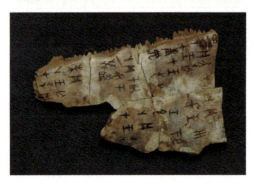

图1-4 苏美尔楔形文字（上）、古埃及象形文字（中）和古中国甲骨文（下）

式，这其实更多地是为了向传统致敬。当然这也成为文化归属感的心理特征之一。的确，文化可以唤醒我们对身份的认同，同时也能为有效地沟通奠定基础。信息设计作为一种沟通的艺术，对于文化相似性和差异性的理解十分重要。

美国文化心理学家尼斯比特（Richard Nisbett）认为："西方文明建立在古希腊的传统之上，在思维方式上以亚里士多德的逻辑和分析思维为特点；而以中国为

代表的东方文化则建立在深受道教和儒家思想影响的东方传统之上，在思维方式上以辩证和整体思维为主要特征。"这种思维方式的差异直接体现在绘画这一古老的艺术形式上。西方绘画大部分时间都在追求对真实物象的描摹，为了达成视觉上的真实，不少艺术家会用科学的方法来思考比例、结构等一系列问题；而中国的绘画艺术，大部分时间并不专注于存在的真实性，相反是用实践之外的观念去理解"像"与"不像"的问题。尤其是中国的文人画家，他们认为精神的真实，即"神似"才是绘画艺术的化境。我们从图1-5中可以看到东西方绘画对于同一禽类不同的描绘方式。

东西方文化的思维差异在设计范畴中也多有体现。例如中国古代城市规划多讲究"择中""对称"，通过明确的中轴线来统领整个城市的基本布局，以体现权利和尊严；而西方城市则更多以圆形来规划布局城市建筑，市政设施和宗教场所等重要建筑一般都位于广场周围，并以广场为原点向外扩张，这一规划逻辑在现实层面的意图十分明确，那就便于施政者加强管理。图1-6显示的是同一时期中西方两座城市布局的平面图，我们能够清楚感受到规划思想的不同。

图1-5　西方绘画和中国绘画中的鹫

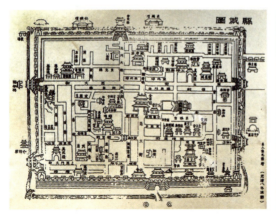
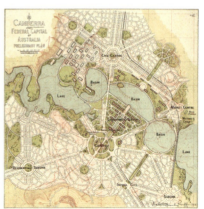

图1-6 中国平遥古城（左）和澳大利亚堪培拉城（右）

文化内涵是设计深层次的追求，而不是符号的堆砌和自我标榜。设计文化的特质并不能立竿见影，这需要设计师自己去体会感受不同的文化和习俗，更多地去充当倾听者而不是哗众取宠的作秀者，这样才能触摸到文化的脉搏，让设计有深度，让用户感受到更多的沟通诚意。信息设计的人文精神也由此体现。

文化是最好的沟通载体，具有人文精神的信息设计总能让人们感到亲近并增强认同度。我们可以通过对文化相似性和差异性的理解，做出最为恰当的信息设计抉择，此时文化会浓缩为一种价值判断，引导设计行为的方向。同时，信息设计也是文化传播最为直接的载体，通过以沟通为目的的设计把文化的范式与精髓传递给更多的人，让文化在碰撞中交融并和谐发展，这就是信息设计对文化的作用。

2. 本土和外来

"百里不同风，千里不同俗"，地理距离是文化差异形成的一个自然条件。即使是在同一个文化圈内，也会产生不同的风俗，例如吴越文化、岭南文化、中原文化等都处于中华文化圈内，其风俗习惯却不尽相同。当今国际文化的交流日益频繁，纵观其影响，一方面，外来文化的融入可以带给本土文化更多的发展机遇；另一方面，外来文化也会对本土文化形成冲击，甚至是威胁。今天，不存在没有本土文化参与的全球化，而全球化也永远都在吸收和重塑本土文化。

从图1-7中我们不难发现，同是茶文化，中国和英国的茶文化无论是仪式还是用具都有截然的差别。英式下午茶不同于中国传统意义上的饮茶，除喝茶之外，还配有各种点心和水果。最重要的是，这样的聚会还提供给人们一个可供交流的空间。英国人将下午茶发展成一种生活习惯甚至是文化，如今在欧美依旧流行。英国

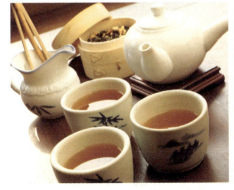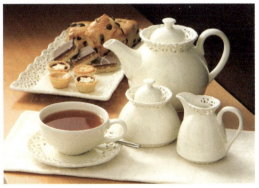

图1-7　中国和英国的茶文化

茶道是与中国、日本茶道在完全不同的文化背景下发展出的茶文化，并随着殖民扩张被带到了世界各地，逐渐发展成了一种世界性的下午茶习惯。

外来文化被接受从来就不是一个一蹴而就的过程，而是需要经历一个相当长的时间，才能真正融入大众生活。这一过程可能伴随着一代甚至几代人的成长。不过，一旦被接受，就可能发展出独特的地域文化。例如中国和日本茶道本同源，但经过时间的磨砺，今天有着大不相同的内容。

信息设计如何看待本土和外来文化，的确会体现于具体的设计形式中，这些其实都是一种文化态度的表征，没有绝对的对与错。但无论采取怎样的形式，都需要我们拥有一种宽广的视野和博大的情怀，跳出文化的围篱，考虑具体实际的情境。

3. 可看和不可看

"看"不单是一种感官方式，其实也是一种思维方式。更多的时候我们不是用"眼睛"去看，而是用"心"去看，用经验去观察，用文化价值观念去判断。

如今，红绿灯作为一种世界范围内通用的交通信号灯，几乎在全球每个角落都能看到它的身影。不管文化有多么地不同，面对红绿灯人们都可以做出正确的判断。其实，我们对于信息的判断是经验化的。没有人生来就知道色彩的含义，在外界的干预下，我们学会了有"识别"地"看"。这种"看"已不是简单的感官方式，而是建立在固定的模式上的"看"。在这个过程中，我们看到的信息会以经验的方式转化成意识储存在大脑中，由此也产生一个问题——当一个事物被大家熟悉和接受的时候，一个标新立异的前卫设计反而会带来诸多不便。如何在经验和创新之间抉择，也是信息设计需要面对的问题。图1-8是一组人们惯常使用的音乐播放器

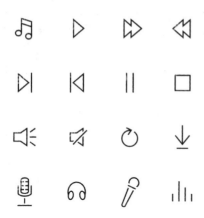

图 1-8 常用的音乐播放器的图标设计

的图标设计,依据以往的经验,即使没有文字的辅助,我们也能猜出图标对应的功能意义,因为这些图标的含义早已约定俗成,且这种惯例可以跨越文化的障碍进行沟通,而不需要过多地修饰,便能起到很好的识别作用。"看"积累的视觉经验可以借鉴、传承,但并不是可以一成不变地借鉴,这就需要根据实际情况做出合适的分析和调整,既要考虑用户的经验因素,也要考虑信息产品本身和外部环境等因素。设计创新固然重要,但必须根据人的经验习惯来创新。

在评论艺术作品的时候,我们经常可以听到对作品和作者精神内涵的分析和探究,由此可以触及作品创作的深刻意义,而这些其实都并非是我们眼睛能直接看到的。即使我们借助高科技技术能看到更多的信息,但是物质化的内容所提供的信息始终是有限的,而主观思考却可以带来无穷的延伸空间。为了更好地了解人类的内心以及精神世界对于外部感官的影响,了解心理学对于信息设计来说是至关重要的,这样才能体会"可看"和"不可看"的真谛。

三、信息的分类与方法

1. 分类、标签、关键词和属性

分类和标签(Tag)似乎总是成对出现,但在具体运用上存在差别。举例来讲,《道德情操论》这本书可以说是道德哲学著作,也可以归类到伦理学,那么这本书到底放在哪一类中更合适?分类很难解决这个问题,因为分类总会存在争议,这个时候标签就可以发挥让争议共存的效用。同一个事物可以有很多不同的标签,所以《道德情操论》至少可以加上哲学和伦理学两个标签。通过标签的方式很容易解决这些交叉领域的信息归属问题。

那么标签和关键词有差别吗?举例来说,一篇名为《夏天婴儿多发病的症状与解决方法》的文章,我们可以给它加上若干个标签——夏天、婴儿、病症(以及文中所涉及的具体病症名)、治疗等。这样一来,从任何一个标签我们都可以检索到这篇文章。这样的标签就不仅仅是标签了,它们还成了关键词。关键词的特性在

于必然与文章内所出现的内容有着客观的联系，而不能带主观色彩。比如，同是这篇文章，关键词可以是夏天、婴儿等，却不能是"我最喜欢的文章""非常实用的好文"这类主观描述。也就是说，标签可以主观，但是关键词一定要客观。从以上这些比较与分析中，我们可以把标签与关键词的含义及差异理解得更为清晰。

从某种意义上说，标签本身的特性就是松散而平等，如果要强行给标签再做分类，无疑又会重新回到分类的局面，也就失去了标签本身的意义。结合上文的分析，我们会发现标签更多地是供用户自己使用的一种社会化词条，而并非信息管理所使用的工具；即使使用类似于标签的形式，其实也尽量去除了主观性。所以，一些信息设计，如网站的导航设计，最终展示出来的还是分类，只是相对来说是比较灵活的分类而已。

那么到底什么才是分类呢？从字面角度来说，标签与关键词都属于名词，而分类应是动词。也就是说，分类是一种行为，它的依据是"类"，即属性。分类必须依据某类属性来进行。那么如何定义属性呢？它与标签、关键词又有何不同？属性是事物客观存在的物质状态。比如，一个显示设备的屏幕等级分辨率是4K，就不能说它的屏幕等级分辨率既是4K又是2K，这里的屏幕等级分辨率就是属性。

2. 概描述和泛描述

有些文献把"Label"（标记）也翻译成了标签，那么问题就来了，"Tag"应该怎么翻译？如果"Tag"也是标签，那么它与"Label"的区别又是什么呢？这真是很难回答的问题，因为语言本身的模糊性，绝对精准的翻译总是可望而不可即。可以说，关键词由编辑整理提取时，信息检索的质量较高；标签由用户自由添加时，信息检索的质量就相对差一些。

为什么要用标签，是因为分类不能满足用户个性化描述的需求吗？那么哪些信息需要进行个性化描述？比如一篇文章、一张图片，N个用户看可能会有N个关键词，这种情况使用标签就会合适。而书就不太适合，因为作者、出版社、出版年等这些重要信息已经结构化，并且也符合绝大多数用户的心智模型，因此使用专门的分类法就会比较容易操作。

把概念放开了想，对信息的所有描述其实也都可以叫标签、关键词、标记、分类，但这些说法模糊且不严谨，是不是应该有更好的定义？迄今为止，比较容易接受的答案就是概描述和泛描述。概描述侧重信息内容本身，而泛描述则侧重信息的类别及其与他者的相关性。所以，标签也好，关键词也好，其实叫什么都不重要，只需

要将两个关系层次定义清楚，即可解决问题。如果从概描述和泛描述的观念出发，我们会发现标签和标记之间有 3 个显著差异：

① 标记是本身的，标签是附加的；
② 标记强调的是一种标志，标签强调的是一种记号；
③ 标记标明信息的归属，标签用于区别信息之间的差异。

从信息检索的角度看，不管是概描述还是泛描述，都可以提升信息的检索效率。尤其跨数据类型的泛描述，是对内容整合的良好补充。在某些人工智能的搜索引擎里，泛描述还可以帮助机器学习，提升搜索的命中率。

概描述和泛描述是解决信息分类难题的一个普遍认同的方法，同时对信息的形态特性也会产生深远的影响。

我们在信息设计时，经常费尽心思地思考如何描述某个产品的功能，以便让用户更容易接受。要么更准确，要么更通俗，前者的作用是紧紧抓住核心用户群，后者则是为了扩充用户群的容量。如果产品主要针对高级用户，那么就需要准确和专业的描述，这样就需要强化术语；如果主要是想扩大用户覆盖群或是初级用户，那么就需要清晰而通俗的描述，尽量避免使用术语。

从实践层面说，同一产品要兼顾两类用户并不现实，常见的处理方法就是分版本。当然，版本名称的叫法还是回到了"描述"这个话题。一般来说，通用的成体系的对层级的划分主要有初级、中级、高级三类，但我们完全可以结合业务类型来"定制"更为动人的描述，比如淘宝旺铺的初级版叫作"创业扶持版"，就是一个创意点。在很多情况下，如果描述合乎用户的实际情况，就能很直接、有力地打动用户，收到积极的效果。

第二节 信息设计的发展轨迹

一、信息设计的概念

信息设计是人们依据特定用户对信息的需求所进行的信息形态设计，旨在提升信息逻辑结构的合理性、可用性和可视性。信息设计可以提高人们应用信息的效能，有非常强的功能趋向性。信息设计在大部分实践当中是为了加强用户对信息的信任度，例如医疗产品包装上的介绍说明、工业机械产品的使用手册、飞机舱门上的紧急开启说明，以及新媒体产品的界面等。只有当用户完全理解并信任这些信息后，

才能放心、便利地使用。所以，信息设计师必须想方设法将这些信息通过一种有效的方式传递给目标用户。

1. 功能

信息设计的功能很多，归纳起来，可以体现为以下几个方面：

- 使简单的信息更易被受众接受，使复杂的信息变得清晰、易懂。
- 将复杂的数据梳理成有条理的信息传递给有着不同需求的受众。
- 将不同学科的专业信息运用视觉或其他感官语言进行传译，以消除各专业之间的理解困难。
- 使分散的数据信息变得集中，以便更好地理解信息在系统中的位置。
- 将理性的信息转化为"感官教育"的方式，并传递给更多的受众。
- 将数据中不可见的深层内容通过视觉化的方式展现出来，以便发现问题以及问题背后的原因。
- 可以作为一种研究问题的方式，让学习变得更有逻辑。

2. 范畴

如果将信息设计按其涉及的范畴归纳，可体现为如下几类：

- 商业范畴：为委托人整理、设计信息，以展示、分析商业行为，例如商业文本或广告信息。
- 社会范畴：整理社会数据，以便传递给大众并获得理解，例如社会焦点问题的可视化说明。
- 传媒范畴：在媒体平台上使信息、图像、应用程序具有可用性，例如手机的UI界面。
- 生活范畴：对大众而言，信息设计可以让生活更便捷、信息更明确，例如空间导向标识。
- 研究范畴：用专业的方式展示复杂问题，以便进行更为有效、深入的研究，例如研究的思维导图。
- 学习范畴：运用图像化的理性思维编辑整理信息，从而更好地把握关键知识，提升学习效率，例如课件。

二、信息设计的历史沿革

1. 史前时代

信息设计的最初形态出现在原始社会遗迹的考古发现中,如图1-9所示的结绳记事。结绳记事是有明确记载的上古时期人们记录信息的方式。研究表明,在古代,结绳记事代表的可能是日常生活的点滴记录。不得不承认,结绳记事保留的信息十分抽象,不是通过观察就能得到答案的。所以,从信息传播的路径来说,这种古老的信息记录方式是将信息转化为符号来进行意义的传递。

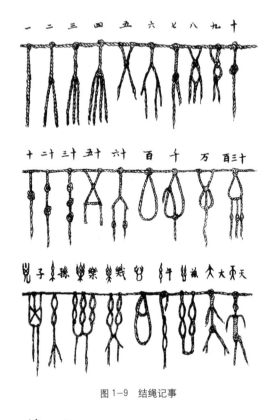

图1-9 结绳记事

在史前时代,还有一种出现得较多的信息记录方式是岩画,如图1-10。这种记录方式直观,但不可移动,也无法复制。在当时,人们已经有保留信息的需求,并且是艺术地、有意识地、有目的地保留关于其生活情景的信息。

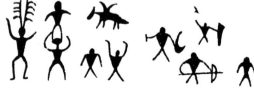

图1-10 岩画

无论是结绳记事还是岩画,可以表述的事物都非常有限,而且传播方式也不稳定。所以,史前时期的信息传播是一种固化的交流,它一方面体现了人的主动性,而另一方面也体现了信息形态和传播方式的局限性,但正是这些纯朴的沟通方式,开启了信息形态的探索之门。

2. 文字时代

文字改变了史前时段的信息传递方式。从某种意义上说,文字是信息有目的地复制,同时也是信息规范化的结果。文字的出现使得更有效地传播信息成为了可能。通过文字我们可以保持信息的稳定性,并通过人与人之间的传递来表达更多的

意义内涵。文字是信息设计的原始自然阶段。作为极度精简的信息，文字不仅有表层意思，还有深层意义。

在很长一段时间内，文字作为意识交流的符号逐渐成为信息传递的主导方式，但和图像相比，文字容易在沟通中消磨掉相对多的信息，例如对于某处风景的文字描写，即便是以写实的手法描绘得再生动接近，人们也很难在阅读文字后复原出一模一样的风貌。即便如此，文字作为信息传播的重要载体，有着与生俱来的优势。虽然文字相对图像来说显得抽象，但它可以激发人们的想象。人们在阅读文字的过程中，可以慢慢揣摩其意境，产生不同的感悟。文字让人类更有创造力，它也是人类思维能力和智力水平的集中表现。虽然图像较之文字传播来说，速度更快、更直接，但这种高确定性的传播方式在一定程度上也限制了人们的想象空间。对于忙碌的现代人来说，图像有其独特的魅力。如今，快而有效往往是大多数人对信息的需求，所以从信息陡然剧增的20世纪开始，"读图"成为了大众热捧的信息接受方式。

从图像到文字，再从文字到图像，文化的传承赋予了信息新的解释的权利。今天我们可以用文字对图像进行视觉解码，同时也可以用图像对文字进行再诠释。如果将文字视为符号，那么这个过程即是图像—符号—图像的过程。在文字的演变时期，人类尽可能地把自然图像转化为符号语言，尽可能地让文字形成自己的规范，而不仅仅是对于自然的描摹，这是从图像到符号的转变。今天，设计师常用的设计思维方式之一就是通过文字符号去解读自然。例如字体设计、标志设计等以文字为出发点的引导类型的设计，就是将文字的象形含义和图像进行结合，从而产生"二次象形"，如图1-11所示的字体设计就是这种设计思维的典型代表。

3. 地图时代

当文字完全融入人类文明时，信息归纳便开始向图像进发，地图成了一种典型的信息形式。这种将复杂的信息高度概括的表现形式，是一种既抽象而又具有视觉功能的创造。虽然地图中包含着丰富的地理学和数学知识，但绝对不要忽视地图中视觉元素的作用，因为地图采取什么样的绘制形式十分重要，直接决定着用户的体验。

图1-11　字体设计的二次象形

看地图其实是非常有趣的。历史上较早的地图所涵盖的信息量相对较少,主要是因为当时的地图绘制还没有形成科学而系统的方法,所以呈现的信息相对单一。随着测绘技术的发展,地图就好比是信息的填充器,逐渐充盈起来。图1-12是20世纪初期巴黎的市政地图,地铁交通系统、著名景点与重要场所等信息都包含在内,值得一提的是其尺寸大小适宜,便于手持。

世界上最早的专业地图集是克劳狄乌斯·托勒密(Claudius Ptolemaeus)在公元1世纪左右编绘的《地理学指南》,虽然从今天的科学视角看,其中的地理数据有不少谬误,但就当时而言,这样的地图已经具备了相当超前的意识。因为那时的地图形态已经非常类似今天的地图——开始使用经纬度,还使用了比例尺、地图投影、地名精确化等多种绘制方式。图1-13是托勒密绘制的宇宙体系图,体现了当时的人们在地图绘制上的成就。

地图是历史上信息密度最大的图像之一,是人类再现环境的手段。地图的设计中也包括图表,图表化的地图是信息设计发展的重要表征。今天,类似谷歌地图这样的多维互动地图,为我们的生活带来了巨大的便利,也为信息设计带来新的生命力。我们可以通过研究不同形态、不同时期的地图,看到文化的差异与人类文明前行的步伐。更重要的是,这些发展的脉络能够为设计师打开思路,了解信息设计的发展趋势。

4. 数据图时代

从中世纪开始,学者就开始使用图形化的设计方法来表达数据,并将其用于科学研究,其中一些甚至成为我们今天还在使用的数据模板。

数据图设计的成熟时期是在18—19世纪,这种信息形式与当时众多的工业创新、生活方式变革紧密联系在一起。在当时,数据图经常被用来分析军事、气候、地质、疾病、经济和贸易行为。19世纪,有关统计图形和专题制图的设计需求出现了爆炸性增长,特别是在欧洲,那时的统计图形已呈现出现代数据图的架构特征,像饼图、柱状图、极区图、线图、散点图、时间序列图等都是在这一时期出现的,并被广泛地应用于社会生活。当时的统计图形与我们现在说的信息设计十分类似,只不过信息设计关注的是图形的形态创造,而统计图形则更注重如何测定、收集、整理和归纳数据。

其实早在中世纪之前,图像作为信息形式,除了地图之外,也有比较原始的数据图。当时的数据图偏于专业,很难面对大众,是学者们对于知识的图形化表现。而到

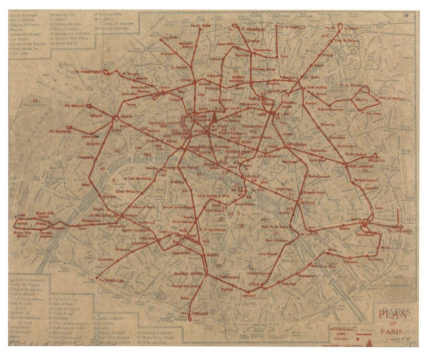

图1-12 1900年的巴黎市政地图

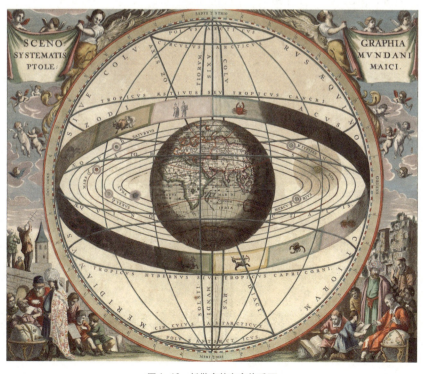

图1-13 托勒密的宇宙体系图

了18、19世纪，经济的发展促使信息图像更多地体现社会事物，此时的数据图不仅是真实数据的代言者，其个性化特征也开始呈现。无论是数据本身还是图形的绘制方式，设计感觉逐渐凸显。到了20世纪中叶，数据图更多地向普罗大众的需求靠拢。

树形图是今天常见的数据图模式，图表的"树形"概念来源于真实自然中树木生长的分支节点，当内容层次较多、涵盖关系复杂时，树形层次结构能起到很好的分类呈现作用。图1-14是绘制于1751年的人类知识形象化系统图表，图中将人类的认知分为三个主要分支，即记忆、推理和想象，而每一部分又逐层划分，让人很容易把握内容的上下层结构以及信息所处的位置。人类知识形象化系统图表是早期图表发展中最有代表性的案例之一。在当时，此类数据图的绘制并不过多凸显设计感，而只追求把复杂的信息梳理得更加清楚。树形图模式今天经常被使用在商业和互联网领域，它通过适当的层次关系和分类，让复杂的信息变得清晰而有条理。

苏格兰工程师、经济学家威廉·普莱菲尔（William Playfair）被视为统计图形的创始人。世界上已知最早的折线图和饼状图就是由他绘制的，他还绘制过大量的曲线图、条形图等数据图形。他在1786年出版的著作《商业与政治图集》（*Commercial and Political Atlas*）中刊登了大量数据图，并指出"用几何图形表达数据，比单纯的数据排列更有说服力"。他还提出，不同的研究方向使得图表的使用方式也不相同，例如曲线图易于展示变量，饼状图易于展示占有比例等，这两种图形都是今天常用的信息展示方式。图1-15是普莱菲尔绘制的曲线图和饼图。

法国数学家查尔斯·德·福尔克（Charles de Fourcroy）在1782年出版的著作中发表了一系列有关桥梁和道路工程的研究图表，他的作品是早期比较有设计感的图表的代表。福尔克绘制的这种图表被称为树形分格图，如图1-16所示。今天这种类型的图表被大量应用在计算机领域，当然形式也有变化。这种树形分格图是一种按照一定的数据点进行排列的序列化图表。

在早期的图形案例中，数据图和设计的关系并不明显。这些图表的作者从事的职业多样，其中不少是经济学家、社会学家或地理学家。如英国人约翰·斯诺(John Snow)，他本身的职业是医生和流行病学家，他有一项重要的贡献，就是发现了霍乱的传播途径。值得注意的是，他所依靠的手段就是数据图，如图1-17所示，该图的绘制时间为1854年。

19世纪中期，在约翰·斯诺生活的时代，人们按照以往的认识相信霍乱是通过空气传播的，约翰·斯诺通过大量的分析得出水是霍乱传播的重要介质，通过图

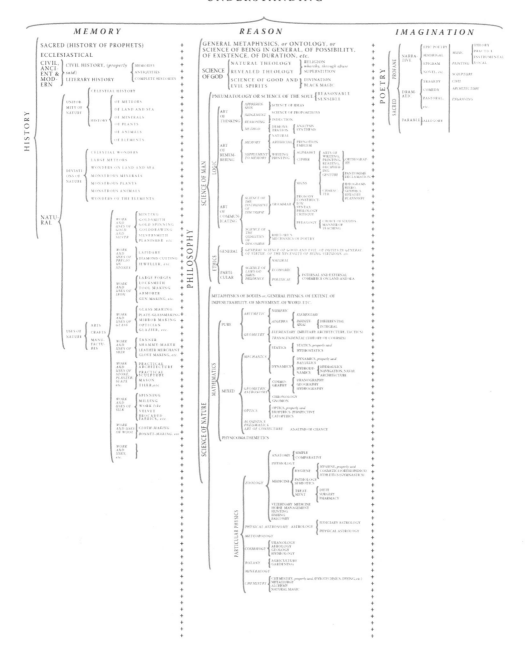

图 1-14 人类知识形象化系统图表

图 1-15 普莱菲尔绘制的曲线图和饼图

图 1-16 福尔克的树形分格图

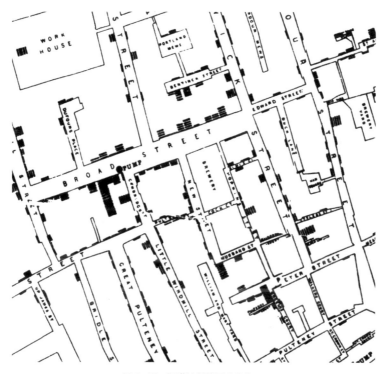

图 1-17 斯诺绘制的霍乱分布图

表他发现，大部分死亡病例都距离一名为"宽街"的街道的水泵很近（也就是图中黑色密集区域的主干道），10 个死亡者中有 5 个死亡者的家人经常到受感染街道的水泵取水，还有 3 人就读于受感染水泵辖区的学校。约翰·斯诺利用图表的方式在报纸上刊登研究结果，这种显而易见的方式令民众信服，并说服政府移走霍乱的元凶——水泵，从而大大降低了发病率。后来人们挖开水泵时发现，一个老粪坑的泄露导致水源被污染，而泄露点和水泵的距离只有三英尺。因此，有人称约翰·斯诺为医学侦探。约翰·斯诺就这样将复杂的科学数据通过通俗的方式传达给了大众。

在信息设计的历史上，弗洛伦斯·南丁格尔（Florence Nightingale）被称为"统计图形的真正先锋"。南丁格尔从事护理工作，此外她还精通数学，并自幼表现出在数据图形方面的天赋。最开始她经常使用饼状图来表现数据，后来更多地使用极区图，也就是循环直方图。与饼状图不同的是，极区图用均分的周长代表时间段，数据的变量通过半径的延伸来表现（更为准确的说法应该是计算面积数值而非半径），这种方式使得一些差异较小的数据更容易被觉察。

在图 1-18 中,南丁格尔对军队的死亡原因进行了分类,并用色彩区分死亡原因:蓝色代表由可预防的疾病引起的死亡,例如霍乱和痢疾;红色代表战争中受伤造成的死亡;黑色代表其他原因造成的死亡。从图表中可以直观地看出,大部分士兵丧生是由于流行病而不是负伤或其他什么原因,由此凸显出严重的医疗环境问题。两个大的分隔的极区连接了两个战争年份(右边:1854 年 4 月至 1855 年 3 月;左边:1855 年 4 月至 1856 年 3 月),1855 年伦敦召开的改善卫生条件的会议上,通过了改善军营卫生条件的决议,从图中可以明显地看出改善效果。

图 1-19 是德国地理学家亚历山大·冯·洪堡(Alexander von Humboldt)1805 年绘制的位于厄瓜多尔的钦博拉索火山的植被生长分布图,图中记录了气压、温度、植被等诸多信息。洪堡善于使用剖面的绘制方法,可以更好地描述地表下的信息。该图不仅描述了钦博拉索火山的成分和内部构造,还将火山上不同海拔的植被、气候情况加以标明,引申在画面的两侧,方便人们查阅。

亚欧美非山脉对比图(图 1-20)绘制于 1864 年,此图细节准确、可读性强。虽然该图和钦博拉索火山的植被生长分布图相似,却不是剖面图。对于地理学这种自然科学来说,具象的图形方式能够更好地反映现实状况以及自然地貌。一般来说,人的

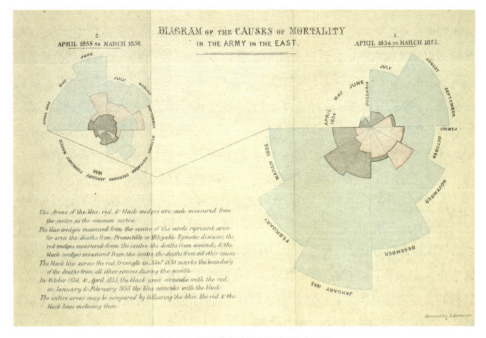

图 1-18　南丁格尔绘制的军队死亡极区图

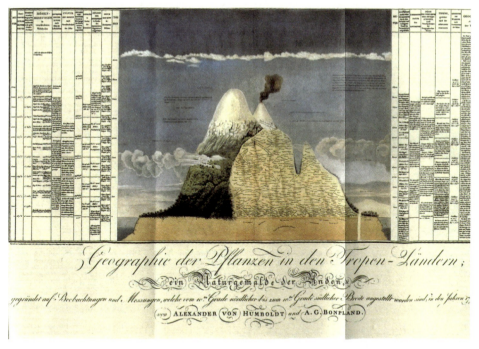

图 1-19　洪堡绘制的植被生长分布图

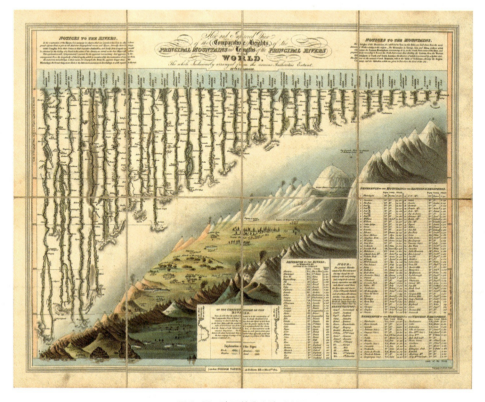

图 1-20　欧亚美非山脉对比图

大脑通常很难将不同的事物进行精确的横向对比,而这样的数据图大大方便人们进行横向的比较,所以有很强的说服力。今天这种图表的应用面十分广泛,特别是在科普类解说中。

图 1-21 是一张具有划时代意义的图,创作于 1869 年,即便是用现代信息设计的眼光来看,仍有很高的参照价值。此图由巴黎土木工程师查尔斯·米纳德(Charles Minard)设计。米纳德是 19 世纪法国经济学家、地理学家和工程师,也是一位制作统计图形的先锋者。他设计的优秀图表很多,其中最著名的就是这张拿破仑进攻俄罗斯军事分析图,该图绘制了拿破仑 1812 年进攻俄罗斯这一历史事件,图中共引入 6 个变量数据:军队数量、行军路线、气温、地理位置、行军到特定地点的时间以及距离。其中,线条的宽度表示军队人数,可以清楚地观察到军队人数的剧烈变化;线段色彩用来区分军队的行进方向——最左边为出发点,最右边为目的地莫斯科,浅褐色线条代表前进路线,黑色为撤退路线;色带周围标注了较大途经地的名称;线条的走向按照真实的经纬度变化确定;由竖线引出到达各地时的具体温度(此图使用列氏度,为摄氏度的 1.25 倍),最冷时达到零下 30 列氏度。拿破仑发动这场战争的时间为 6 月下旬,随着部队的迁移,天气转寒,加之补给线过长和谈判所延迟的时间,到达莫斯科时天气已十分寒冷,出发时数十万人的大军人数已经减少了四分之三,只剩下大约 10 万人。拿破仑起初选择的进军时间就预示着到达莫斯科时必

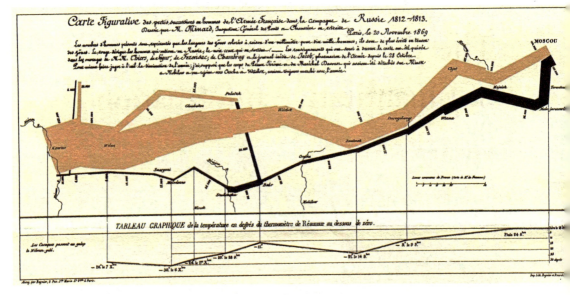

图 1-21　米纳德制作的拿破仑进攻俄罗斯军事分析图

然受到低温的影响,这是导致其失败的主要原因。该图系统地展示了复杂而繁多的信息,通过数据间的联系我们可以较为直观地发现问题出现的内在原因。

德国生物学家恩斯特·海克尔(Ernst Haeckel)1866年绘制的生物进化树(图1-22)延续了达尔文生物进化论的观点,可以说是真正的树形图,虽然有人评价说图中这种生物学分类并不确切,真正的地球物种进化关系应是网状而非树状的,我们暂且抛开生物学概念,从视觉的角度来分析,可以看出海克尔的生物进化图是

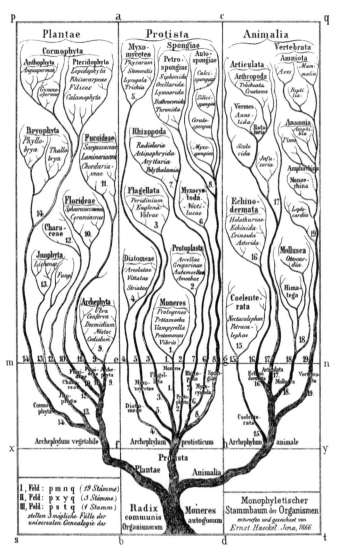

图1-22 海克尔绘制的生物进化树

经过精心设计的，生物种类的进化分离决定了树枝分叉的节点，这和前面树形图例子中的分类分层是一样的概念，只不过海克尔将其改变成了具象的图形。

图 1-23 所示的这组照片是美国摄影师爱埃德沃德·迈布里奇（Eadweard J. Muybridge）1872 年的摄影作品。他用排列成直线的数部照相机拍下一匹马的奔跑姿态，每部相机得到一张照片，连起来就可以看清马的运动形象。虽然不是纯粹的图表，但这种被称为子弹时间的摄影方式后来极大地启发了信息设计师们，并影响到电影的发展。相对于传统的信息图表，这些逐帧画面侧重对过程变化趋势的观察。这一方式可以有效地对难以详细观察的事物进行逐帧展示，把那些难以被眼睛捕获的动态信息用较为稳定的方式连贯并传递出来。

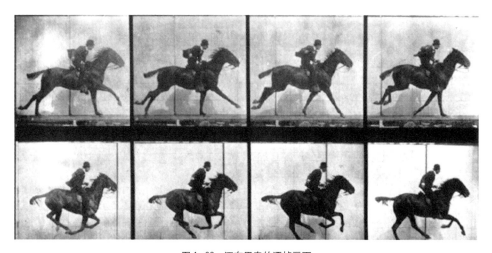

图 1-23　迈布里奇的逐帧画面

图 1-24 是英国社会学家查尔斯·布斯（Charles Booth）1889 年设计的伦敦贫困状况图。他为此进行了长达 10 年的数据收集工作，调查内容分为贫困情况、职业和宗教信仰三部分，调查对象面向社会各个行业、种族、年龄、性别的人群。图中的黑色代表极度贫穷者和犯罪者，深蓝色代表非常贫穷的人群，蓝灰色代表贫穷人群，桃红色代表普通人群，粉色代表收支平衡的人群，红色代表中产阶级，黄色代表富裕人群。阅读图表可以较为直观地从宏观角度分析伦敦人口的经济收入与分布状况。我们可以发现，那个时代的伦敦中产阶级占了人口中的大多数，富裕人群集中生活在伦敦中北部，贫穷和犯罪人群大多集中在城市的西部和南部，这些信息对加强市政管理有重要的作用。类似的统计图今天仍然被大量应用在市政管理、大

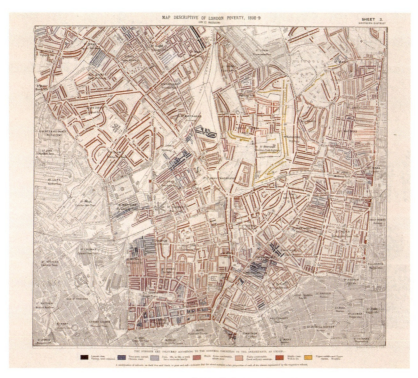

图1-24 布斯绘制的伦敦贫困状况图

型商业设施建设等领域。

进入20世纪,设计呈现出前所未有的繁荣,不过数据图的设计始终没有出现19世纪那样的黄金时代,至20世纪中叶已经出现了很多常用的数据设计模式,例如不规则多边形图(如图1-25所示),格奥尔格·冯·诺伊迈尔(Georg von Neumayer)于1877年首次使用此图,那些看似折纸的图形是根据一定的单位比例,按照数据要素分配进行连接而形成的图形,图形结果不受设计控制,设计师只是真实地展示数据按照自己制定的规则所呈现出的形态。

图1-25 不规则多边形统计图

以上所列举的只是数据图中的一小部分，条形图、柱状图、折线图和饼状图是今天数据图中最常用的四种类型，除此以外还有散点图、面积图、圆环图、雷达图、气泡图等。数据图虽然最初繁荣于西方，但东方人也参与了很多数据图的创新。例如大家熟悉的 K 线图出现于日本，起初就是江户时代的日本人本间宗久用于计算米价交易的方式，如今常用于股票及期货交易。

5.Isotype

图 1-26　Isotype 的标志

国际印刷图形教育系统（International System of Typographic Picture Education，简称 Isotype，图 1-26）的出现在信息设计的历史上是一个重要的里程碑。这套系统不仅在很大程度上影响了随后信息设计的学科发展，还通过实践对图标、标识系统的设计产生了极其深远的影响。

奥图·纽拉特（Otto Neurath）夫妇和插图家盖尔德·安茨（Gerd Amtz）作为 Isotype 的代表人物，于 1925 年发表了经过系统化设计的图画文字，用图形来传递信息开始成为一种规范。奥图·纽拉特是奥地利哲学家、社会学家、教育学家，致力于建立一个经验主义的理想社会，以找到社会阶层和资源分配等社会问题的答案。奥图·纽拉特提出了"世界分隔，图形相连"的主张，他和妻子玛利·纽拉特（Mary Neurath）、插图家盖尔德·安茨一起进行图形教育工作。他们放弃了以往传统的设计方式，综合利用图形、图标和文字进行设计，设计主题包含世界地图、人口、健康、科普教育、文化沟通、军事等各个方面。

20 世纪初期，面对当时整个世界的变革，奥图·纽拉特认为最好的应对方法就是增进沟通与相互了解。他们尝试把 Isotype 运用到儿童教育方面，并取得了很大的成功，他们的理念也受到了社会民众的普遍欢迎。

在 Isotype 中出现频率最高的是图标，特别是公共区域的指示系统图标。值得一提的是插图家盖尔德·安茨的设计在 Isotype 中意义重大，他一生致力于图形研究，设计了超过 4000 个图标，并提出了"图标设计简单化"的理念，为标识设计奠定了基础。和今天的图标设计一样，安茨运用了简化、抽象、概括的方式，让图标既有代表性又区别于真实事物。他的很多设计今天仍然被使用，特别是在公共标识领域。图 1-27 是 1943 出版的 Isotype 信息图集《一洋之隔》（*Only an Ocean Between*）中的部分图页，这本图集以 Isotype 图标为基本图形，进行了一系列美国

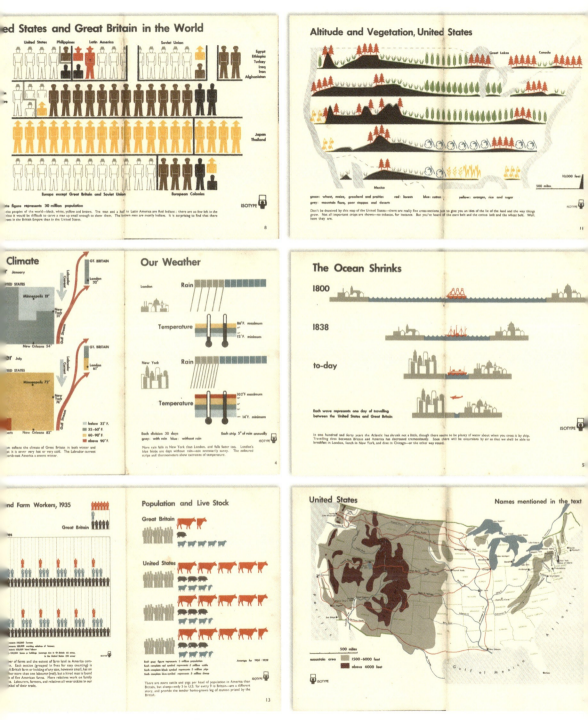

图 1-27 Isotype 信息图集《一洋之隔》中的部分图页

和英国的各种数据比较，涉及了地理、人口等诸多方面的信息。

6. 综合发展时代

1976年，理查德·沃尔曼（Richard Wurman）在美国建筑年会上首次提出"信息架构"（Information Architect）这一概念。理查德·沃尔曼认为，室内设计师让空间更美观实用，工业设计师让产品的使用更为便利、生产更为高效，平面设计师让图形表意更加清晰——这些都与信息设计有着非常紧密的关系。关于信息的设计，可以用"架构"这个词来阐述围绕信息的系统化设计思维。"信息架构"的提出作为信息设计综合发展的开端，指明了信息设计的主旨，即以更好的方式去描述人们接受信息的方式，以科学客观的方法来测试信息形态的合理性。信息设计走向跨学科的综合，已成为时代的需求。

媒介技术和互联网科技在很大程度上拓展了信息设计的视野。在历史上，任何的设计形式和观念的飞跃都与技术相关，信息设计也是如此。在技术的推波助澜下，关于信息设计的概念也逐渐清晰和丰满起来。以技术为依托，信息设计与各个周边学科都体现出越来越明显的相关性。在互联网时代，面对广袤无垠的虚拟世界，信息设计更多地体现出探索的特性，这就引出了下面的话题——信息设计作为综合性跨学科的设计实验。

三、跨学科的设计实验

信息设计的跨学科特性由来已久，也正是由于不同学科的参与，信息设计具有了无限的生机与可能。信息设计离不开理性分析，其中图形的呈现方式不是主观随意的，而是按照一定的逻辑顺序进行精心安排。从这个角度说，信息设计具有科学属性。

信息设计针对不同的目标使用不同的媒介，涵盖的学科领域十分宽广。信息设计和不同学科的关系十分密切，有效地运用信息设计必须了解相关学科的知识，并保持开放的学习心态。

1. 认知心理学与信息设计

在20世纪，设计有了本质上的飞跃，特别是在视觉传达领域。这一飞跃与同时期心理学的发展不无关系。对视觉进行科学理性分析的心理学方法为信息设计开辟了一条新路。正是对认知心理学方法的借鉴，信息设计和实验实证得以有机结合。例如在设计户外信息的时候，除了专注形式的创造之外，更重要的是用实验的方式

验证信息的可用性，比如说通过记录和分析用户停留的速度，改进信息传达的效率等。

信息设计需要考察人们的认知习惯。人的大脑相当于容器，用来储存不同的信息，这些信息不但会作用于我们的思维，而且还会延展到我们的行为。认知心理学作为专门研究人类认知习惯的学科，对于信息设计的作用巨大。尤其是在网络空间的信息设计中，认知心理学的许多理论都可作为设计决策的依据，从而让信息更有效、更有目的性。

正如我们所知，视觉接收信息受视觉规律的限制。一般来说，信息设计的重点在于如何通过视觉化的语言传达信息。信息的传达受信息本身和人的生理限制，因此设计者了解视觉认知心理学的基本原理可以更好地规划复杂信息。由于这些原理大都来源于严谨的心理学实验，所以有很强的可操作性。

在认知心理学中，格式塔心理学对信息设计的影响颇为深远。在设计史上，包豪斯和乌尔姆设计学院的很多课程都与格式塔理论有关，从某种意义上说，设计师掌握视觉语言的第一步就是了解视觉的规律，这样才能把重要的信息通过人类认知途径准确传达出来，使其具有实用价值；第二步则是创作更容易被大脑接纳和刺激大脑兴奋度的设计，这就需要融会贯通设计与非设计的技巧，并具有创新的精神。

格式塔（Gestalt）这一概念在德语里的意义即"完形"。格式塔心理学派的学者认为，人的视觉有部分从属于整体的特性，即我们看到的物象不仅仅是单体的构造，而是构造之间的整体关系。整体与部分之间的相互作用会刺激我们的视觉判断，同时视觉判断也受到经验的约束，也就是之前我们提到的用"心"看。与此同时，格式塔心理学派也提出了一些有关视觉心理分析的假设，其中包括视觉的闭合性、相似性、接近性和连续性等，这些特性都有科学的心理学实验作为支撑。

如果充分把握了这些视觉特性，可以创作出视觉游戏式作品。荷兰版画家埃舍尔（M. C. Escher）利用几何图形的变化创作了大量的视错觉绘画，如图1-28所示。艾舍尔的作品对信息设计的创意思维有着重要的启迪作用。信息设计首先需要满足视觉感官的认知需求，在此基础上才能发挥其可用的功能价值。信息在有目的的情况下被设计、传递，这样才能更好地被大众接受并记忆。

2. 符号学与信息设计

现代符号学的思想最早是由瑞士语言学家索绪尔（Ferdinand de Saussure）提出的。索绪尔开创了语言学"共时性"的研究方向，提出语言是一个符号系统，并首

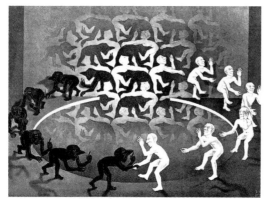

图 1-28　埃舍尔版画作品

次使用"能指"和"所指"作为符号学的基本概念。美国实用主义哲学的先驱者皮尔斯（Charles Sanders Peirce）也是公认的现代符号学理论的创始人之一，他的符号学"三分法"为一般符号学的发展奠定了坚实的基础。1964 年，法国社会学家罗兰·巴特（Roland Barthes）所著的《符号学原理》的问世，标志着符号学正式成为一门独立的学科和一种系统的理论体系。从 1969 年国际符号学协会成立至今，符号学的研究领域已经从一开始的语言、文字符号，扩大到其他人类能够识别和运用的感知对象，并向其他学科渗透，形成纷繁多样的符号学门类。

现今符号学界流行的划分方式，是将符号学划分成语言符号学、一般符号学和文化符号学。

现代符号学中的语言符号学源于索绪尔传统，代表人物有索绪尔、叶尔姆斯列夫（Louis Hjelmslev）、雅各布森（Roman Jakobson）等。索绪尔本人并没有著作传世，他的两位学生将他的课堂讲稿整理成书，名为《普通语言学教程》，对符号学的诞生产生了巨大的影响。索绪尔认为，自然语言是一种超乎寻常的庞大符号系统，是最重要的一种符号系统。索绪尔创造性地运用二分概念表述语言学中的符号现象：语言和言语、能指和所指、句段关系和联想关系、共时性和历时性等。

现代符号学中的一般符号学理论的代表人物有皮尔斯、莫里斯（Charles William Morris）、艾柯（Umberto Eco）等。美国逻辑学家、哲学家皮尔斯与索绪尔齐名，都是符号学界公认的现代符号学创始人。皮尔斯同样没有关于符号学的完整著作，他的符号学思想散布在各种书信和文章中。一开始他的观点并没有被学界所关注，后来经过莫里斯的系统介绍，皮尔斯的思想才逐步得到重视。皮尔斯创立的符号学

"三分法"将符号分成"符号形体""符号对象"和"符号解释"三部分,其中"符号形体"象征"符号对象",同时意指"符号解释"。皮尔斯的观点与逻辑学有着千丝万缕的联系,并具有很强的实用性。

法国符号学家罗兰·巴特的符号学思想继承和发挥了索绪尔的语言学模式,将语言学结构与文化符号结构相结合,试图为一般符号研究和符号分析提供统一的方法论。在巴特看来,符号分成语言和非语言两种,对于非语言符号的研究和分析可以使用准语言式的分析。在《流行体系》一书中,巴特将流行服饰系统称为"书写的服装",并认为符号学应当是语言学的一部分。这种观点显然与索绪尔有所区别,因为索绪尔很明确地将语言学作为符号学的分支。巴特最终未能完整建构"文化世界"的意指规则,但是他的研究开拓出一片广阔的文化符号学视野。

在网络时代,各种信息充斥着人们的生活,而这些信息正是通过符号进行传递和交流的。信息设计作为一种符号载体设计行为,承担着沟通桥梁的作用。它以信息的高效传达为首要目的,将设计师对世界的认知转化成视觉图形,依据比例、位置、形状、色彩、纹理等各种形式法则将信息呈现在人们面前,使人们通过视觉设计符号就能够直观地接受设计师所传达的信息。在这一过程中,设计师对于视觉符号运用的合理性和准确性直接关乎设计作品的成败。

信息设计本质上是一种符号,它正如高速公路上的转向牌预示着前方路况,实质上是代表着一种"不在场的对象或意义"。从微观讲,构成信息设计的视觉符号各自指代不同的"不在场"的对象,它们组合在一起,形成了对描述对象的解释。

3. 信息设计的商业性

设计的发展离不开商业土壤。从某种意义上说,设计可以以商品的形式进行交换,也可以作为商业战略的重要组成部分,在市场竞争中发挥重要作用。就信息设计来说,它既可以直接作为商业推广的工具,也可以间接参与商业管理,帮助商业人士了解整体形势并进行战略布局。在商业领域,最常见的信息设计包含图表、数据图、广告宣传品、电子商务网站、手机APP应用等。进行这些类型的信息设计首先需要了解客户的商业模型,了解其产品特性和相关服务,以及企业文化等,这些因素只有放在商业情境中思考才能做出适合的信息产品。除此之外,信息设计涉及的范围很广,如生产、消费、分配渠道、发展历史、竞争对手、发展前景、现实困难等,都需要设计师有所兼顾。

商业应用中的信息设计,必须非常了解商业客户的特点和性质,如此才能做

出符合实际需求的设计作品。设计师通过审美和专业技术将商业战略转化成能体现市场价值和抓住市场机会的信息产品，这就像量体裁衣，如果连客户的身材尺寸都不了解，就根本无法做出合身的衣服。

现代设计的意义和价值早已超越了传统意义上的审美概念，越来越多地展示出设计师们颇具适应性的创造能力，这使得设计本身的意义更加多样化。二战后的美国设计基本遵从了"形式追随市场"这一潜在的规则，所以了解市场趋势可以帮助设计师预知设计的风格趋向。在商业高速发展的时期，信息设计其实一直在参与市场决策的过程，在生产、流通、销售等各个环节都发挥着重要作用。一般来说，多数设计关注的是决策后的设计开发，而信息设计不局限于此，在产品开发前的决策阶段也起到整合资源、沟通观念，甚至成为决策依据的作用。虽然在此期间，参与信息设计的并不一定是专业设计师，而更多的是管理人员，不过他们对于信息设计的沟通价值有着切身的理解，与此同时他们会从理性层面关注图形所带来的潜在效益。此时信息设计的主要形式，简单的有会议的演示文件、各类商业报表等；复杂的有展会信息、商业管理流程、各种媒介的商业信息的传播等。信息设计通过视觉手段，使得商业建议更容易被信任和采纳，同时能起到营销推广的作用。许多公司都会谨慎地聘请专业设计公司设计其商业展示用文件，其中包括商业计划书、简报、提案、投标文件、年会数据、宣传手册等。通过视觉设计转化，这些商业文本的价值更加突出，同时也能为公司争取更多的商业空间（图1-29）。

4. 信息设计的社会性

我们知道，在传媒和教育领域方面，信息图像发挥着不可估量的作用。人们很容易接受以轻松活泼的方式所呈现的信息，这足以说明视觉化传播的亲和力。随着受教育程度的提高，人们接受文字的能力越来越强，但对于图形的心理偏好始终会存在，这与快节奏的生活和日益庞杂的信息内容有着十分紧密的关系。人们需要通过有效形式来快速判断信息的相关性，以此来决定"读"或"不读"，这是一个非常现实的过程。从某种意义上说，信息形式影响其社会价值的发挥，同时也决定信息内容为公众所采纳的程度。信息设计在阐述社会形态上有其独到优势，所以环境调查、人口普查、疾病控制、社会形态分析等这些社会性研究常会采用信息设计。

如图1-30所示，Crimespotting网站是奥克兰警方一个可互动的犯罪事件通报平台。这一网站设计的初衷在于："如果你听到警笛在你家附近响起，你应该知道发生了什么。"实效性对信息十分重要，如果一个消息传播得不够及时，那么它对

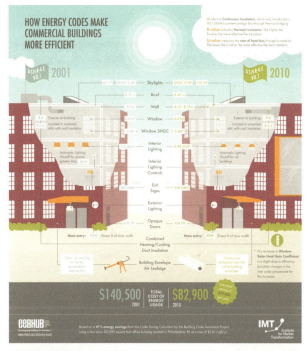
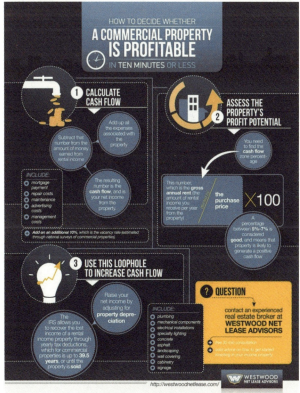

图 1-29　商业信息图表

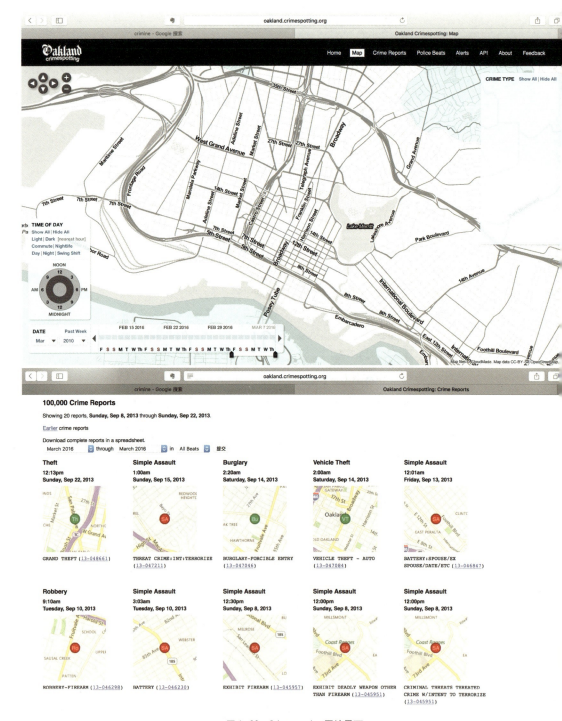

图 1—30 Crimespotting 网站界面

受众的作用就会大打折扣，特别是那些有关城市危机的信息。通过这个网站，用户可以根据案发时间和案件种类，选择自己关心的信息，还可以通过网站把分散的数据、消息综合起来观察。随着人们对于信息质量要求的提高，社会性的信息需要体现出更多的服务性。因此，社会性的数据应在一个更加开放的平台上向公众展示。设计师应以此为基础，提供更多的信息检索服务，让公众接触到更多有价值的信息。有时候，信息设计就像一个容纳信息的容器，人们在需要某种信息时可以方便提取。而信息提取的方式需要高度符合用户的使用习惯，所以目标用户的需求决定着信息呈现和传递的形式。在一些设计中，我们不但要注意信息的广度，同时也需要有深度内容的挖掘，这样才能给予用户较为全面而深刻的社会视角。

其实，从数据图到 Isotype，再到现在新媒体交互的信息形态，信息设计无论从形式到内容都显示出对社会事物的强烈关注，并且体现于社会生活的方方面面。我们在各种形式的媒介上都可以看到信息设计对于社会事物的热忱，并且已跨越了学科和文化的差异。

第二章 | Chapter 2

信息设计中人的因素：受众与用户

信息是个抽象的概念，却又是一种准确的抽象。我们几乎可以得出这样的结论：所谓抽象就是找到事物的本质规律，而信息就是这样一种发掘事物本质规律的抽象。这种信息的抽象界定了"概念之间的边界和作为概念的价值"，因此如果不能准确地描述概念的边界和价值，那么信息就失去了意义。但信息的价值标准远远不止于理论层面，它与载体、逻辑相关，也与准确度相关。不过所有这些相关因素，都会汇集到关于人的讨论之上。

第一节　受众：传播学范畴中的人

传播者整理信息，判断信息的价值，选择其中能够满足其需求与利益的一部分，然后根据受众的需求与利益，选择这些信息传播的范围、方式以及途径，再根据以上的选择结果将信息编码成必要的信息形式传播出去，到达受众。受众解码信息形式，并根据自身需求与利益对其所接收到的信息进行判断——是否接受以及在何种程度上接受，然后以传播效果的方式反馈给传播者，传播者据此评估信息传播活动的价值，并在此基础上开始新一轮的信息传播。这就是信息传播的一般过程。

通过对信息传播过程的考察可以看出，在信息传播的不同阶段，对信息进行判断的价值主体会发生变化。价值主体在信息传播活动的前期是传播者，他们掌握着信息传播的要素；而在信息传播活动的后期，价值主体就发生了转移，受众处于主导地位，他们对信息的接受范围以及接受程度决定着信息传播的效果。

一、信息的价值标准

1. 传播者作为主体

我们几乎每天都面对着大量的信息，有从大众传播渠道获取的，也有从组织

传播以及群体传播渠道获取的，还有从人际传播渠道获取的。与此同时，在新媒体环境下，我们每个人又都是信息的传播者，为了生存和自我实现的需要，可通过各种方式与社会关系中的人进行信息的交互。

传播活动对于一般的信息传播者来说，满足了每个人表达自我的潜在愿望，满足了其自我被认知的内在需求。这不仅仅是精神层面的，同时也是现实层面的。传播者的信息传播活动自觉或不自觉，其目的无一例外地是为了满足沟通的需求。纵观信息传播的过程，不难发现它具有较为明显的循环性。这种循环由媒介科技所推动，且周期日益缩短。信息的传播者和受众之间的差别得到彻底的消解——受众在进行信息反馈时实际上就变成了传播者，而传播者在接受信息反馈时又变成了受众，如此反复。在这样的传播活动中，每一方接受信息时都会立即反馈，而在反馈时，传播者和受众的角色会发生转变。有人认为这一角色的轮换，媒介技术的作用是根本性的，其实不然。归结起来，驱动这一转换的还是人们的需求，媒介技术不过是沟通需求的表征之一罢了。

在新媒体环境下，传播者是个时间区段的身份概念，为了实现信息传播的需求，就必须通过各种方式达到预期的传播效果。如果最终的传播效果完全符合传播者的目的，那么就可以说此信息传播活动实现了效益。在通常情况下，最终的传播效果总包含了一些预期之外的情况，如果这部分是好于预期的，那么对传播者来说就意味着"超额效益"；如果这个部分对传播者的利益有损害，那么就是"不良效应"。所以说在传播者作为主体的信息传播活动中，信息的价值标准实质上取决于传播效果。

传播学研究领域对传播效果这一概念有这样两层理解：

其一，传播效果指带有说服动机的传播行为在受众身上引起的心理、态度和行为的变化。这里涉及了一种重要的传播方式——说服性传播。说服性传播是指通过劝说或宣传，使受众接受某种观点或从事某种行为的传播活动，其传播效果通常意味着传播活动在多大程度上实现了传播者的意图或目的。

其二，大众传播视角的传播效果是指传播活动对受众和社会所产生的一切影响的总和，不管这些影响是有意的还是无意的、直接的还是间接的、显在的还是潜在的，均纳入传播效果的评估中来。

传播效果依其发生的逻辑顺序或表现阶段可以分为三个层次：

其一，外部信息作用于人们的直觉和记忆系统，引起人们知识量的增加和知

识构成的变化，属于认知层面上的效果。

其二，外部信息作用于人们的观念或价值体系，从而引起情绪或感情的变化，这属于心理和态度层面上的效果。

其三，这些变化通过人们的言行表现出来，即成为行动层面上的效果。可以说，从认知到态度再到行动，是一个效果的积累过程。

不得不承认，任何一种有目的的传播活动都希望取得良好的传播效果，但效果的产生却往往不以传播者的意志为转移，有时甚至会出现与传播者的意图相反的结果。这是因为传播效果的形成是一个复杂的社会过程，从发出信息到受众接受信息，中间存在着很多环节和不可控因素。其中，传播主体、传播技巧和受众三个因素对效果有重要影响。因此，在信息设计时，信息的传播者应进行缜密地思考和周密地策划，在效益和效应之间寻求一个平衡点，尽量增加效益而减少不良效应。要做到这一点，传播者必须全面掌握受众的信息需求，慎重地选择传播的方式，并善用信息组织的技巧。从某种意义上说，传播者对于传播效果的控制能够折射出他对信息价值标准的认知，而传播效果从根本上看，即是传播者对信息传播活动目的的实现程度。

2. 受众作为主体

在新媒体环境下，受众同样是个时间区段的身份概念。信息传播是否能达到预期的传播效果，关键看传播者所传播的信息是否达到了受众的信息价值标准。受众对于信息传播活动的意义就在于接受信息，并将其内化体现在行动中，表现为传播的效果。

受众对信息的接受有两种可能，一是被动接受，二是主动寻求，然后接受。但无论是哪种可能，受众是否接受信息，都取决于信息对其需求的满足程度。受众对信息的接受程度首先受到传播者对信息的价值判断的影响。在信息传播过程中，信息要到达受众，传播者是"第一关"。传播者从茫茫的信息海洋中根据自身对信息价值的判断以及对信息传播潜在目标的判断，挑选出符合其价值标准的一部分原始信息；然后依据潜在的传播目标，以及对受众的信息接受习惯与接受能力的判断，结合其所能够利用的传播渠道，对挑选的原始信息进行编辑与设计，并不失时机地传播出去。

信息到达受众后，受众才有可能对信息进行选择和处理。这样看来，受众所接触到的信息实际上在传播者手中已经历了多次的选择与处理。所以说，受众在被

动接受信息的情况下，处理信息的自主性受到一定的约束，而在这个过程中，占主导地位的是传播者。当然，受众完全有权对那些不相关的信息视而不见，这无疑会给信息设计的工作带来无形的压力，所以传播者必须考虑受众的需要，否则传播活动将无功而返。

无论是传播者的信息传播，还是受众的信息接受，最终都是以受众的需求为基础。换句话说，受众对于信息价值标准的认知，直接决定信息传播活动的成败。

受众对于信息传播的价值标准一般包含以下几个要素：

其一，真实性（亦称准确性），即信息必须是对事物的客观描述。对客观事物时间、地点、事件经过等的描述都需正确无误。对于客观运动的变化情况的描述，包括环境、条件、因果等都要贴近事实，不能杜撰。尤其是对数字的描述应该正确、科学，计量明确，语言清晰。所以，真实性给予传播者的挑战便是真实地再现客观事实。

其二，可靠性。如果说真实性是基础，那么可靠性就是建立在真实性基础之上的更高层次的要求。可靠性要求的是信息整体真实和本质真实。因为信息的传播具有选择性，而选择意味着可以将信息进行重新组合，这种组合就有可能导致信息失真。例如，盲人摸象，每个人摸到的都是真实的大象，但每个人对对象的认识却又都是片面的。可靠性意味着需要从整体上去洞察信息本质，如此产生的信息才是可靠的。不可靠的信息只能产生负价值，更别说传播的价值。

其三，知识性。信息有一项基本的功能，就是传播知识，也就是说值得传播的信息必须具有某一层面的知识性。知识性是指信息里所包含的一定的知识量。如果说事物的变化就会产生信息，那么每天我们周围的信息多得难以计数，而之所以我们会选择其中一部分进行传播，就是因为这部分信息具有知识性，能够填补人们认知结构中的空洞。其实知识性与后面提到的相关性也有一定的关联，知识性是在相关性基础上对信息的价值判断。

其四，差异性。有差异才能有传播，受众往往会对那些具有明显反差的信息内容倾注更多的耐心。差异也能使信息在传播过程中令人产生更深刻的第一印象，这在信息识别和记忆时的作用是巨大的。创造信息的差异是信息设计不可或缺的技巧，这不单是形式问题，更是内容问题。所以，信息时代所倡导的差异化生存是有其现实和理论依据的。

其五，相关性。相关性是信息是否被接受的前提条件。信息的传播者在进行

信息的编排时，应将信息与受众的相关性置于首要位置。我们可以将信息设计的过程视为对相关性的描述过程，任何形式上的东西都需要与信息的内容以及信息的受众有紧密的关联。而对于相关性的把握则有赖于传播者对资料的认真比对，并找出相关事件之间的变化关系和规律，然后给出恰当且合理的解释。

二、研究受众的方法

传播学领域的受众研究主要侧重于资料的收集和整理，在学科属性上更富人文色彩，强调以定性研究为主体的方法取向。

1. 非目的性资料的收集

非目的性资料指的是那些并非为正在进行的研究而整理的资料，通常这些资料由他人收集而成。在具体的设计实践中，资料收集工作往往是从非目的性资料研究开始，它能使设计师很快地熟悉设计背景，确定概念、术语和数据，还能帮助设计师更好地定义问题或形成假设，这对着手设计是非常有用的步骤。

非目的性资料主要有以下来源：公司的相关研究、出版物、报告、社交媒体、官方网站、商业广告等。这里特别要提到的是一些非传统和非正式的信息来源，比如杂志、电视节目，甚至是一些文学作品等，这些信息一般会在客观事实的基础上含有夸大、渲染的成分，所以需谨慎使用。对于力求严谨的市场可行性分析而言，这样的信息来源显然不够客观。即便如此，非目的性资料对于为设计定位而进行的受众研究来说，还是可以起到辅助作用的，因此可以有选择性地采纳这些资料。例如，对受众常接触的媒介内容进行分析，就可以大致揣摩出受众的喜好，在信息设计时，这无疑是值得关注的重要线索。

2. 目的性资料的收集

（1）调查问卷的撰写

调查问卷是我们常用的收集目的性资料的重要途径，撰写调查问卷时需要遵循以下原则：

其一，必要的信息和知识提示。在撰写调查问卷时，必须考虑被访者是否有足够的信息或知识来回答这个问题。例如，就儿童玩具上的安全标志设计所做的调查问卷，调查的对象为4—7岁的儿童，调查问卷的填写由被访者口头完成。如果直接提问："你对于玩具上的安全标志有些什么样的看法？"这会让年幼的孩子无从作答。4—7岁的儿童对安全标志是没有概念的，也不可能形成看法。当被访者

没有足够的信息和知识背景来回答这个问题时，就有可能出现含混的应对，于是不利于调查的"陷阱"就产生了。如果我们不能确定被访者是否有足够的能力来回答问题，就有必要做前期的检验，一方面全面了解他们的状况，另一方面还要做有效的提示。

其二，理解问题。上面这个例子中访问者对"看法"进行提问，然而这一年龄段的儿童并不能很好地了解其意义，于是就会出现语义不明确或歧义理解的情况。另外一个例子就是"经常"一词，例如"你经常电话订餐吗？"句中的"经常"，其判断标准本身就是模糊的，对其频度的理解会因人而异。如果措辞改为"你上周大约通过电话订过几次餐"，就可以得到较为准确的答复。在问卷的撰写中，应将双重问题拆分为两个单独的小问题，这样才能容纳不同的意见。例如，"你认为怎样的界面设计是美观且清晰的？"就可以分别以"美观"和"清晰"为关键词拆成两个小问题。此外，在提问当中不要使用意义相似的形容词，例如："你觉得这个图表的设计是明确且清晰的吗？"

其三，设法让受访者据实以答。这里有三个陷阱需要绕开。第一，受访者常常会觉得难以表述自己的观点，特别是一些涉及态度的问题，所以在进行口头问卷时应给予他们充足的时间来表述，尽量让气氛随意松散，放缓沟通的节奏。第二个潜在的陷阱就是受访者的记忆，有时候受访者的记忆可能会出错，因此他们答案的真实性就会打折扣。解决这个问题的一般做法是在提问前设计一个小小的测试环节，看看受访者能否准确回答出过去的事件。第三个陷阱更难绕过——有些受访者可能不愿意回答一些问题，因为他们担心这些回答会引起他人的不愉快或泄露自己的隐私，这样就需要在提问方式上多做一些工作，尽力解决这些问题。

其四，问题不能使答案具有倾向性。有些提问的方式会暗示受访者回答的方式，例如，"你对这个说明书设计的满意程度如何？A. 很满意；B. 相当满意；C. 不能说满意但也不能说不满意；D. 相当不满意；E. 很不满意"，可能这一问题你只想调查满意度，并且在量表的技术上思考完备，但问题中的措辞却很容易产生导向性——将客户导向"满意"的回答，却忽略了不满意的地方。为了避免这种情况，最好用"请你做出评估"这样的语句。

调查问卷中，问题的类型主要分为封闭式和开放式两种。由于在调查中一般都有时间显示，还需要量化答案，所以多采用封闭式问题。封闭式问题给出一些固定的答案供被访者选择，操作起来快捷方便。其答案的设置可以是两项，也可以是

多项。虽然封闭式问题拥有以上优势，但是在答案的设计过程中，无疑会或多或少地带有导向性，此时开放式问题就能发挥作用了。开放式问题在设计的探索阶段比在调查阶段更常用，例如"在超市中你可能会因为哪些因素而关注一件商品"，这样的问题在某些时候能帮助我们得到许多意想不到的答案。当然，为了节省调查时间，也可以把这类问题改成开放式问题、封闭式回答，如果被访者的答案不属于已拟订好的答案的任何一类，可以将信息归入"其他"栏中。

(2) 一对一深入访谈

深入访谈相对后面提及的焦点群体访谈来说，其形式并不一定要严谨，但必须完整记录。关于是否采用录音，这是一个见仁见智的问题，因为录音虽然能帮我们留住重要信息，但我们也需要付出大量的精力去整理这些录音，此外还有可能造成被访者的不适。如果被访者和调研者认为无所谓，也可一用。

一对一深入访谈的话题主要有以下几类：

关于决策的话题，即判断方式与判断标准；

关于行为的话题，即遇到某类事情如何解决；

关于优先等级的话题，即几件事情并置时，以重要程度进行排序；

关于状况的话题，即某事物的实现状况或相对状况；

关于趋势的话题，即事物未来发展方向的预期。

一对一深入访谈的时间一般需要控制在 30 分钟到 1 小时之间，还可以事先列出希望讨论的话题给被访者过目，这样可以使其有足够的时间进行思考。

(3) 焦点群体访谈

焦点群体访谈是选取 8—10 位被访者，针对某一主题进行讨论，并鼓励被访者自由地表达他们对于这一主题的看法。通常这种类型的访谈会持续两小时以上的时间，地点会选在一个中立性的场所，比如说宾馆的会议厅。由于人数较多、信息量大，访谈的过程一般会录音或录像，以便做进一步具体的分析。访谈的主题与一对一深入访谈的内容差不多，但焦点群体访谈会更注重讨论和互动。

焦点群体访谈的具体做法可以举例说明。例如就年轻人对时尚图形的感受做焦点群体的访谈，访谈的对象是大学在校生。我们首先按照年级，把受访者分成三组来抽样，分别是大一大二组、大三大四组和研究生组，每组按照各自的甄别标准选取 10 个左右的样本。访谈进行时，会有一个主持人来控制话题和整体的进程。除了就某些预设话题进行讨论之外，主持人也会按照自己的判断允许受访者就临时

出现的新话题进行深入的讨论。

另外，还需要事先准备一些道具，比如说各种形态的图形和符号，用它们测试被访者，让他们说出感受；还可以利用已设计好的图形让受访者评判，表明自己的喜好以及原因。整个访谈大约持续一两个小时，由于受访者需要投入较长的时间和精力，所以在会议前准备一些鼓励措施很重要，比如说一些礼品。此外对于会议地点的布置也十分重要，环境要舒适、轻松，以便创造一个良好的互动氛围。

表2–1 两种访谈形式的比较

一对一深入访谈	焦点群体访谈
两人的访谈	8—10人
比较适合商务对象	比较适合受众群体
通常在对方处进行	选择中立场所
一般不用对受访者付费	需要对受访者给予物质奖励
采访时间较短	采访时间较长
不一定采用技术手段记录	需要采用技术手段记录
受访者很少保留意见	受访者可能会保留意见
访谈的技术要求不高	采访者需要有一定的协调和组织能力
访谈进程由采访者推动	访谈进程由小组活跃分子推动

（4）视觉日记

这种方法是把受访者自己拍的图片和研究人员采访的记录结合起来，以获得关于受访者活动、喜好和周围环境的丰富信息。具体做法是首先按照研究需要确定受访者，然后向受访者家庭发放统一的相机和视觉日记的说明。一般预留一两周的时间由受访者家庭按照要求自由拍摄，然后回收相机。研究人员会事先对照片进行分析和整理，并从自己的角度提出一些观点，然后归纳需要求证的问题。接着，研究人员会安排对受访者家庭的回访，请他们对所拍摄的照片做出说明，包括为什么要拍摄这样的场景、事件，以及描述当时的具体情景等。视觉日记可以帮助我们很好地深入到受访者的日常生活

图2–1 视觉日记

中，特别是可以通过他们自己的镜头去观察他们的生活，如此收集的资料能够较为真实地反映受众的生活（见图 2-1）。

（5）影像法

这是从影像人类学借鉴过来的研究方法，具体做法是运用摄像机跟踪拍摄受访者某一活动或某组活动的全过程。除了受访者自身的行为活动，拍摄者还会关注活动的背景、场所、运用的工具、物品等，试图从文化背景的角度解析受访者的行为。这种方法可以从一个相对具体的环境中对受访者进行观察，采集的影像资料可以反复地被观看和分析，力图得到与研究目的相关的资料和数据。例如，拍摄一名学生一天的生活轨迹，可以采集到许多与特定信息设计相关的可靠资料，这些资料可以长久地保存，随时调用观看，对于深入的受众研究有积极的意义（见图 2-2）。

（6）故事板

故事板可以将研究的资料转化成更具体直观的形式，以便与设计团队、客户和受众沟通。故事必须有叙事结构，可以用任意的形式或文体来表达，具体形式包括文本、照片、插图、图表和口头讲述。故事的表述过程要求简洁明了，

图 2-2 影像法

而编故事的过程可以使研究者把采集的资料综合起来，使故事情节直观化，从而使自己的观点得到有效的拓展，并且摒弃那些冗杂的信息。需要注意的是，这里的故事不是"长篇小说"，应尽可能简明扼要、有说服力，这样才是有效的。同时，故事板还有助于寻找问题、整合思路，对设计议题进行深入探讨，并达成共识。从某种角度说，当故事被分享的时候，一个共同的理解或观点就能形成（见图 2-3）。

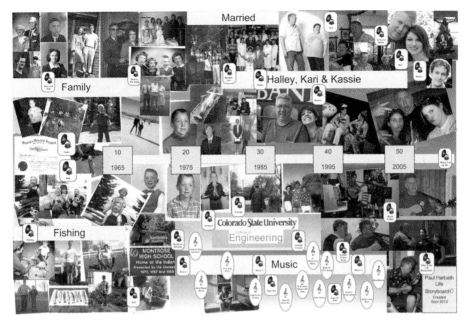

图 2-3 故事板

三、解析目标受众

1. 个性研究

（1）个性与关于个性的理论

"个性"（Personality）一词最初来源于拉丁语 Personal，开始是指演员所戴的面具，后来指演员——一个具有特殊性格的人。一般个性不仅指一个人的外在表现，而且指一个人真实的自我。

对个性及其与人类行为间的关系的研究，可远溯到希腊、中国、埃及等文明的远古时代，但人们对它的理解依旧有待深入。在心理学上，人们称个性是"个人在对人、对己、对事物或对整个环境适应时所显示的特征"；而从消费行为学的角度，人们则把它定义为"个人长期一贯的行为方式，这一行为方式被视为一个人的心情、价值观、态度、动机、习惯等因素交互作用的结果"。

个性研究是通过考量个体性格的特征，来寻找一个个体区别于另一个个体的原因。

个性研究人员曾运用 4 种个性理论来描述受众：

- 自我意识理论；

- 精神分析理论；
- 社会、文化理论；
- 特性理论。

以上4种个性理论在对个性进行评估的方法上有很大区别。精神分析法和社会、文化理论采用定性的方法估计个体的变量，特性理论的经验性最强，而自我意识理论在其导向上则介于定性与定量之间。

（2）受众的自我意识

受众的自我意识是指个体对自己的主观认识和评价，主要包括现实自我和与现实自我相对应的理想自我。自我意识不仅控制并包含个人对于信息知觉的意义，而且决定了个人对于信息的行为反应。理想自我的实现即自我实现，就是指自我意识与理想完全一致。我们知道，受众总是倾向于接触与自身兴趣、爱好、既有的态度及需求相符合的信息，

第Ⅰ步：受众接纳一些具有自我符号意义的信息；
第Ⅱ步：参照群体将符号化的信息与个人相联结；
第Ⅲ步：参照群体将信息的符号意义加注到个人身上。

图 2-4 符号化的信息

通过这种方式来寻找理想自我，彰显个性。无论是现实自我还是理想自我，都会受参照群体的影响，并且与参照群体一起体现为一系列符号化的信息，如图2-4所示。受众的自我意识在不同的条件下是否保持一致或者是否与环境保持一致，与受众的自我监控能力有关。自我监控能力与自我一致的强化作用成正比，而与环境一致的强化作用成反比。当受众的自我监控能力较强时，更倾向于采纳那些与自我形象保持一致的信息；而当受众的自我监控能力比较弱时，则更倾向于采纳与环境的要求保持一致的信息。

从一定程度上说，信息与受众自我意识之间的作用是双向的，自我意识会影响受众采纳信息的类型，而某些信息也会强化受众的自我意识。但是受众的自我意识并不是只有一种形式，表2-2列举了自我意识的9个层面。在这9个层面中，扩延自我特别值得注意。扩延自我基于产品对受众自我意识的扩张与延伸，它所隐含的一个重要观念就是"我们所拥有的东西或物品反映了我们的人格特性"，一个人会透过他们所拥有的东西或物品来寻找、传达、肯定与确保自我的存在。

表 2-2 受众自我意识的 9 种类型

真实自我	一个人如何真实地看待自己
理想自我	一个人希望如何看待自己
社会自我	一个人认为别人如何看待自己
理想的社会自我	一个人希望别人如何看待自己
期望自我	存在于真实自我与理想自我之间
情境自我	一个人在某一特定情境下的自我形象
扩延自我	一个人（包括个人拥有物）对于自我形象受冲击所产生的自我概念
可能自我	一个人喜欢变成、可能变成或惧怕变成的样子
联结自我	一个人依据自己与其他群体的联结而对自我所作的界定

就如同一个人的衣食住行都体现出其社会地位、情趣及品位那样，受众会倾向于选择一些与自我意识相符的信息或信息形式。但是在这个过程中，受众的信息接收行为并不是随心所欲、独立于社会群体之外的，而是除了受到自身影响之外，还会考虑其他人的看法，这也意味着自己和其他人都必须认可信息作为符号的象征意义。如图 2-4 所示，受众将信息接收行为视为一种将自我意识传达给其他人的方式，即扩延自我。这个概念在信息设计实践中有着现实意义，事实上，一个人在潜意识层面的确会通过他所拥有的东西或物品来寻找、传达、肯定与确保自我的存在。

因为个性具有不随情境而改变的相对稳定性，所以考量个性可预期其行为。大量的研究证明，受众的个性——不同的处世观点、秉性和行为反应模式，会影响其对信息的选择，尤其是已积累的大量经验知识会将个性特征和类型与信息解读方式和相应的行为联系起来。于是，个性研究就成为了受众研究中一个具有实际意义的着手点。

（3）受众的个性倾向性

个性倾向性是一个人活动的基本动力，它包括需求、动机、兴趣、理想、信念和世界观。这些内容也是个性研究的主要构成部分。

① 需求。马克思主义辩证唯物主义世界观认为，人的一切行动的原因不在于他的思维，而在于他的需求。需求是人脑对生理和心理的反映，反映在个体头脑中，就形成了个体的需求。需求在人的心理活动中起着极其重要的作用，是人类认识过

程的内部动力。为了满足需求，个人必须通过认识过程解决一定的任务。根据需求所指向的对象，可以把人类的需求划分为物质需求和精神需求两类。物质需求既包括生理性的，也包括社会性的。精神需求是指对交往的需求、认识的需求、美的需求、道德的需求、创造的需求等。

② 动机。动机是为实现一定目的而行动的原因，可用来说明个体为什么有这样或那样的行为。由于动机的复杂性，对人类行为的动机进行分类是比较困难的，所以对动机的分类也有各种方式，比较多的学者倾向于将人类的动机划分为两类：第一类与个体的生理需求相关，这些动机是与生俱有的，被称为生理性动机或生物性动机，也可叫原始性动机。第二类与个体的心理和需求有关，是后天习得的，被称为社会性动机、心理性动机或继发性动机。

③ 兴趣。兴趣是个体积极探究事物的认识倾向。兴趣能使人对事物给予优先注意、积极探索，并且带有情绪色彩和向往的心理需求。人类的兴趣是多种多样的，可以用不同的标准对它们进行分类。根据兴趣的内容，可以把它们分为物质兴趣和精神兴趣；根据兴趣所指向的目标，可以把它们分为直接兴趣和间接兴趣。

④ 理想。理想是个人未来希望实现的奋斗目标。根据理想的内容，可以把理想分为社会理想和个人理想。从认识能力的角度，我们还可以把理想划分为具体形象理想、综合形象理想和概括性理想。理想是个人动机系统的一部分，一旦形成，就成为鼓舞人们前进的巨大动力。理想是人生的航标，为人们提供了奋斗目标，为人生的航船指明了方向。

⑤ 信念。信念是坚信某种观点的正确性，并支配自己行动的个性倾向。信念具有坚信感，表现为个人确信某种理论、观点或某种事业的正确性和争议性，对它抱有确信无疑的态度，并且力求加以实现。信念不只是单纯的认识，而且富有深刻的情绪体验。信念被认为是知、情、意的高度统一体，其一旦确立后就有很大的稳定性，比较难以改变。

⑥ 世界观。世界观是关于信念的体系，即一个人对整个世界的根本看法。世界观是个性倾向性的最高层次，它是个体行为的最高调节器，制约着个人的整个心理面貌。理想、信念和世界观有机地联系着，它们受社会历史条件的制约，在阶级社会中具有阶级性。

2. 生活方式研究

除了个性，生活方式也是一种对受众进行深入了解的途径，这两个概念常被

综合起来使用。而生活方式因为易于被观察和了解，常常作为个性研究的一种有益补充。

(1) 生活方式的定义

生活方式从广义上讲，是指不同的个人、群体或全体社会成员在一定的社会条件制约和价值观念的指导下，所形成的满足自身生活需要的全部活动形式与行为特征体系。此外，还有在两种情况下使用的生活方式概念：其一，仅限于日常生活领域的活动形式与行为特征，相对广义而言，这是狭义的生活方式含义；其二，仅指个人由情趣、爱好和价值取向决定的活动行为的独特表现形式，在这个意义上生活方式相当于生活风格。

我们可以这样理解生活方式这个概念：

首先，生活方式是描述人们自我的观念，与人们的经济水平息息相关，需要时间、金钱和精力的投入。在既定的收入、能力的约束下，很大程度上人们会受到自我观念的影响而选择自身的生活方式。

其次，生活方式描述了个体或某一群体的生活模式。人们的生活方式可以看作其个性特征的体现,这些个性特征是在人们的社会活动和社会交往中逐步形成的。因此，生活方式是人们在长期生活中逐步建立和形成的特定的价值观。

最后，生活方式也是人们的消费心态的表征。生活方式表现为人们如何消耗自己的时间，安排自己的活动，认为什么对他们比较重要，以及他们对于自己和周围世界的看法。不同的人对于生活持有不同的看法并采取相应的做法，具有特定的习惯性和倾向性。

虽然生活方式的形成受外部条件的影响，但主要还是与人们的个性、兴趣、主张、人生价值取向等心理特质密切相关。生活方式是个多层次、多元素的概念。如图2-5所示，生活方式受到内部因素和外部条件的共同影响。

在市场营销中，生活方式所描述的是个体消费者、相互影响的小群体消费者以及作为潜在消费者的大群体的

图2-5 影响生活方式的因素

行为。在统计学上,生活方式呈现的是群体性特征,即某种生活方式可以涵盖某个特定的人群。通常,个体会根据其所属的群体或希望所属的群体的主要特点来采取某种生活方式。此外,生活方式又可以分为个人生活方式与家庭生活方式。虽然家庭生活方式由家庭成员的个人生活方式所决定,但是个人的生活方式也会受到家庭生活方式的影响。生活方式在受到一定的社会环境影响的同时,又决定了个人生活的丰富性和多样化。

(2)生活方式的构成要素

生活方式是生活主体在一定的社会环境和条件下所形成的活动形式和行为特征的复杂有机体,其基本要素有:

①生活活动的条件。社会的生产方式规定了该社会生活方式的本质特征。在生产方式的统一结构中,生产力发展水平对生活方式不但具有最终决定性的影响,而且往往对某一生活方式的特定形式直接产生作用。而社会的生产关系以及由此而决定的社会制度,则规定着该社会占统治地位的生活方式的社会类型。不同的地理环境、文化传统、政治法律、思想意识、社会心理等多种因素,也从不同方面影响着生活方式的具体特征。

②生活活动的主体。生活活动的主体可以分为个人、群体(阶层、民族、家庭等)和社会三个层面。任何个人、群体和全体社会成员的生活方式,都是有意识的生活活动的主体的活动方式。人的活动具有能动性、创造性的特点,在相同的社会条件下,不同的主体会形成全然不同的生活方式。

③生活活动的形式。生活活动的条件和生活活动的主体的相互作用,必然外显为一定的生活活动状态、模式及样式,这使得生活方式具有可见性和固定性。不同的职业特征、人口特征等主客观因素所形成的特有的生活模式,必然会通过一定典型的、稳定的生活活动形式表现出来。因此,生活方式往往成为划分阶层和社会群体的一个重要标准。

(3)生活方式的特征

生活方式具有以下三大特征:

其一,综合性和具体性。生活方式属于主体范畴,从满足主体自身需要的角度看,其不仅涉及物质生产领域,也涉及日常生活、政治生活、精神生活等更广阔的领域。它是个外延广阔、层面繁多的综合性概念。任何层面和领域的生活方式总是通过个人的具体活动形式、状态和行为特点表现出来,因此生活方式也具有具体

性的特点。

其二，稳定性和变异性。生活方式属于文化现象，在一定的客观条件制约下的生活方式有着自身独特的发展规律，它的活动形式和行为特点具有相对的稳定性和历史传承性。但是任何国家和民族的生活方式又必然随着制约它的社会条件的变化而发生相应的变迁，这种变迁是整个社会变迁的重要组成部分。

其三，质和量的规定性。人们的生活活动离不开一定数量的物质和精神生活条件、一定的产品和劳务消费水平，这些构成了生活方式数量方面的规定性，一般可用生活水平指标衡量其发展水平。对于某一社会中人们生活方式特征的描述，可形成生活方式质的方面的规定性，一般可用生活质量的某些指标加以衡量；同时，也离不开对社会成员物质和精神财富在满足主体需要时的价值大小的测定。

总之，当社会进一步发展，人们更多地追求个性自由的时候，个性和生活方式在受众研究中的作用与地位也会越来越重要。

第二节 用户：设计学范畴中的人

一、用户研究的方法

用户研究的方法较之之前提到的受众研究方法，会更偏向于实证记录和描述，定量研究是其主要使用的方法。

用户研究可以在信息产品的设计开发过程中帮助我们进行必要的品牌和市场定位，有助于我们深入了解用户需求，充分寻找满足这些需求的方式，这样就可以在整个设计开发过程中做出有效的设计决策。此外，用户研究也可以帮助新信息产品发现商机并在现有设计基础上提出创新方案。

用户研究的结果与多个因素有关，例如所用的方法、所要探索的领域以及研究的目标等。前期的用户研究一般会涉及以下问题：用户需求、使用情境、用户对产品的认知和建议、措辞以及行为模式。

① 用户需求。从最基本的层面讲，用户研究有助于我们理解用户的需求。与需求相关的问题包括：他们是如何完成日常事务的，在完成日常事务的过程中有哪些需求还未得到满足，他们希望得到什么，什么是他们目前最迫切的需求等。这些问题不论从宏观还是从细节上讲，都将有助于我们理解信息产品的实质意义，并以此做出合理的设计决策。

②使用情境。需求总是与使用情境相关，离开使用情境谈需求，需求就像是无本之木。用户研究有助于我们了解信息产品使用的地点、原因和时间；简单地说，就是用户在什么样的情境下使用信息产品。

情境包括的因素有很多，例如：环境、一天当中的某个时刻、限制条件、涉及的人员，以及有哪些类型的干扰等。如果一位客户在一家店面看见一条项链，想为女儿购买，他可以直接从口袋中掏出手机，拍照后发送给女儿，也可以直接拨打电话给女儿，问她喜不喜欢这种款式。当手机具备以上功能的时候，手机用户可以当场买到女儿喜欢的项链。如果手机不具备以上功能，我们可以试想一下这个过程将会多么麻烦。当我们了解使用情境后，对满足需求就会很自然地形成路径——比如说在设计手机相关应用时，可以在拍照功能之后增加按钮来帮助用户一键分享图片，而无需再打开一个聊天软件并从中选择发送图片。

③用户对信息产品的认知。有些问题可能会妨碍用户选用信息产品。通过用户研究可以挖掘出与领悟力相关的问题。例如，通过研究会发现许多用户觉得软件绑定银行卡比较麻烦而且不够安全。因此，我们在设计相关信息产品时，重点就可以放在减少绑定银行卡的操作步骤上，例如可以通过拍照的方式绑定银行卡，并且将安全机制、保证机制用易于用户理解的形式展现出来，加大对这个环节的宣传力度。例如苹果的 Apple Pay 在宣传时会强调指纹支付的特性，并以此突出 Apple Pay 的安全措施，这样可以让用户更容易接受通过手机来支付（见图 2-6）。

④发现"不爽之处"。用户研究的一个重要作用就是发现用户在当前工作流程中的"不爽之处"。"不爽之处"会产生很多负面影响，小则可能给用户带来不便，大则可能直接让用户放弃使用这个信息产品。对设计开发团队来说，一个信息产品彻底被用户从手机或其他终端删除，是件十分糟糕的事情。事实上，关注用户的"不爽之处"可以让我们发现很多设计的契机。例如，许多女孩子喜欢自拍，并分享美图到社交媒体，这就意味着她们会在发送照片之前对其进行美化。乐于展示自我的她们会尝试用多款照片美化的程序，当这些程序都不能完全满足其需求时，她们就不得不在多种软件之间切换，或者将照片下载到电脑上，用 Photoshop 这样的专业修图软件对其进行处理。通过了解这些"不爽之处"，就能完善相关功能，找到信息产品的创意点，并提

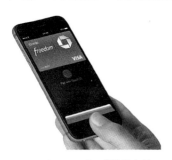

图 2-6 Apple Pay 的指纹支付

升这些创意想法的可实现度。

⑤ 措辞和用语。有的时候我们会针对一个特定领域的人群设计信息产品，那么就必须对这一特定领域所使用的措辞和术语有所了解，使信息产品具有专业性。如图 2-7 所示，在设计一款网球游戏的交互界面时，需要知道网球的计分方式不是 1 分 1 分地累加，而是赢 1 球 15 分，赢 2 球 30 分，赢 3 球不是 45 分而是 40 分，这些专门性的规则非常重要。此外，在设计这类游戏产品时，当打出一个好球或球出界时，最好有相应的声音来渲染气氛，这样才能让用户在这些细节中获得更高的沉浸感。

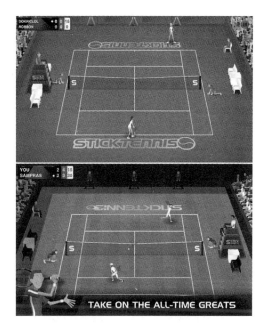

图 2-7　Stick Tennis 的游戏界面

⑥ 行为模式。了解一个用户群或一个领域的用户的行为模式（典型社交行为）也非常有价值。用户研究可以发现在设计应用时需要整合哪些行为模式，与这些行为模式相关的知识也非常重要，因为对于行为模式的理解会直接影响信息产品的可用性。这些行为模式可能会涉及用户在某个专业领域的任务流，甚至是商业机密或个人隐私等。行为模式可以为信息产品，尤其是交互式的信息产品提供信息架构方面的参照，具有很强的设计实践指导意义。

常用的用户研究方式有以下几种：

1. 访谈

访谈是最常用的用户研究方式。用户研究中的访谈和受众研究中的访谈不尽相同：受众研究中的访谈会更注重关于"人"的质性特点，而用户研究中的访谈，观察与记录是关键。通过这种方式，研究人员可以与用户更近距离地接触，可以直接观察他们的行为，并及时询问行为的原因。

访谈应该在信息产品的使用情境中进行，这样可以让研究人员更好地理解用户需求产生的原因。例如，为博物馆访客设计信息产品，进行相关的访谈最理想的场所就是博物馆，这样用户能很方便地阐述自己的感受，并能向研究人员直接解释

信息产品所存在的问题（见图2-8）。如果用户是在非使用情境中接受访谈，则很难表述设计中存在的问题，在沟通上就容易出现障碍。此外，在非使用情境中进行访谈需要用户回忆产品使用的过程，这样就难免遗漏一些重要细节，与在真实使用情境下的研究相比，其结果的可信度就会打折扣。

但是，如果是与地理位置没有明显联系的信息产品，采用"日记分析＋实地访谈"可能会更有效果。例如，新生儿父母的日记中可能会体现出他们的多数时间是在自己家、朋友家、育儿场所度过的。此时，我们没有必要在他们出现的每一个地方进行实地访谈，把访谈地点设在他们自己家中，也能收到不错的效果（见图2-9）。

图2-8　博物馆的访问情境

如果计划进行实地访谈，就应该在实地访谈之前列出大纲。访谈大纲的内容根据研究目标的不同而有所差异。例如，有时候我们可能需要通过用户操作信息产品的原型来收集反馈意见；而有时候，我们可能想摒弃原型，只对用户进行简单的访谈。不论哪种方式，访谈大纲都可以只是简单的提纲，没有必要过于详细。当有始料未及的情况发生时，引导人员可以根据实际情况灵活应对。比较稳妥的做法是，访谈大纲在真正开始研究之前便进行测试，这样才能有足够的时间来进行必要的调整。

在访谈过程中，要尽量向用户提开放性的问题，而不是仅提"是／否"式的问题，这样能让参试用户有机会讲述他们自己的故事。在大多数情况下，探索的过程会比最终的答案更有价值。当参试用户在泛泛而谈他们的使用经历时，就应该引导他们举些具体的例子。具体的例子将会直观、准确地解释他们所描述的情况，这样才有可能发现更有价值的东西。如果用户一时不好举例，则可以给他们一些提示，向他

图 2-9　新生儿父母的访问情境

们展示一些相关的资料，例如界面的截图或其他历史记录，这将有助于唤起他们的回忆。

　　有时候用户没有提及的内容，也可以提供有价值的信息。这就需要我们有一定的洞察力。例如，对某用户访谈时，若前 20 分钟她都在大谈关于摄像的心得，对于产品的体验避而不谈，而与此同时，我们注意到她的手机中有 6 个功能类似的拍照应用，如图 2-10。问及原因后，才得知她在使用每个应用时都遇到了一些问题。其实她安装如此多功能相近的应用，并非是热衷于尝试，而是想寻觅一款能真正满足她实际需求的应用。的确，用户常常会因为各种原因或无意识地回避一些问题，而在很多时候，对这些问题进行有目的的深挖，会让我们有意外的收获。

　　有时候，我们需要对某个领域的专家进行访谈，此时创造良好的学习情境很重要，这样专家将会更有兴致地分享自己的知识，这些知识在很大程度上将裨益于信息产品的设计。例如，当我们需要设计一款帮用户挑选晚餐配餐酒的信息产品时，在设备和产品齐备的餐厅对斟酒的侍者、酒商老板，以及厨师进行访谈，并促使他们分享自己的经验，

图 2-10　手机拍照应用

将有助于我们了解专业人士是如何向客户推荐酒水的。这一访谈结果对于形成新的设计思路十分有帮助（见图 2-11）。

根据用户研究的需要，我们可以采用不同的访谈方式：

(1) 实地访谈

实地访谈是源自人类学的研究方法，即在用户所在的真实环境中进行一对一的深度交流。一般来说，实地访谈大都是半结构化的。也就是说，研究人员要提前准备好问题，但是需要根据用户的具体反应来调整访谈的脚本。实地访谈一般需要1—2个小时，如果非必要，则不需

图 2-11 配餐酒的手机 APP

要更换访谈的场所。研究人员还可以选择日记分析作为实地访谈的补充，这样可以得到更为全面的研究视角。

(2) 电话访谈

电话访谈现在使用的频率仍然很高。与实地访谈完全不同，在成本消耗方面，电话访谈具有绝对的优势。许多时候由于设计项目资金和时间的限制，电话访谈的结果会比较理想。实际上，结合视频服务，电话访谈也可以面对面进行，同样可以做到依据受访者的反应来对访谈内容进行调整。当然，电话访谈也有其劣势，比如说可能无法充分收集背景信息，也无法收集较长时间段内的信息，因此可以考虑将电话访谈与日记分析法搭配使用。

(3) 街头拦访

在有些情况下，信息产品的设计者们可能会觉得正式的访谈对其设计项目来说并不那么合适，这时可以考虑街头拦访。比如说，需要设计一个与时装相关的应用程序，它可以向我们展示所在的城市正在流行什么服装，而且可以告诉人们在哪里可以买到，此时采用街头拦访的方式或许会有不错的收获。这种随机性较强的访谈的结果有时候会很具代表性，尤其是关于时尚这类社会性的话题，收获总会超过预期。但是，街头拦访适用面并不广，而且路人对陌生人也很难做到有效配合。这时必要的沟通礼仪很重要，自我介绍、递上公司名片、着装得体并给予受访路人适当的回馈，将有助于增进信任，提高路人接受拦访的积极性（见图 2-12）。

(4)焦点小组

焦点小组通常会有多个用户同时参与,各用户都会就某一特定的话题或产品发表他们自己的看法。焦点小组的主持人会主持话题议程,并且鼓励他们围绕某一话题焦点展开积极的讨论。

通过焦点小组收集到的用户反馈会作用于信息产品设计方向的调整、市场计划,以及营销活动的方方面面。虽然焦点小组有众多优点,但是在信息设计的过程中并不像人们想象中的那样使用频繁。其一个常被人诟病的缺点就是,参与焦点小组的用户的观点往往会受组中其他发言人的影响。特别是当

图2-12 街头拦访

焦点小组中有比较强势的意见者时,这种情况就越发明显。此外,焦点小组依赖的是用户口述的行为,而非用户们在真实环境中的实际行为,所以其客观性还有待商榷。

尽管如此,焦点小组的对话在大多数情况下还是非常有用的,而要达到最好的效果,就需要在选择参与焦点小组的用户这个环节上多下一点功夫。与"对"的人一起讨论不但可以提高效率,还可以拓展视野,发现新的机会。

由于焦点小组所得到的数据是"自我汇报式"的,因此该方法更适用于收集市场方面的问题,例如收集人们对一条广告会有什么样的反应,以及其背后的原因是什么,对这类问题的研究应用焦点小组的访谈结果通常会比较好(见图2-13)。

2. 日记分析法

日记分析法从某种意义上说,是将数据收集的工作"转嫁"到用户身上。与受众研究中的影像法不同,研究人员不用整天都跟随用户。在日记分析法中,用户可以自行记录他们一天或几天,甚至更长时间的活动。

从实际操作的层面上看,用户直接记录我们所需要的数据其实非常容

图2-13 焦点小组

易，只要不太涉及隐私，多数时候他们都愿意合作。在进行用户研究时，如果我们需要收集人们在较长时间里使用信息产品的数据，并且对用户生活不构成干扰，那么日记分析法就是不错的选择。

虽然日记分析法可以发现很有价值的成果，但也有不少缺憾——用户可能会漏掉在其自己看来很琐碎，但对于研究人员很重要的活动。例如，某用户将照片下载到电脑上编辑美化，但是她觉得下载的过程并不值得一提，所以在日记中并未记录该项活动。其实这一活动对研究者来说意义重大。让用户自己记日记，还存在一个问题，即让用户在任务行进中停下来做记录，似乎有些不切实际，如当用户驾车或外出就餐时，此时发生的事情只能依据回忆来做记录，这样就有可能加入一些难以预计的主观成分。此外，日记分析法很难探测到行为背后的原因及详尽的执行过程。所以，一般来说，研究人员常常会将日记分析法与其他方法搭配来使用，以求得到较为全面的结果。

根据设计目的的不同，日记分析法可能会要求用户持续几天或几个月来记录他们的活动。例如，如果设计开发一个帮助用户进行公交换乘的信息产品，便可能会需要用户记录他们一个工作周内的所有活动，并且需要重点关注在这个时间段的通勤过程。相反，如果是为博物馆的游客设计的信息产品，则可能只需要关注他们一天内的游览过程即可。

使用日记分析法时，研究人员应该事先为用户提供一些结构化的输入表格，以帮助用户记录。图2-14是谷歌搜索的日记分析研究模板，其中根据研究的需要列出了一些具体的问题，看到这样的输入表格，用户就能知道哪些内容是需要记录的，这样能确保记录的目的性和基础数据的有效性。这种"日记条目"的表格模板可以是纸质的，也可以是电子文档，只要能涵盖研究人员感兴趣的话题即可。"日记条目"表格的设计十分重要，它不仅可以简化用户记录的过程，还可以提醒用户发现重要的信息。例如，研究人员可能不需要知道用户晚饭吃了什么，但是会对用户是如何用手机找到外卖菜单并叫餐的过程很感兴趣，因为这个环节的数据对于订餐信息产品的交互设计十分有用。

使用日记分析法时，也可以采用多种日记记录工具，包括语音邮件、短信息、照片以及传统的纸笔方式。值得一提的是，语音可以让用户在不中断活动的同时较为容易地做记录。但是，如果要在公共场合进行语音记录，也可能会让用户觉得不自然。之后，研究者可以配合使用"语音—文字"的转换软件，减少一些测试时的

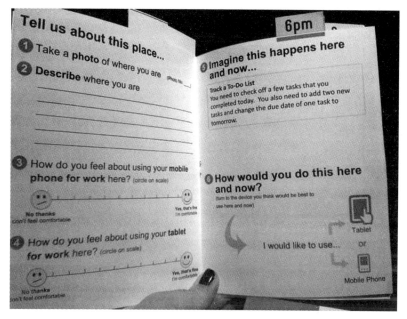

图 2—14　谷歌搜索的日记研究模板

工作量，但即使是使用相关软件，也需要研究人员进行额外的文字整理与记录。短信方式有时可以减轻用户在公开场合的尴尬，但是这种信息记录方式篇幅有限，而在手机这样的移动设备上输入文字，对于一些特定用户来说，可能不太便利，使得一些重要的研究数据被丢弃。

为了解决这些限制，一些研究人员尝试了一种混搭的方法。他们发现，如果让用户在活动现场记下只言片语的提醒文字，然后再在一整天过后用网页表单的形式将其扩充为完善的文字，用户所记录的日记质量就会更高一些。但我们还需要看到，虽然这种方法的可操作性很强，但同时也对用户记录、概括的能力有一定的要求，所以对受访者前期的培训工作也很重要。

3. 眼动仪分析法

眼动仪是心理学基础研究的重要仪器。它主要用于记录人在处理视觉信息时的眼动轨迹的特征，广泛用于注意力、视知觉、阅读等领域的研究。眼动仪提供了一个自然真实的使用环境，并同时收集多通道数据，如语音、动作等。通过眼动仪自带的数据分析软件，可以将眼动数据与实际界面、声音、用户动作录像等综合起来进行分析。它提供的典型分析方案有：

- 热点图（Hotspot），形象地分析注视点的集中趋势、停留时间；

• 视线扫描路径（Scanpath），呈现注视点的路径与直径变化，用于分析单个用户操作行为规律；

• 兴趣区域（Area of Interest），分析平均注视时间、回溯性眼跳、区域间转移等指标，获得特定区域上的具体数据。

一般来说，眼动轨迹的时空特征与人的心理活动有着直接或间接的关系，这也是许多心理学家致力于眼动研究的原因所在。利用仪器设备记录眼动轨迹，并从中提取诸如注视点、注视时间和次数、眼跳距离、瞳孔大小等数据，从而研究个体的内在认知过程。眼动仪的问世为我们利用眼动技术探索人在各种不同条件下的视觉信息加工机制，观察其与心理活动直接或间接奇妙而有趣的关系提供了便利。

二、用户研究的工作规划

1. 用户研究的计划

其实无论选择哪种方法，做一份详尽的研究计划都非常重要。当研究人员在为用户研究做准备时，需要多关注细节。研究计划有助于管理好所有的细节，并保证团队成员对研究目标和研究方法有相同的理解和认识。计划中所需的信息可以在与涉众的研究启动会上收集，整理并归类。用户研究计划通常包含以下内容：

（1）研究目标

研究目标是研究计划中最重要的部分。有了明确的目标，就可以根据它来检查研究过程中所关注的问题是不是有针对性，从而有助于研究过程紧凑有效并运作流畅。值得注意的是，研究目标的撰写需要切实和具体，不能泛泛而谈，否则就不能起到实质性作用。一般关于目标的文本至少包含这样两个问题，一是"你在哪"，二是"你要去哪"。"你在哪"说明了现状，而"你要去哪"则阐述了目标的具体内容。

（2）研究日程表

确定研究日程表也同样重要，这是因为设定好日程表后，能够让各项事务在可预期的时间范围内有计划地进展，其中包括什么时候开始招募研究计划所需的参试用户，什么时候开始具体的研究测试等。研究日程表是团队成员高效沟通的工具，可以让团队成员明了整个研究项目的进程，以及每个环节需要完成的工作内容和时间节点，尤其是与自己相关的部分。此外，研究日程表也是有实质意义的评估资料，

我们可以通过它来评估各个工作环节的完成情况。

(3) 计划细节

计划细节可以将研究任务分解，特别是研究项目庞大时，计划细节的作用就会更加明显。制订具有可行性的计划需要我们有一定的经验，比如说某个环节需要做哪些工作，需要完成多少个用户的访谈或测试，才能达到所需的数据量等。如果自身的经验不足以支撑计划细节的制订，我们则需要请教专家，这样才能少走弯路。此外，研究计划实施的过程中可能会因一些超出控制的事件而出现延误或失误，在制订计划时我们需要充分考虑到这一点，特别是一些关键环节，需要准备后备方案。

(4) 用户介绍

完善的用户介绍在研究计划中举足轻重。用户介绍中包含了研究初期对用户整体性的理解和相关的背景资料，其中即使是最简单的信息也可能引发我们对许多问题的思考。用户介绍可以说是整个研究工作的起点，同时也限定了研究的基本情境和方法构成。我们可以根据用户的特征和研究的主旨需要，来确定用户介绍的内容侧重点，其中可能包括人口统计信息、基本的生活方式以及技术经验等内容，用户介绍同时也能让团队成员对需要实施的工作有一个大体的认知，这样能够减少在研究过程中的沟通成本。

(5) 研究方法

研究计划中应该详细说明将用哪种方法来进行研究，包括方法实施的具体细节等。通过这些关于方法的描述，团队成员可以清楚地知道计划实施的各个环节。如果团队不太理解或存在异议，就需要在用户研究之前向他们说明或修改方案并获得认同。有时我们需要在开始用户研究工作之前，对直接与用户打交道的同事进行一些必要的培训，这样能确保实施过程顺畅。

(6) 研究中的问题

研究中到底需要解决哪些问题，这其实是推动整个用户研究项目向前发展的动力。所以除了要明确宏观的研究目标之外，还需要清晰地列出需要解决的问题。在一定层面上，这些问题可以说是研究目标的细化，我们可以依据这些问题去规划用户在研究中需要完成的任务。问题导向可以铺设一条方向明确的轨道，让整个过程高效且有针对性。研究中的问题通常都会聚焦于用户的需求，此外，关于产品或者是竞争对手的问题也十分有价值。

（7）角色分配

团队成员的角色分配不是简单的分工，而是创造用户研究测试情境的重要环节。角色意识可以让团队成员默契合作，并以此规范各自的言行。对于需要参与测试的同事，需花费时间向他们说明相关的问题，使其清楚各自的角色，这样能够减少很多不必要的麻烦。在用户测试的实施过程中，参与的角色数量通常不会超过4个：参试用户、访谈引导人、记录人员以及观察／录像员，其中每个角色都担负着不同的任务。如果团队成员过多，如此"强大"的阵容并不会有太多优势，相反可能会吓跑参试用户，从而很难得到期待中的研究结果。

（8）使用的设备

这里的设备包括所有研究过程中会用到的硬件和软件设备，在用户研究计划中应该详细描述测试所需设备的类型、数量、规格等。其中硬件设备包括计时器、记录工具（如影像设备）、电脑、测试仪器（如眼动仪）、辅助设备（如电源）等，软件设备包括参试用户信息、观察员信息、测试用的软件、信息产品的原型、测试纲要等。除了要列出设备清单之外，还需明确团队成员的责任，尤其是设备协调和管理人员的责任，确保测试期间所有设备都能保持良好的状态。

（9）报告结论

清楚地说明研究结论是如何提炼而来的，这是结论分享的前提。这个时候我们需要拿出佐证材料来证明结论的合理性，材料包括测试样本的规模、样本选择的方式、具体实验的步骤、每一步骤解决的问题等。除了文本的说明，还可提供图片、音频和视频资料为研究结果提供支撑，这样可以使研究的结论更为可信、有说服力。报告结论的过程需要有清晰的思路，并遵循一定的逻辑路径，这样才能严谨而规范。

2. 招募用户

（1）招募途径

研究计划中所勾勒出的用户介绍有助于决定在研究时招募怎样的用户。招募用户的途径有很多种，但是最常见的途径包括招募用户的代理机构、公司网站上的超链接和亲朋好友。

① 专门招募用户的代理机构。如果有专门的预算用于雇用专职的用户研究招募者或专门的招募代理机构，这笔钱还是非常值得花的。招募一个用户的报价会根据代理机构和委托人的需求以及地理位置等因素的不同而不同，向参试用户所支付的报酬也会根据他们的技能、访谈时长的不同而不同。

② 公司网站上的超链接。我们可以通过公司网站来招募用户。一般来说，注重用户研究的大型公司常常会有参试用户数据库，这样就可以很方便地进行即时的用户研究，但这样会有一个弊端，即经常访问公司网站的人通常与网站提供的服务或与网站有比较紧密的关联。在大多数的情况下，他们对这一网站已有一定好感，或已容忍了各种不足。此时，将他们的反应作为用户研究的参照数据，就难免会有失公允。所以，通过公司网站上的超链接很难在小范围内找到"真实"的用户。如果不得已选择了这种方式，就可能需要准备一些其他途径的备选样本。

③ 亲朋好友。在理想的情况下，我们的研究对象不应该是好友或亲戚，因为他们的反应可能会不客观，并且他们也不会像真实用户那么多样而有代表性。但是招募亲朋好友可以大幅降低成本，并且比之前所提的两个方法更为快速。所以在一些情况下，这种方法还是有其价值的。为了使测试结果更具有代表性，我们仍需对亲朋好友进行一些筛选。如果我们的亲朋好友中没有适合参与测试的用户，这就需要我们设法结识这样的人。比如说，我们正在做一个与骑行相关的信息产品，如果缺少这方面的参试用户资源，那么就可以考虑是否自己加入自行车俱乐部去结交一些相关用户，这样就可以招募到理想的自行车骑手了。

整体来说，对招募用户方法的选择取决于研究目标、用户介绍和预算等。但是，无论我们采用怎样的方法，保证参试用户的真实性十分重要，因为这直接决定了结果的有效性。

（2）筛选问卷

不论我们选择了哪种用户招募方法，都需要开发一套参试用户的筛选问卷。在筛选问卷中可以罗列一系列有实质意义的问题，从而有助于我们判断待选的参试用户是否达到了研究计划中所列出的标准。筛选的过程可以通过电话提问，也可以通过在线问卷来完成。在起草完筛选问卷后，我们可以用一两个潜在的参试用户做一下预测试，在这一过程中可能会有一些额外的收获，如发现在筛选过程中需要进一步挖掘的内容。预测试能够有效提升之后问卷的可操作性和实际价值。

（3）参试用户的数量

参试用户的数量在很大程度上与研究计划中提到的研究目标、用户介绍和预算有关。传统的用户定量研究推荐每类用户有 10 个样本，但是在很多情况下，测试完 3—5 个用户之后，测试收获就会锐减。如果我们所关心的问题类型不容易被发现，那么就应该加大参试用户的样本量。此外，如果是为很多不同的目标用户（例如为

博客写手、驴友、父母们设计照片应用程序），那么参试用户的样本规模也应增大。在这种情况下，单方面限定预算和压缩日程通常都不大现实，因此更需要找到平衡点，让效果最大化。但是，如果要在"不做用户研究"和"进行小样本用户研究"之间进行选择的话，我们则应该毫不犹豫地选择后者，因为用户研究确实是不可或缺的。

（4）用户报酬

支付给参试用户的报酬额度所依据的因素有很多，例如测试研究过程的时长、对用户的打扰程度（是否要到用户的家中或办公室进行测试），以及参试用户需具备的经验技能等。如果与专门的招募机构合作的话，他们一般都会提供一份有依据的市场报价。面对不同价格，我们需要有一个概念，即前期的用户研究报酬通常会比标准可用性测试阶段的用户研究报酬要高，因为这已基本是一种行业惯例。

三、用户研究的结果分析

做完用户测试后，研究人员将会面对大量的笔记、照片，甚至好几小时的录音或录像。数量如此庞大的材料整理起来很麻烦，但是它们将是接下来几个月甚至几年都具有参考价值的无价之宝。此时，最大的挑战就是如何将这些资料转换成有实际意义的发现，并方便于设计师、开发人员以及其他团队成员使用。

1. 共享资料

在测试完毕之后的第一件事就是要搜集齐所有的材料，并将其放在团队成员能够看得到的地方。需要强调的是，要选择一个固定的物理空间，如会议室、办公室、阅览室等都可以，甚至走廊也可以。

将研究材料公示出来，可以让研究材料围绕在每个人身边，这样可促使团队成员对研究结果深入了解，并达成共识。这种公示的方式方便大家充分合作来开发研究结果中的宝藏。

2. 分析记录

一旦搜集好测试记录，就可以开始提取观察要点并将其按主题分组归类了。如果是单兵作战，并且所有的测试都是亲自完成的话，那么分析过程就会很快；但如果是团队协作的话，由于每个人都不可能参与所有的测试过程，那么该分析过程可能需要耗费几天的时间，因为没有参与全程测试的人可能会对某些观察结果感到好奇，或者会质疑测试的有效性。有条规则可以在一定程度上缓和此类问题，即参加数据分析的人必须参加过两次以上的用户测试，这样可以有效提高分析的效率，

避免没有实质意义的多次沟通。此外，测试记录的详细程度和呈现方式（手写记录、录音／录像的文字稿、逐字记录等）都会影响分析的进度。

（1）手写记录

正如前面所提到的，如果对用户原话要求不那么高的话，手写记录是不错的选择，受访用户也会感觉更自在一些。遗憾的是，手写文字记录一般只有亲手记录它的人才能完全解读其含义。即使是记笔记的本人，有时在理解自己记下的只言片语和速记符号时也很费周折。此外，在每次访谈结束都需进行一次简短的总结，这一做法对于团队合作分析和补充笔记非常有益。

（2）录音／录像的文字稿

虽然录音／录像的文字稿是最准确的，但是却需要花费较多时间进行整理。可以安排团队中富有经验的人员对录音／录像资料进行整理，也可以采用相关的软件把录音／录像中的文字提取出来，而将其用于数据分析过程中，还依旧需要人为地对其内容进行必要的过滤。在这种情况下，将录音／录像的文字内容分成多个部分，由不同的团队成员各自整理可能会更有效。

（3）逐字记录

一般来说，逐字记录通常不需要过滤，因为逐字记录在记录时就会有意识地筛选一些内容，其中大都会包含有价值的细节。但值得注意的是，逐字记录不会记录那些似乎"无关"的杂音，其实那些"无关"的杂音在进行用户研究结果分析时可能会起到意想不到的作用。所以，逐字记录的数据是否具有实质的价值，对于记录员的要求十分高。经验丰富的记录员往往都能抓住关键，并且不会遗漏那些有价值的细节。

（4）记录心得和创意历程

一般来说，记录心得会提及最佳实践想要遵守的原则，而创意灵感则包括想整合到最终设计中的某些概念。这些内容应该用标记贴写在醒目的位置，但是要与其他的观察要点和标题用不同色彩区分开来。如果在研究过程中有其他团队成员参与的话，我们也可以使用另一组色彩的标记贴。在一天的整理工作结束后，应对分好类的标记贴拍照存档，以防贴纸从墙上脱落。

当然我们也可以使用一些软件来完成类似的工作，但这种电脑式的方法通常需要专人来操作，不过这样在数据整理过程中能省去很多的协调工作。值得一提的是，采用贴纸式的方法可能会比电脑式的方法吸引更多的人参与，这样能够获得更

好的讨论氛围，相反如果是电脑操作，我们的工作热情可能会受到屏幕尺寸的限制。若物理空间足够大，贴纸可以占满好几面墙，这样更容易让研究人员看到整个过程的全貌。

3. 汇报成果

经过以上的整理和分析过程，我们对于用户已经有了完整的理解，面对丰硕的研究成果，如何呈现显得越来越重要。

当我们要摆脱各种繁复的资料和厚重的研究成果而着手设计时，可能会需要写一份简报。这份简报可以帮助我们浓缩研究结果，并让研究结果直接作用于设计的具体环节，或是成为某种评判标准确定下来。与此同时，这份简报也是用户研究精髓的存档资料，能够长时间地保存下来，随时查看并提取想要的信息，所以简报的重要性不言而喻。

除此之外，撰写简报也是我们回味研究材料、思考更多心得与灵感的机会。一般来说，简报比厚厚的研究报告更清晰便携，我们甚至可以把简报转成电子文档，存在手机或平板电脑上，随时拿出来参照，也方便我们与他人分享研究的成果。

一般来说，我们汇报研究的成果需要包含这样 4 个方面：

① 研究的目标（需要解决怎样的问题）。研究的目标直接体现着用户研究的项目是否具有现实的价值和意义。

② 研究的方法。研究的方法即是解决问题的方式，同时也体现了研究结果的合理性。

③ 团队的成员。汇报研究成果中应包含团队成员的基本介绍和分工情况，以方便找到当事人，并增加客户对团队的信任。

④ 研究的结果。研究结果由研究目标所决定。一个通行的做法是对每个研究结果进行小结，也可给出有代表性的用户语录和屏幕截图。如果有视频录像，也可以考虑插入一些重要的视频剪辑，但长度最好控制在 30 秒以内。

对研究结果中的心得或创意灵感，也应该包含在研究结果中并予以呈现。研究结果的重要意义就在于其中的"研究发现"和"报告摘要"，它们对于随后的设计环节意义重大。在对研究成果进行汇报时，需要尽量考虑视觉化的呈现方式，使其逻辑清晰、便于理解。这在涉及专业内容，却需要对其进行通俗化的解释时，就更重要了。

第三节 体验：以人为中心的设计思考

受众和用户代表着传播学和设计学对于"人"的理解，而这两种理解从机制到方法取向其实都在强调人的主体性，只不过是两种不尽相同却通向同一个目的地的路径而已。信息设计作为一个跨学科领域，有必要结合这两种关于"人"的理解，毕竟作为信息，既要"传"，也要"用"。但无论是以受众为中心还是以用户为中心，其实都是在解决关于"人"的体验问题。体验为信息设计中"人"的概念的界定提供了情境和现实的标准。

一、体验设计

体验设计是一种设计观念，在信息设计中尤为适用。体验设计的主旨是将人的参与融入到设计的过程中，强调设计的服务特质。这些体现在设计中，便是把服务作为"舞台"，把产品作为"道具"，把环境作为"布景"，力图使人在感受设计产品的过程中拥有美好体验。体验设计的目的是通过一些富有亲和力的方法，在设计的信息产品或服务中融入更多的人性化特质，让用户更方便地使用。

1. 趣味性

趣味性其实是一个很难定义的概念，简单说是指使人感到愉悦，并能引起兴趣的特性。对于体验设计来说，趣味性的意义应该不仅限于此，如果能够为用户带来真实的价值，那么趣味性的意义就会更大。

（1）趣味性和发现

趣味性通常会涉及各种发现，比如认识到事物非同一般，却又与我们对系统规则的理解相一致。这意味着趣味性不仅属于我们期望挑战、成长、秩序和安全的本性部分，而且也体现了我们的认知框架。

前文提及的格式塔理论，说明人总是通过某种模式来获得愉悦，而人对于模式的理解往往与感官相关。一般来说，我们让事物变得越有意义、秩序越良好，我们就会越感到愉悦。一旦这一趣味性的模式得到了识别，就会形成经验。从某种意义上说，人在本质上是好学的，总是通过探寻新场所、新情况和新模式来扩展自己的世界观。基于这种本质，信息交互作为一种探索性的行为，充满了无限的趣味性。

对人生的每一个阶段来说，人们对于趣味的理解都会有所不同。趣味性作为

一种信息设计的反馈效果，可以让我们以更轻松的心态去认识自己和周遭的世界。

（2）趣味性和休闲

休闲是指在非工作时间内以各种"玩"的方式求得身心调节与放松。休闲在一般意义上至少包含这样两个方面：一是消除体力的疲劳，二是获得精神的慰藉。

我们也可以将休闲上升到文化范畴，这时休闲是指人的闲情逸致所引发的文化创造、文化欣赏和文化建构，从而实现个体身心和意志全面而完整的发展。

休闲发端于物质文明，物质文明又为人类提供了闲暇，催生了闲情逸致。休闲反映时代的风貌，是整个社会发展与更替的缩影。透过不同时代的休闲方式，可以了解文化形态的变迁。所以，休闲总是与一定历史时期的政治、经济、文化、道德、伦理水平紧密相连，并相互作用。

趣味性和休闲很容易混淆，但两者的意义却有本质的差异。休闲指的是一种生活的状态，这种生活状态本身可以理解为一种"未必会有回报"的消费，而趣味性则跟满意度更加相关，与感受和对感受的衡量标准相关。趣味性的设计在于平衡熟知事物和不确定事物之间的关联，不会将眼花缭乱的感官形式附着在体验之上，而总是会与某些客观标准相关。从某种意义上说，趣味性是从用户期望、动机和能力上来理解的体验，并将这种理解作用于轻松的形式。

2. 可用性

20 世纪 80 年代中期，"用户友好"的口号风靡一时。进入新千年，这个口号转换成了人机界面的"可用性"概念。

人们给"可用性"下了许多定义，在 ISO9241/11 中的定义是一个产品可以被特定的用户在特定的境况中有效使用，并且达成特定目标的满意程度；GB/T3187-97 对"可用性"的定义是在要求的外部资源得到保证的前提下，产品在规定的条件下和规定的时刻或时间区间可执行规定功能的能力，它是产品可靠性、维修性和维修保障性的综合反映；现在比较常用的"可用性"的定义，是指技术的能力（按照人的功能特性），它很容易有效地被特定范围的用户使用，在特定的环境情景中去完成特定范围的任务；用更为通俗的话说，可用性可以表述为"对用户友好""直观""容易使用""不需要长期培训""不费脑子"等性质。

综合来看，可用性包含了以下 4 个方面：

① 可用性不仅涉及界面的设计，也涉及整个信息系统的技术水平。

②可用性是通过"人"这一因素来反映的,是对用户完成各种任务所进行的综合评价。

③情境因素必须考虑在内,在各个不同情境中,评价的参数和指标是不同的,不存在一个普遍适用的可用性评价标准。因此,可用性测试十分强调情境因素的作用,并且涉及用户类型、具体任务、操作环境等。

④要考虑到非正常操作的情况。例如用户疲劳、注意力比较分散、任务紧急、多任务等具体情况下的操作。

可用性是衡量用户达到目标的容易程度的标准。由于可用性水平依赖于用户和使用情境,所以是一种并非十分客观的衡量标准。但无论如何,进行可用性测试仍然是在不考虑更广泛用户测试的条件下,追求设计功效的一种低成本方法。

对可用性进行测试,经常采用的是心理学的方法,这些方法主要专注于:

① 信息产品是否能够使用户把知觉和思维集中在自己的任务上,可以按照自己的行动过程进行操作,不必分心寻找人机界面的菜单或理解软件结构、人机界面的结构与图标含义,不必分心考虑如何把自己的任务转换成计算机的输入方式和输入过程;

② 用户是否可以不必记忆关于计算机硬件软件的知识;

③ 用户是否可以不必为手的操作分心,操作动作简单重复;

④ 在非正常环境和情境时,用户是否可以正常进行操作;

⑤ 用户的理解和操作是否可以出错较少;

⑥ 用户学习操作的时间是否可以较短。

3. 简单性

简单性是一个哲学命题。关于简单性原则,最著名的表述者是 14 世纪唯名论学者奥卡姆(Ockham William),他被认为是托马斯·阿奎那以后最重要的中世纪哲学家。奥卡姆以不见于他本人著作中的一句格言而享有盛誉,即"如无必要,勿增实体"(Entities should not be multiplied unnecessarily)。在奥卡姆之后,一些学者接受并将他的理论总结成"奥卡姆剃刀原理",例如莱布尼茨的"不可观测事物的同一性原理"和牛顿的"如果某一原因既真又足以解释自然事物的特性,则我们不应当接受比这更多的原因"等。"奥卡姆剃刀原理"最常见的表达形式是:如有两个处于竞争地位的理论能得出同样的结论,那么简单的那个会更好。以此我们可

以得到一系列的推论，例如"对于现象的最简单的解释往往比复杂的解释更正确"；"如果有两个类似的解决方案，选择最简单的"；"需要最少假设的解释，最有可能是正确的"等。

简单性几乎是所有设计师都推崇的一种品质。特别是在信息设计领域，设计的简单性可以很容易地让用户注意和记忆。

简单和复杂是一对相对的概念，我们在谈起简单的时候，一定会参照关于复杂的标准。从某种意义上说，简单并不意味着其中包含的元素少，只是相对复杂来说而已，所以简单性也是一个主观色彩浓郁的相对概念。如牛顿所言："把简单的事情考虑得很复杂，可以发现新领域；把复杂的现象看得很简单，可以发现新定律。"在体验设计的过程中，这两种思维方式都会用到。

有很多可以将用户体验简单化的方法，例如在网页信息架构中的"情境导航"就是一种常用的获得即时信息的方法，这种方法通过判断用户的任务流程和某一时刻的需求，向用户推送可能需要的导航信息，从而简化用户的体验。

对简单性的提倡，通常会被错误地认为，那些无助于提高趣味和可用性的特征都是多余的。这种观点似乎又回到了"粗暴的极简主义"的老路。简单化的过程并不一定是不假思索的减法，例如可依据使用情境增加一个页面控件（如按钮），从而减少用户达成任务目标点击鼠标的次数，虽然页面中似乎是增加了一个元素，但这仍是一种简化过程。当我们通过简化来满足用户需求时，实际上是在寻求一种对其当前任务目标敏感的方案，以此简化其中的环节。但是，简单化并非意味着交互机会的减少，而是指在相关性和一致性的模式下形成一种"机会"框架，使之成为满足用户需求的"捷径"。

4. 叙事性

凡具有时间形态的艺术，都具有叙事性，信息设计也是如此。正是因为有了叙事性，信息设计才会体现出若干的体验特质。体验是连续的，但每种体验又有不同——每种体验都有开始、过程和结束。为了对体验进行定义、叙述和评估，我们需要从感官体验的惯常流程来描述这些过程。

（1）讲故事：叙事的方法

讲故事是最基本的方法，通过它可以在心理上将体验进行分解。一般来说，我们按照一定的规则，将事件组织成有意义和引人入胜的故事，这称为"叙事"。

虽然叙事是框架性的，但是通常人们意识不到框架的存在。人们随着故事进行深度的体验，而体验的感受会呈现出多样性的特征，这是因为不同的人会有不同的、带有鲜明个性特色的认知框架。此外，所有先前的经验都会影响我们对故事的期望。用故事来营造体验，往往能收获不错的效果。

（2）要素

完整的叙事包含以下几个要素。

- 主人公：有目的的男、女主角。
- 目标：总是带有正面性，如发现珍宝、维护正义、恢复秩序、赢得爱。
- 对立面：总是带有负面性，可以理解为通往目标的障碍或者是"拦路的坏孩子"。
- 因果律：指主人公作为变化元素的因果模式，比如说由于男、女主角的努力而发生的事（期待的或不期待的）。
- 结局：是期望的结果，与故事的主旨相关，也是一种平衡后的结果。

可以把用户看成他们体验叙事的主人公，他们有要完成的目标，即任务流程。可以将完成目标的过程视为一系列需要克服的障碍，即对立面，用户把自己看成肩负改变重任的代理人，并为实现目标做多种的尝试。当目标达成时，用户会感觉实现了平衡，即他们的努力得到回报。在整个过程中需要使用一些激励机制，给予用户适当的方向感，这就是实现叙事的保障。为了强化这种保障，我们甚至可以外加另一个叙事结构，让两种或多种叙事结构并存，这样可以收到更好的叙事效果。

二、用户的体验

1. 角色

想要在广泛情境下针对各种用户群使用同一种设计的方法并不现实。如今，用户的多样性使得单一的设计方法根本无法满足用户的体验。不单是用户群体的多样性使得体验的复杂性上升，多样化的使用情境也使得用户体验很难进行有效的归纳。这个时候较好的策略，就是瞄准一个处在恰当情境中小而有代表性的用户群体，只针对他们进行设计，这种用户体验的目标较容易达成。有趣的是，使用这种方法带来的结果比大规模人群的用户调研效果还要好。

设定角色是在对目标用户群中实际用户以及高质量用户进行研究的基础上，对样本用户进行虚构式描述的结果，包括用户所受教育、生活方式、兴趣、价值观、

态度及行为模式等。有时候，我们还需为角色取真实的名字，这样能够方便团队成员沟通。

为了将更广泛的用户纳入目标群体，通常会考虑创建几个角色（一般会少于6个）。这样可以让设计团队有针对性地考虑用户态度、动机，以及应用情境等不同的用户特征。有时为那些不是用户却受设计影响的人创建角色也会有帮助，比如，对孩子游戏的教育价值感兴趣的父母。

2. 协同体验

人类是社会性的动物，很多体验都会涉及周边他人。几乎所有的信息产品，例如网络游戏和网站都有社会性的目的，而且这些社会性的目的都与他人的信息交互相关，这就涉及了协同体验的问题。

关于协同体验，一个重要的参照依据是不同情境中的人物身份。这一身份决定着我们与他人进行信息交互的方式。同家人的交互不同于与朋友之间的交互，与老师、老板、医生、陌生人等的信息交互方式也都有所不同，重要的是要认识到这种以情境中的身份为基础的信息交互实质上具有协同性。也就是说，我们需要进行情境与身份的匹配，然后再考虑以何种方式进行信息的交互。最典型的是，我们会通过合作、赞扬或抗议等方式表现出对彼此社会身份的认同。协同体验给人们的这种交流意愿提供了通道。

即使是独自的体验，也是一种社会性的交互。当我们谈论起所做的事情的时候，有些是让我们快乐的体验，但即使是负面的体验也会有共享的价值，我们会在某种情境中与相关的他人分享这些独自的体验。说到协同体验的情境，我们应该考虑除实体环境的人机工程学以外的更多东西，尤其是应该考虑用户体验的社会维度，考虑社会因素如何影响我们对体验的情感响应，这些在信息设计中都具有极其深刻的意义。

3. 情感响应

体验可以是好的，也可以是坏的。准确地预测体验所激发的情感是好是坏比较困难，但理解影响情感的因素，以及借助这些因素创造良好的用户体验，则是有可能的。

唐纳德·诺曼（Donald Norman）在他的《情感化设计》一书中，把对设计的情感响应分成了3种类型，分别是本能式响应、行为式响应和反思式响应。人类生

理或心理的响应就是本能式响应，例如恐惧、期望、吸引、厌恶和震惊等，这些都是人对于外界刺激的基本响应。行为式响应会与功能紧密相关，当某件东西能够完全或很容易地达到设计的预定构想时，则会产生积极的行为响应。如果体验过程令人费解，则会带来负面的行为响应。反思式响应则意味着设计会激发人们的评判思考。我们会根据个人的经验和自我价值观来评价事物。一般来说，我们对体验的持久记忆就来自于这种反思式的响应。

在这三种不同方式的情感响应中，第一种是最原始的，是对坠落、高速和攀高产生的本能的反应；第二种涉及使用高效的好工具的愉悦，指的是熟练完成任务所产生的感觉，主要来自行为层次的反应；只有在第三种反思层次，才存在意识和更高级的感觉、知觉与情绪，也只有这个层次才能达到思想和情感的完全交融。在本能层次和行为层次，仅包含感情。

4. 记忆

体验通常是连续性的，但人们记忆事物的能力是有限的，所以设计师要创造易被理解和认知的体验，而不是去令人强行记忆体验，这样可以减少用户的脑力负担。

记忆可将储存于外部世界和头脑中的知识连接起来，对认知产生影响。如果完成任务所需要的知识可以在外部世界中找到，用户就会学得更快，操作起来也更轻松自如。反之，记忆和操作的难度也会提升。

然而必须注意的是，假如用户能够把所需要的知识内化，也就是说，把知识记忆在头脑中，操作起来会更快，效率也会更高。因此，设计应当善用记忆的规则，帮助用户把外界知识与头脑中的知识结合起来，用户可以视情况决定使用哪方面知识。若有必要，还可以在外界知识和头脑中的知识之间建立起相应的互补关系。绝大多数记忆模式都是个人依据先前的经验建构起来的。记忆方法就像大脑的"压缩文档"，当需要的时候可再"解压缩"。所以使用一些方法来压缩一些长信息，使其符合记忆的规则十分重要。

5. 错误

当事情出现错误时，人们会有负面体验。我们经常可以看到因为设计而干扰或分散了用户的注意力，或是激发了错误的用户行为。错误有多种类型，最常见的是用户本打算采取正确的行为，却不经意地采取了错误的行为。当有合适的机制来

反馈用户的行为结果时，许多错误都是可以被避免的，如果用户有取消、改过的余地，这种错误的影响就可以降低。

当需要记忆或注意太多规则时，也会造成过失性的错误。过失性错误可以通过简化和增加连续性来将其影响最小化。例如，在信息设计中注重层级化的信息传递，或者注重进度的提示就能有效减少这类错误。我们需要将那些所谓的"个别操作失误"作为重要的参考事例，来重新思考整个设计。

图 2-15　带计数器的交通灯

还有一种错误是"故意违反"而造成的错误，即用户故意违反系统的规范。为了避免出现这种错误，需要一定程度的行为控制。通过对用户使用情境的观察，有助于加深对用户期望和动机的了解，也可以对他们的行为做出解释。例如，一些十字路口的交通标志是通过减数计时器来显示安全通行时间的，其实计时器丝毫不会对人们的情绪有任何的正面作用，相反会让人们在漫长的计数中越发焦躁，从而在心理上拉长实际等待的时间。所以在装有计时器的十字路口，反倒会出现更多的横穿马路的现象，实际上这便是设计的问题。

为了创造积极的用户体验，设计师应该尊重"用户其实都不够完美"的事实，当他们出错的时候，就应该被及时告知，设计师的设计也应依此不断升级改进。

6. 期望

哲学家康德认为，因果是相伴而生的，我们生来就会期待行为的结果。一般来说，当现实和事物的发展与期望不相匹配时就会产生负面的体验。

（1）反馈

我们或许不会期待壶里的水马上烧开，却期待打开电灯后能够立即确认电灯状态，反馈就是一种确认动作发生的方法。反馈可以是听觉的，如"嘟"的一声响；可以是视觉的，如用户界面的变化；也可以是触觉的，如开关不同的质感。反馈是现今信息设计中最为关注的环节之一。

（2）结束

人们对结束有需求，因为它意味着体验的完成。当电影结束，演员表出现、片尾曲响起时，在线交易中最终确认付款页面切换时，这些对于结束的确认有助于

用户对完成任务的过程有明确的认知。

（3）一致性

一般来说，用户对类似的事情总会有着类似的行为期待。比如，在一些电脑游戏中，有些门可以打开进入，而有些门只是一些装饰物。为了提示它们的不同而方便玩家，不同功能的门必须有明显的视觉区分，否则用户之前建立起来的逻辑将会被打破。在进行信息设计时，各种界面和控制也要用同样的原则，因为用户的使用逻辑一旦被打破，那么跟随而来的就是信任的缺失。

（4）令人困惑的期待

如果事情与期待不一样，用户就会感到沮丧，但令人困惑的期待并不都是坏事。如果结果与期待的不同，但仍然令人满意的话，那么很可能是令人愉快的惊喜。将用户期待把握得恰到好处，需要设计师了解相关的心理体验，并尽量确保体验的正面性。

7. 动机

动机，在心理学上一般被认为涉及行为的发端、方向、强度和持续性。当动机作为激励时，主要是指激发人动机的心理过程。通过激发和鼓励，人们产生一种内在驱动力，朝着所期望的目标前进。动机是内在期望对外在行为的影响。绝大多数的人类行为都可归因于几种基本的动机，这也说明了驱动人们持续体验的主要动因是什么。

人们需要群体的接纳，这种动机影响着我们的行为。此外，群体又影响着人们的潜在欲望——要在群体中有自己的位置，确保自己的权利和利益等，这样才能彰显其存在意义。一旦在群体中的地位得到满足，更个人化的动机就会出现。

引起动机的内在条件是需求，引起动机的外在条件是诱因。诱因即驱使有机体产生一定行为的外部因素。凡是个体趋向诱因而得到满足时，这种诱因被称为正诱因；凡是个体因逃离或躲避诱因而得到满足时，这种诱因被称为负诱因。正诱因对于用户体验有着积极的作用，而负诱因则会有相反的作用。

人最基本的动机是对食物、行动和安全的需求。而一旦安全受到侵犯，其他一切动力都将消失。确保用户安全和信任感的提升，对于信息设计来说尤为重要，尤其是在用户任务需要依靠外在动机时会更加明显。

在一些用户体验活动中常设置参与性奖励，一般来说，这些参与性奖励都属

于内在动机，与之相反，一些用户体验激励属于害怕受惩罚或担负责任所产生的外在动机。在进行信息设计时，了解内部动机和外部动机十分重要，只有区分清这两者，才能找到改善体验的恰当路径。无论在何种条件下，准确地考虑用户完成任务或进行持续体验的动因都会是设计创意富有实质意义的入手点。

第三章 | Chapter 3
文本信息：字体与版式

第一节 文本信息的编辑

一、语句编辑与传播效果

1. 信息的传播效果决定语句编辑的方式

在信息传播过程中，人对信息效果的要求，实际上也是传播者对信息价值的最终判断。信息从传播者那里进入传播渠道，其最终目的是实现价值最大化，为人所用。如果不承认这一点，那么在传播过程中势必会造成信息传播的盲目性。人对信息传播效果的需求分为两类：期待式效果与植入式效果。

（1）期待式效果

面对信息，我们在心理期待中会对信息进行一个自我判断，这种自我判断如果不能与信息本身语句编辑的意识处于同一水平，就不能产生共鸣，传播效果也会打折扣。然而，我们不是对所有信息都可以进行自我判断，还需要根据信息的具体类型来判断。一般来说，可以将信息分为两大类——消遣类和消费类。消遣类信息包括新闻、娱乐报道、体育休闲等，如图3-1所示的这类赛事信息通常与人们的生活没有直接、具体的联系，人们常会将以旁观者的姿态来看待它们，这

图3-1　赛事信息，属消遣类信息

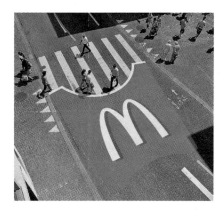

图 3-2　麦当劳户外广告，消费类信息

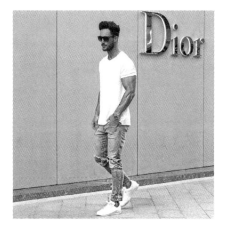

图 3-3　植入式的信息效果

时信息的接受过程多是被动的。这种被动使得人们对于信息的态度处于一种"随波逐流"的状态，即"你传播什么我便看（听）什么"。与之相比，消费类信息则不同，它涉及人们直接、具体的生活，因此在面对这类信息时，人们往往会有心理期待，这种期待使我们在接受此类信息时处于一种主动的状态，即我们会想知道这些信息对自己的生活将带来怎样的影响。在这样的期待中，信息的自我判断就必然为我们所用。图 3-2 是麦当劳的一则户外广告，通过将薯条与确保行人安全的斑马线联系起来，表达麦当劳对食品安全问题的关注，这的确能引起受众的共鸣。虽然在这个信息文本中没有明显的话语文字，但是大写的"M"和斑马线形态的薯条，已经传达了一种承诺。

由此我们可以得出结论，消遣类信息的编辑应侧重于"精彩"，而消费类信息则应更侧重于表述"与你有关"。

（2）植入式效果

植入式效果是语句编辑方式直接作用于传播效果的一种形式。这种传播效果往往带有传播者的主观色彩，其形式感性而艺术化。在这种情况下，我们尽管怀有自己的期望，不过此时的期待效果往往会因为传播者主观意识的植入而使受众的期待仅处于次要地位。但最终的传播效果不会因为与受众的心理期待相异而没有价值。恰恰相反，这种主观植入在传播过程中可以对人们产生巨大的暗示，进而改变其原有的期待，使之转而关注植入式效果。图 3-3 是杂志上的一幅街拍作品，这样的信息语句实际带有很强的主观色彩，并且这种主观色彩会因为利益关系的不同，产生不同的传播效果。面对植入式效果，一般我们会经历逆反排斥、怀疑试探和相信接受这样一个过程。在这一过程中，传播的信息在逐渐改变我们原有的心理期待，

语句编辑则在不知不觉中影响着传播效果，并在特定的传播过程中担当不可替代的角色。

2. 语句编辑对传播效果的控制

（1）语句的可控编辑

可控编辑实际上是在确定主题的基础上完成的语句编辑。在既定的主题中，传播者可以预见信息传播的路径以及大致的反馈效果。例如设计一张《神游凤凰·凤凰古城手绘游览图》，地图中除了游览路线外，还需要介绍凤凰古城的历史人文风貌。当"神游"主题确定下来后，就可以根据由形及神的脉络，确定行—吃—住—购—娱五个分类主题，并在其中穿插史料及名人对凤凰古城的评价，于是传播者就可以借助这样的语句编辑逻辑，进行有效的信息筛选，进而引导观者的思绪。在娓娓道来的叙述中，凤凰古城的"神"便跃然纸上了。在这个过程中，传播者能够最大限度地预见信息的大致传播效果。

（2）语句传播效果的不可控

这里的"不可控"不是指编辑方式的不可控，而是对效果的无法预期。这种"无法预期"给传播者带来矛盾：既想使信息传播的价值通过效果显现出来，又不想让传播效果出乎自己的意料。语句传播效果的不可控有着非常复杂的原因，但这些原因大都与传播者和受众的意识差异有关。在这种情况下，传播者需要严谨地对诗误读，尽量避免歧义的产生。例如，图3-4是某地铁站的广告，图中文字创意的主

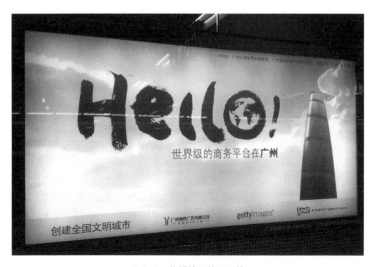

图3-4　传播效果的不可控

题是"城市向世界说'Hello'","Hello"单词末端的"o"被设计成了地球,这个看似花了心思的创意,却很容易产生这样的歧义——"Hell"(英文意思为地狱、苦境)+"地球",这样让人啼笑皆非的误读使得语句传播效果偏离了预期,这是我们在信息设计中应尽力避免的。

二、语句编辑的核心原则

人的因素是语句编辑时应围绕的核心。为了帮助用户理解信息所传达的内容,我们在语句编辑过程中应考虑用户的需求、爱好和能力水平,做到以下几个方面:真正了解设计项目的实质性功能,简练回答用户的问题;使用用户熟悉的语言方式来表达信息,如使用专业用语、常用语序等;要有预见性,了解信息用户可能知道的和需要知道的东西,体会他们的经验和感受。

具体来说,在进行语句编辑时下列原则值得我们注意:多用主动语态,因为主动语态表达的信息更为完整;生动形象地表达信息的内容;多用短句和简单句,但内容要完整;多用短段落,长的段落容易让人感觉有压力;使用确切的表达方式。如果这项工作处理得当,能让信息的传播效力大大增强。

在进行语句编辑时,我们应注意以下几点:

① 尊重信息的原意。语句编辑的目的是让信息更符合人的特性和传播的特点,并不是改头换面、另起炉灶。因此,在编辑语句时不能无所顾忌地增删调换,更不能将自己的主观意愿越俎代庖地强加给信息用户。

② 遵守语文规范。语文规范即语言文字规范,是语言文字运用的明确一致的标准。这些标准一般由国家权威机构遵循语言文字规律制定颁布,或者由社会公众约定俗成。需要注意的是,不同语言有不同的语文规范,切忌不能张冠李戴。

③ 适应题旨情境。这里所谓的题旨,是指我们编辑的语句的主题思想、写作目的、段落大意和焦点信息等;情境则包括整段信息的语言环境和文化背景等。因此,我们编辑语句时不但应仔细通读整篇信息的内容,了解逻辑的先后关系,还需要对相关信息有较为全面的了解。

行文风格向人的认知靠拢。信息的行文风格不但要适应内容的题旨情境,还需要与信息用户的认知状况结合起来思考。针对不同类型的用户应采用不同的行文风格,以唤起人们对于信息的亲切感,对于互动沟通也能起到润滑的作用。

第二节 字 体

一、字体的相关概念

1. 字体的结构因素

当我们面对文本信息时,就会感受到字体的直观作用。字体的形态样式可以反映出设计品质。这些样式被存储和植入字库,排版系统可以从这些字库中提取所需字体的相关信息。所以,字库和字体是排版的原材料。

(1)基线(Baseline)

在常规的字行中,所有的字母都位于一条看不见的线上,这条线就叫作基线,如图3-5所示。不同字库字体的基线位置是不同的,这完全取决于字符的样式。一般来说,基线位于字符从底部向上的三分之一处。为了使不同的字体能够在一行中混合排版且共用一条基线,基线位置会在字库的编码中有所显示。如果基线位置不一致,那么排出的字母就会忽上忽下很不整齐。基线是一种基本的参考。行间距(或行距)其实就是用磅数来表示不同基线之间的距离,通常指从一行字的基线到前一行字基线间的距离。一页文本顶部的第一行基线就是该列中其他字体的参照起点。

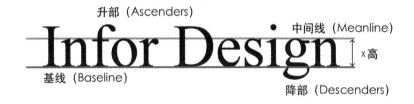

图3-5 基线、x高、中间线、升部和降部

(2)x高度

除了字体的磅数,字体的大小还主要有赖于其小写字母的高度。这个高度用基线到小写字母"x"的顶部之间的距离来表示,被称作字体的x高度。这个高度上画出的与基线平行的线称作字体的中间线(Meanline)。

x高度随着时代的变化而时高时低。当代倾向于较大的x高度,这样更易于阅读,在电脑屏幕上更具有优势。

(3)升部(Ascenders)与降部(Descenders)

升部是小写字母中高出中间线的笔画,降部是字母中低于基线的笔画。不同

的字体中升、降部的高度和宽度差异很大，有时升部会比相同磅数、相同字体中的大写字母还要高一点。

与 x 高度不同，升部和降部通常受到它们所属样式的全身正方形的限定。有些字体的升部比标准的高，以至于如果行间距稍紧一些，就会碰到上面一行字体的降部。当使用升部明显较高的字体时，必须相应地调整行距。

（4）衬线

衬线是字符主要笔画末端的花饰，这些花饰可以让笔画在末端向外延展，从而提升视觉识别率。衬线作为字体结构的一部分，历史十分久远。人们最早可以从古希腊的石碑铭文上看到它。现在最基本的字体分类方法是将有衬线的字体（Seriffed）与那些无衬线的字体（Sans Serif）区分开来（图 3-6）。

图 3-6 衬线字体（左）与无衬线字体（右）

衬线字体更多地被用于正文，因为总体上来讲它们更便于阅读。无衬线字体更倾向于被运用在标题文本中，例如书名或其他大型字体。尽管也有一部分无衬线字体被用于正文文本中，但那些通常是无衬线古文体，来源于古典的、文艺复兴时期的字体，它们的样式不是几何方式的构成。下面为大家介绍一些常见的衬线与无衬线字体。

① 衬线字体

衬线不只是装饰物，它们可以帮助眼睛在字符间互相区别，从组成排版页面的众多细小笔触中辨别字符。它们同时为字体提供了一种微小的水平结构，这种结构可以产生一种图形导向，便于观者顺畅地浏览，所以正文中常使用衬线字体（如宋体、Times New Roman）。

衬线有许多种类，在形状、尺寸和体积上差别很大。许多字体就是根据其衬线而命名的。以下是常见的衬线字体：

● 弧形衬线字体（Bracketed Serifs）。弧形衬线字体是大家最熟悉的字体种类，因为它们被大部分普通正文所使用。弧形衬线通过一个光滑的曲线（也被称作饰弧）

与字母的主要笔画接合，如图3-7所示。不同的字体，曲线的深度、衬线的大小以及整个衬线的外表差异很大。

• 非弧形衬线字体（Unbracketed Serifs）。图3-8是非弧形衬线字体，这种字体以尖锐的角度与字母的笔画衔接。其中，衬线本身可能是极细线，也可能是较厚的粗横，或是楔形的线。所有的衬线形态都会使整个字体呈现出一种更为有棱角、更为清楚的形状。

• 粗衬线字体（Slab Serifs）。粗衬线字体通常有统一的笔画粗细度，如图3-9所示。它并非是以书法形式为基础的，在20世纪"极简主义"设计风格的影响下，产生了这种修饰细节极少的字体。粗衬线字体加强了其易读性，所以常被用作正文字体。具有弧形粗衬线的字体常被称作Clarendons字体。

• 极细衬线字体（Hairline Serifs）。图3-10是极细衬线字体，这种字体在外形上可以描述为极为纤细精美的非弧形衬线字体。此字体的形态较为硬朗挺拔，有较强的识别性，很适合用于LED类型的显示屏幕上，是一种比较受推崇的屏显字体。

• 楔形衬线字体（Wedge Serifs）。如同其名称所示那样，楔形衬线是三角形的，如图3-11所示。楔形衬线字体并不多见，现存的楔形衬线字体通

图3-7　弧形衬线字体

图3-8　非弧形衬线字体

图3-9　粗衬线字体

图3-10　极细衬线字体

图 3-11 楔形衬线字体

图 3-12 歌德体和新歌德体

图 3-13 人文主义体（Gill Sans）

常被称为 Latins 字体，主要用于特定文化相关的文本。

② 无衬线字体

无衬线字体专指西文中没有衬线的字体，与汉字等东亚字体中的黑体相对应。常见的无衬线字体包括：

• 歌德体。早期的无衬线字体设计，如 Grotesque 或 Royal Gothic 字体。

• 新歌德体（过渡体）。也是目前所谓的标准无衬线字体，如 Helvetica、Arial 和 Univers 等字体。这些都是最常见的无衬线字体。这些字体笔画笔直，字体宽度的变化没有人文主义那么明显。由于其平白的外观，也被称为"过渡无衬线体"，或"无名的无衬线体"。图 3-12 所示是歌德体和新歌德体。

• 人文主义体（古典体）。如 Johnston、Frutiger、Gill Sans（见图3-13）、Lucida、Myriad、Optima、Segoe UI、Tahoma、Trebuchet MS、Verdana等字体。这些字体是无衬线字体中最具书法特色的，有更鲜明的笔画粗细变化和较强的可读性。

• 几何体。如Avant Garde、Century Gothic（见图3-14）、Futura、Gotham等字体。顾名思义，几何无衬线体是基于几何形状，透过鲜明的直线和圆弧的对比来表达几何图形美感的一种无衬线字体。从大写字母的"O"的几何形特征和小写字母"a"的简单构型就可以看出，几何体拥有最现代的外观和感触。

其他常用的无衬线字体还包括 Akzidenz Grotesk、Franklin Gothic、Lucida Sans 等。值得一提的是，现在许多流行的无衬线字体均来自于包豪斯（Bauhaus）的先锋作品。包豪斯是德国的一所设计学校，也是现代设计的发祥地之一。作为当时前卫设计的温床，包豪斯的一个经典设计原则是去除无用的装饰，使作品回归功能的极简。包豪斯坚信纯粹的功能性作品具有自身的美感和审美价值。包豪斯的设计师所关心的事情之一即是字母的再设计，有许多无衬线字体因此诞生。其中有保罗·瑞纳尔（Paul Renner）的 Futura 字体，这种字体经过不断地修订和改进，现在依然流行。另一种常用于正文文本的无衬线体是

图 3-14　几何体（Century Gothic）

艾德里安·弗鲁缇格（Adrian Frutiger）于 20 世纪五六十年代设计的 Univers 字体。以上这两种字体也是无衬线字体的典型代表。

（5）字族

字族是指一组专门设计的、一起协调使用的字体。最典型的字族由四种字体组成，即正文字体、粗体、斜体以及粗斜体。字族名称通常取自字族中的"常规分量"的正文字体，例如 Times New Roman、Bodoni 或 Helvetical。

需要说明的是，一些字族少于四种字体（如 Century Old Style 就没有粗斜体），也有一些字族包括四种基本字体以外的字体。流行的字族常常会包含许多组成部分，在无衬线字体中尤其如此，因为它们比衬线字体更易于以不同的分量和宽度进行再设计。

（6）字体分量

另一个字体之间的区别就是它们的分量，即字母主要笔画的粗细。字体分量大体上有从细到粗的变化。

字体分量可以用许多术语来描述，但目前尚没有明确的标准。通常字体的分量会根据历史的、美学的或实践的依据来确定。例如，最古老的金属字体要比之后

的字体粗,那是因为当时的印刷技术需要用更强烈更突出的字体来呈现,人们才能看清。18 世纪中叶,约翰·巴斯克维尔(John Baskerville)发明了一种更为光滑的纸张(Wove Paper)制造技术,这使得字体的样式可以有更纤细的线条和更精致的形式。

在照相字体出现之前,字体设计的工作要比今天复杂得多。因为每个字体需要重复加以设计,每个磅数的字体都要有一套样式。当时,一个字体只有两个代表性的分量:细(light)和粗(bold),分别为正文和标题而设计。但是随着 20 世纪中叶字体设计热潮的兴起,"细"这个字的定义也发生了改变。由于历史的原因,一些字体仍使用"细"这个名称(例如 Bookman Light),尽管实际上它们并不比其他字体纤细。所以并不能将"细"和"粗"限定于某种固定的字体,严格来说,它们是一对相对的术语,指的是相对于另一种字体较细或较粗的字体。

现在,人们更多地使用的是常规体(Regular),这种字体分量用来指称专为正文设计的字体分量,尽管它并不属于正式的字体名称,但使用频率十分高。另外,一些用于正文字体分量的名称还有中等体(Medium)和书体(Book)。罗马字体的分量名称的表述在粗细程度上又有一些变化,例如 Helvetica 字族具有较大的分量变化范围,其中包括特细(Ultra Light)、瘦长体(Thin)、细体(Light)、常规体(Regular)、粗体(Bold)、黑体(Black)以及特黑体(Black#2)等。

(7)罗马体(正体字)和意大利体(斜体字)

罗马体(Roman)之所以得名主要是因为早期(15 世纪晚期)使用的活字字体是在罗马发明的,其形式成为了我们今天所用的正文文字。正文字体具有直立的结构,比如说"T"和"I"中的主要笔画与基线垂直,如图 3–15 所示的 Perpetua 字体就是典型的罗马体。

几乎在罗马体出现的同一时期,在威尼斯,印刷商艾尔达斯·曼纽丢斯(Aldus Manutius)正在寻找一种可在页面上填入更多的字以减少经典名著印刷成本的方法。他使用了当时流行的一种叫作 Cursiva Humanistica 的手工排字方法。这种方法既可以兼顾受众的视觉习惯,又可以在每行中排入比使用罗马字体更多的字数,这种字体被称为"Aldinos"(Aldus 的拉丁发音)。很快它就以通用的名称"意大利体"(Itahcs)被更多的人所了解。

大约在 1525 年,意大利人鲁多维科·艾瑞格海(Ludovico Arrighi)以其在梵蒂冈法庭作抄写员时使用的字体为基础,发明了一种新的意大利字体

Cancellaresca，其文书风格成为之后大多数意大利体的原型。有趣的是，许多早期的意大利体均以罗马大写字体为基础，只是在形态上做了倾斜或手写特征的处理。后来，人们越来越少地使用意大利体，但它们作为罗马体的补充字体的角色依然如故。

并非所有的字体都有手写特征的补充字体，事实上罗马体只有一种倾斜变体，这种字体常被称为"倾斜体"（Obliques），不具备手写特征。如 Helverica Italic 便并不是真正的草书斜体字，而只是倾斜体。一些字体，例如 Bookman 字体，其字符形式实质上就是基本字符形式的倾斜体。

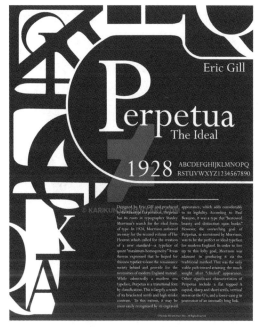

图 3-15　Perpetua 字体

不过在传统上，一些无衬线倾斜体字符（遵从衬线字体的常规习惯）与其相对应的正体字的形状有所不同。

就算是真正的倾斜体，也不仅仅是对应罗马体的简单倾斜。虽然字母的形式可能是一样的，但倾斜体的字符总体上都是经过重新设计的，为的是可以保持字符的正确比例。所以，通过计算机软件的倾斜工具使罗马体字符倾斜来生成意大利体并不是好主意，因为字符的间架结构发生了变化，视觉上多少会令人不舒服，所以最好还是直接使用设计好的斜体字。

（8）度量依据与经验依据

在字体编排中，人们通常以其"所见"为正确与否的依据。尽管排版工艺与精确的度量有关，但是以度量为依据并不总能产生好的视觉效果。这是由于视觉的规律总会带有主观色彩，并且视觉规律也与观看情境有着微妙的联系，所以感觉经验往往会优于以度量为依据的"正确性"。

举例来说，虽然无降部字母按规定应该置于基线之上，但这只是针对底部扁平的字符而言。在图 3-16 中，仔细观察"NOW"中的字母"O"，就会看到其下方实际上略低于基线。同样地，顶部呈圆形的小写字母在设计时也会超出一点中间

线。这样做是因为圆形字符的顶部与底部在图形感上比较薄弱，大写字母"A"的顶部也是如此。假使这些字母和其他字符一样高，它们看起来也会矮一些。如果圆形底部的字符精确地适合于基线与中间线的话，它们看起来会显得很小，并且似乎浮于基线上方，这就是超出排字（Overshoot）现象。

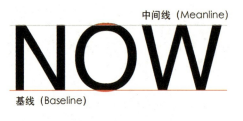

图 3-16　超出排字现象

这一原理在中文字体中也会有所体现，比如说，图 3-16 中的"国"字，像这样的全包围字体，如果按照顶边方式度量，那么我们就会发现其看上去比周围字体大一圈，所以在调节大小关系的时候，我们会将这些全包围的字体适当缩小到参照线之内，这样可以使其看上去与周围文字一样大。

把文字编排建立在相对单位的基础之上是解决字符大小变化的聪明办法，但是这种技巧远不如想象中那么简单。首先，按比例设计的字体如果再按比例缩小（或放大）时，就会变得十分难读；其次，当字体尺寸增加（或缩小）时，字符间空白的变化幅度会明显大于字体尺寸的变化幅度，这势必会使字体的编排显得过于疏松或过于紧凑。

对于小字体来说，加大字符的 x 高度，会使字符及其识别特征变大。一般来说，我们会为小字体设置相对较粗的笔画，以使其显得稍粗一些。这不仅会更加易于辨认，而且还可以使它们在页面上的色调与并用的大字体接近，使得编排效果更加统一。此外，经过处理的小字符在某种程度上也要变得更宽一些，这不仅是加粗笔画导致的结果，也是将字符内部的开放空间（所谓字柜 [Counters]）调整得更大、使笔触之间的白空更明显的结果。从实用性的层面来说，这些特征使它们更易于印刷，并且字符笔画的相对疏散性也使字符间的空白不易被油墨填堵。

2. 字库

一般来说，字体是设计任务完成后被人们所欣赏的部分，而字库则是在完成任务过程中所使用的工具。计算机操作系统和应用程序使我们能更方便地使用字库，这个过程是十分强调技术性的。

（1）两种基本字库类型：位图字库和矢量字库

计算机显示器、桌面打印机、图文影排机，这些电子设备一般都是用"点"（像素）来生成图像。为这些设备创建字体，最简单的方法就是将每个字符以点的列阵形式来绘制，然后再将这些图形存储在字库中。这些设备在将字体转成图像时，所需要做的就是将那些点复制到屏幕或页面指定的位置。由这些预先绘制并排列好的点序列生成的图像被称为"位图"（Bitmaps），使用这种方式的字库即称作位图字库。

位图字库是一种巧妙而简单的字库生成方法。但是位图含有越多的点，它就需要越多的计算机数据的支持。随着设备分辨率或字符图像大小的增加，点的数量也会呈几何级递增——字符大小增加一倍，点的数量就增加四倍。针对想要创建的不同分辨率的字体，我们需要创建一整套独立的位图字库，这个工程无疑是巨大的。并且，为一种分辨率设计的位图字体在更高分辨率设备上成像时会显得很小。

为了解决这个问题，一个行之有效的方法就是把对字符的描述储存为一套轮廓图形，即轮廓字库（Outline Fonts）。轮廓字库即用轮廓的形式存储字符图像，而这些轮廓被精确地描述为一系列曲线和直线片段，这些线的片断被称作"矢量"（Vectors），所以轮廓字库又叫作"矢量字库"。这些字符的外轮廓线可以按比例缩放至任何大小，并且不会扭曲字符的形状和比例。我们也可以将按比例缩放后的字符轮廓用点的方式着色，而这些点的大小则由成像设备来生成——计算机屏幕是大约 100 像素，桌面打印机是 300 像素至 600 像素，图文影排机是 1000 像素以上。

尽管现在矢量字符不仅被用来生成计算机显示器上的显示字体，也被用于打印页面的成像，但屏幕显示仍然更多地使用位图字库。这是因为在磅数较小时，用来描述每个字符的像素很少，这时使用位图所得到的字体要比从轮廓字库中生成的字体更易于辨认。所以，如果位图字库可用的话，尽量使用位图字库，因为由它们生成的屏幕字体可能会比由轮廓字库生成的屏幕字体更自由。

（2）字库内容

字库中最重要的组成部分是字符轮廓本身。字库中所有字符的集合被称作"字符集"（Character Set）。对于大多数混合字库（即包含了字母与数字文本的字库）来说，字符集从某种程度上来讲是标准化的。所有的字库共享一套基本字符，尽管它们也可能含有可选的额外字符。

字库中的字符轮廓不受大小的约束。在每个字库中，有一张宽度列表（Width Table）列出了分配给每个字符的水平间距。计算机程序用这些宽度来计算如何用

字符来填充各行，将字符宽度叠加，直至一行被填满。

一个字库也同样含有该字族中其他组成部分的宽度。常规体或正文字体字族组成部分的设置即是如此。这些列表使得计算机只使用常规字库就可以为字族的每个组成部分——常规、斜体、粗体和粗斜体构成字体。计算机操作系统通过使用字族其他组成部分的宽度，就可以合成用于屏幕显示的伪斜体、伪粗体及伪粗斜体字，并可根据常规字库的宽度列表来保证间距正确。只依赖于字符宽度的排版程序，会据此对一行排多少字、如何断行等问题做出适当的判断。而当要付诸打印时，就必须具备所有的字库，因为字符的轮廓是字体成像的必备条件。如果只是简单地在屏幕上显现字体，那么就只需有常规体分量的字库。

（3）字库格式

基本上，字库的内容取决于它的格式。计算机字体中，"格式"（Format）这个词具有两重意义。首先，它可以指字体所服务的平台，如对同一种字体有相同数据的两个字库在 Mac 操作系统的电脑上与在 Windows 操作系统的电脑上使用时，文件格式是不同的。在设计时大多数现有的字库都无法适应于多个平台的数据格式需要，所以字库格式是无法跨平台通用的。其次，字库格式的意义反映了排版信息自身的表述方式以及这些信息是如何组织的。当今最主要的三种字库格式是：PostScript、TrueType 以及 OpenType。

• PostScript 格式。PostScript 格式是用 PosrScript 页面描述语言编写的，在其成像前必须由 PostScript 解释程序对其进行处理。对于高分辨率的打印机和图文影排机来说，一般本身其就会带有这个解释程序。它就像一个单独的随身携带的计算机，负责将 PostScript 编码转换为可打印输出的字体图像。对于低分辨率的设备，如计算机显示器和桌面打印机，PostScript 格式可以通过建立在操作系统中的 PostScript 解释程序，或 Adobe 字体管理程序（ATM）的附加扩展系统来成像。对于那些缺少 PostScript 解释程序的系统，PostScript 字库一般会附带一套用于屏幕显示的位图字库供使用。

一般各种 PostScript 格式的字体都用数字编号来加以区别，比如说 Type I，在这里提到这个名称是因为这一字库很常见。在出版及排版领域，当提到一种 PostScript 字库时，都会假定指的就是 Type I 字库类别。

PostScript 字库是出版业的行业标准，并且广受青睐。这是因为大多数图文影排机和其他高端输出设备，如直接从计算机输出生成可交付印刷的印版的印版

成像设备，都会专门使用 PostScript 解释程序——光栅图像处理器（raster image processor），或简称 RIP。PostScript RIP，与 PostScript 字库共同使用。

• TrueType 格式。一直到 20 世纪 80 年代后期，出版业都只使用 PostScript 字库作为唯一的标准字库形式。但到了 20 世纪 90 年代，苹果公司与微软公司联合开发了一种新的字库格式——TrueType 格式。新的格式使双方可以将轮廓字库成像的性能植入到各自的操作系统中，而不用再受 Adobe 公司的限制。

尽管 TrueType 格式应该是与 PostScript 解释器兼容的，但在 PostScript 图文影排机上输出 TrueType 字库仍存在众多难题。出于这个原因，出版专业人士依然首选 PostScript 格式。虽然这些难题还尚待解决，但由于 TrueType 字库在 Windows 个人电脑上的广泛使用，以及 Adobe 和微软之间新的商业合作，TrueType 逐渐呈现出比 PostScript 更好的表现。

TrueType 格式采用了许多优于 PostScript 格式的技术，最被吹捧的是它的提示（Hinting）功能。这一功能旨在实现字符成像时最大程度上的清晰度，在字符中添加的指导字符轮廓在中低分辨率下重新组合优化。这一功能大大提升了屏幕显示字体的质量，所以 TrueType 字库不需要屏幕字库进行补充。即使在较小的字体磅数下，由 TrueType 字库字符轮廓生成的屏幕字体一般都具有较好的易辨识性。

一般来说，TrueType 格式也能容纳较大的字符集，这为字符的替补形式保留了空间，并且允许上下文字符的转换。这意味着在指定的条件下，一个字符可以自动地被另一个替换。实际上，TrueType 字库具有广泛的排版性能，但其中大部分由于编程和应用的复杂性而未被充分挖掘利用。苹果公司曾试图在操作系统层面上开发一些 TrueType 字体的性能，但是由于得不到广泛的支持而作罢。

• OpenType 格式。OpenType 格式是 Adobe 公司和微软合作开发的混合字库格式。它使之前提到的两种字库格式之间的差异得到了调和，并且可以允许它们共存于一个文件中。OpenType 字库的文件编写格式允许同一个字库文件既可以在苹果电脑上，也可以在微软个人电脑上使用。打个比方，OpenType 格式就是一个装有 PostScript 和 TrueType 数据的口袋，OpenType 格式可以包容 TrueType 数据或 PostScript 字库数据。这样 OpenType 就明显地具备了将之前两种格式的优点加以结合的潜力。

和前面的 TrueType 格式一样，OpenType 格式的一个难题是用户在外部无法了解里面的内容。第一代的 PostScript 格式一般包含一个具有统一特征的标准字符集；

TrueType 格式具有较广范围内可选择的特征，却并不一定都得植入每个字库中；而一个 OpenType 字库可以包含 256 到 65000 个以上的字符数量，除非字库的特征用某种方法提取出来，否则我们是无法了解其中的内容的。

（4）交叉平台字库的兼容性

现在流行的大部分字库都没有使用 OpenType 格式，这就意味着它们要么使用 Mac 格式（TrueType 格式），要么使用 Windows PC 格式（Postscript 格式），而不能两者都用。几乎所有出售的字库都有 Mac 或 PC 格式，同一个销售商的同一字体版本效果是完全一样的。Mac 或 PC 版字库之间唯一的不同是数据编写的方式，它只能被一种机器读取，不可能同时兼容。

Mac OS 系统和 Windows 系统都提供了字库的核心集。但从根本上来讲，两者的字库是完全不相同的。苹果的字库来自 Linotype，而微软的来自 Monotype。尽管它们是截然不同的两种字库，但微软和 Monotype 做了一个重要的工作，即将每个 Windows 核心字库字符的字宽设置成与 Mac 相对应字库中的字符的字宽相等。这样使得 Windows 的 Arial 字体与 Mac 的 Helvetica 字体的字宽相同，所以当用 Helvetica 字体设置的文件从 Mac 上转到 Windows 上时，Windows 系统可以用 Arial 字体来替换 Helvetica 字体，该文件的排版就可以完全与 Mac 机上保持一致。虽然 Windows 的 Arial 字体看起来与 Mac 的 Helvetica 字体有所不同，但是由于它们的字宽是相同的，所以两者排版的结构也会相同，甚至一个版本的断行点与另一个的也是一样的。苹果公司也在开发具有 PostScript 核心集合的 TrueType 版本字库，这些 TrueType 版本的字库被植入了 PostScript 解释程序，并使用了相同的技术和相同的基本原理。

这些努力将帮助用户进行频繁的跨平台文件交换而不需要进行字库格式的转换。

二、屏显字体

在当今新媒体的语境中，屏显字体的重要性不言而喻。屏幕阅读已成为我们日常获取信息的主要途径，原本由纸媒承载的信息不断迁移到电子媒介中。这些所谓的新媒体在信息获取上的确比纸媒更加便利，但电子阅读想要达到与纸媒阅读一样的舒适性，就必须重视对屏显字体的研究，这样的工作在纸媒早期兴盛时也曾做过。

1. 屏显字体的发展阶段

在数字化时代，载体的可变性使字体本身需要适应各种平台，而不同分辨率的屏幕作为数字化时代的产物，毫无疑问成为设计和选择字体首要考虑的问题。不

管用于屏幕显示的是英文还是中文字体,都经历了点阵字体——矢量字体——曲线字体三个历史性的阶段。

(1) 点阵字体阶段

该阶段往往通过字模来逐点描述字体信息。点阵字体在相当长的时间内起到了重要的作用,现在仍在一些电子设备上广泛使用。点阵字体存在很多局限,比如由于要逐点描述字体的像素,所以其存储的信息量相当大;需要单独对同一款字体的不同尺寸进行信息描述的工作量巨大;点阵字体放大后会出现严重的锯齿现象。

(2) 矢量字体阶段

该阶段通过直线来描述字体,所以矢量字体也称为"直线字体"。这种描述方式通过直线段来无限逼近字体的形态结构,可以使矢量字体获得所谓的"无级变倍"的效果。但是矢量字体也存在一些局限性,例如当字体曲度较大时,描述字体的信息量依旧很大;与点阵字体一样,也需单独对同一款字体的不同尺寸进行信息描述;矢量字体放大后依然会出锯齿。

(3) 曲线字体阶段

该阶段的字体也称为"PS 字体",通过曲线段的无限逼近来描述字体信息。曲线字体消除了前两个阶段的一些局限,比如说实现了真正的"无级变倍"的效果,能对字体的各部分进行无限逼近的描述,描述的信息量也由此大大降低。同时,人们也不需要对不同尺寸的同一款字体进行分别描述,无论字体如何缩放都可以实现无损显示,从而彻底消除锯齿现象。

2. 英文屏显字体

我们熟知的 Times New Roman,作为一种衬线字体因具有较高的可阅读性,被认为是最适合印刷文本使用的英文字体。但对于屏幕而言,Times New Roman 并非是合适的选择。其实西方的设计师很早就意识到了这一事实,并开始了各种尝试。早在 1976 年,荷兰设计师韦姆·克鲁威尔(Wim Crowel)发表了一款针对 CRT 电子屏幕的字体。从 20 世纪 80 年代开始,随着个人电脑的流行,西方许多字体设计师纷纷投身到适应电脑系统特征的字体设计中。

在庞大的英文字体家族中有一些专为屏幕显示而设计的字体,诸如 Verdana、Tahoma、Trebuehet MS 和 Georgia,它们在 Windows 和 Mac 操作平台上都能适用。

Verdana 是一款很受欢迎的屏显英文字体(见图 3-17),设计十分简洁,字形识别度较高,在屏幕这样的发光介质中不易混淆。如在这种字体中,大写的字母"I"

图 3-17 Verdana 字体

和小写的"i"外形区别明显，同样的字母在Arial字体中却很容易混淆。此外，Verdana 的字符间距较大，在相同字号下比 Arial 占用了更多的空间，这使得在屏幕上字号较小的情况下，Verdana字体的识别度大大提升，不过在印刷出版时也会占用更多的页面空间。

Tahoma是一款十分常见的无衬线字体（见图3-18），字体结构和Verdana相似，字符的大小介于Arial与Verdana之间，且字符间距较小（小于Arial与Verdana），当其以大段的文本形式出现时，可以明显地感觉到这一问题。虽然通过层叠样式表（Cascading Style Sheets，简称CSS）在一定程度上可以减少字间距带来的问题，但由于Tahoma的字形较窄较高，如果强行加大字符间距，会使整个文本看起来很奇怪。尽管大段文本使用Tahoma的可读性相对于Arial与Verdana较低，但Tahoma仍是一款很受欢迎的屏显英文字体，它没有Arial字体大小写难以分辨的问题。

图 3-18 Tahoma 字体（标题部分）

Trebuchet MS 是一款颇具人文主义色彩的无衬线字体，也是网页核心字型之一（见图 3-19），由文森·寇奈尔（Vincen Connare）于 1996 年专为微软开发设计。微软将 Trebuchet MS 附载在产品中，被广泛应用于网页与屏幕显示。之所以说这款字体具有人文主义色彩，是因为这款字体在一些字母上有细微的装饰性线条。这些线条保持了手写的特征，使 Trebuchet Ms 与其他常见的无衬线字体大不相同。比如说，大写字母"M"的两端与垂直线成 10 度角，大写字母"Q"与小写字母"l"的"尾巴"呈弯状等。此外，Trebuchet MS 还有一套专门设计的斜体字。

图 3-19　Trebuchet MS 字体（正文部分）

Georgia 是一款衬线字体（见图 3-20），它由著名的字型设计师马修·卡特（Matthew Carter）于 1993 年为微软专门设计。这种字体具有在小尺寸下仍能清晰辨识的特性，可读性十分优良。乍看之下，Georgia 与 Times New Roman 似乎相当接近，但其实它们存在许多不同之处：首先，在相同的字号下，Georgia 的字符比 Times New Roman 的略大；其次，Georgia 的字符线条较粗，衬线部分也比较钝而平；再次，在数字部分，Georgia 与 Times New Roman 也非常不同，Georgia 采用"不齐线数字"，所以其数字会有高矮大小的差别。微软将 Georgia 列入网页核心字型，是视窗操作系统的内嵌字型之一，之后苹果系统也跟进采用 Georgia 作为内嵌字型之一。

图 3—20 Georgia 字体（正文部分）

3. 中文屏显字体

在 ClearType 技术（OpenType 技术的一种类型）出现之前，宋体字一直是网络上唯一的中文字体，有其明显的优势。宋体字虽然是衬线字体，但在 12 像素大小的情况下在屏幕上看更像无衬线字体，同时也保留了一部分衬线字体的特点，因此得到广泛的使用。12 像素的宋体显得非常锐利，但黑体就会出现明显的粘连效果。

20 世纪 90 年代后，新媒体技术在中国迅速普及，对一款适用于"提示"（hinting）的字体的需求受到了微软的重视，于是微软雅黑体应运而生。中国大陆地区是微软雅黑，中国台湾地区是微软正黑，日本是 Meiryo，韩国则是 Malgun。微软雅黑和微软正黑都拥有完整的简体和繁体字库，以便适用于简繁体混排的界面上。但是，中国大陆和台湾地区在文字的字型结构上各有其不同的规定，因此这两套字体在正式的场合中并不能混淆使用。

微软雅黑是微软公司委托中国北大方正公司设计的一款适配 ClearType 技术的字体。在这个字族中还有微软雅黑粗体，但并非简单的加粗处理，而是在每个笔画上进行细致入微的调整，因此它是一种独立的字体。从简体中文的 Windows Vista 开始，Windows 系统的简体中文汉字就开始使用微软雅黑，配合使用 ClearType 技术的微软雅黑比之前的 Windows 中默认的宋体效果更加清晰易辨，同时也美观了很多。通过 ClearType 技术的显示，小字号的微软雅黑同样清晰，减少了阅读的阻碍，屏幕阅读的体验非常好。微软雅黑的设计打破了传统的文字结构设计方式，放大了中宫的结构，使文字显得更加饱满，极大地增强了文字的识别性。同时，微软雅黑体设计的时候特意压扁了文字，使文字的上下距离变小，也使其阅读起来更为清晰。微软雅黑体被应用于多种场合和系统中，从此替代宋体，给人以一种全新的视觉感受。

此外，值得一提的是雪豹新简体字体，其主要运用于苹果的 OS 操作系统中。这种字体是由北京汉仪字体公司与字游工房共同设计开发、大日本网屏制造株式会社发行的中文简体黑体字型。这是一款由日本生产并被中国政府批准的高端汉字字体，它出现在苹果 OS 系统雪豹版本中，主要由 W3、W6 两款粗细字体组成，字型相对于之前的黑体字更加饱满而清晰。在原来的苹果电脑系统中，东亚各个地区的屏幕默认字体大致如下：日文为 Hiragino Kaku Gothic Pro；中国大陆简体字为 STXihei，繁体字为 LIHei Pro Medium；韩文为 Apple Gothic。目前，东亚地区的苹果 OS 系统的默认字体有所变化，大陆简体中文的 OSX 系统使用了雪豹新简体，即 Hiragino Sans GB，这种字体在之前的日本版本上进行了修改和简化，极大地提高了屏幕的可识别度。Hiragino 字体最大的特点是细节精细，体现了较高品质，适用于阅读类应用程序和对字体要求苛刻的设计类阅读。

如今，屏幕的成像清晰度可以轻松超过 300 像素，显示精度已不再是问题，这也意味着屏显字体的设计可以从技术的限制中完全解脱出来。就中文来说，从最初完全屈服于低像素屏显的点阵字，到沿用印刷时代的字体，再到专门为电脑开发的第一代中文屏显字体——微软雅黑和兰亭黑家族，中文屏显字体设计也逐渐从被动适应走向主动的研发。

早期的中文屏显字体字面大、偏几何、富有工业感，但为了适应屏幕的低像素也损失了许多细节。随着移动终端的普及，第一代屏显字体已不能满足各种便携式屏幕的阅读诉求。今天，手机屏幕的清晰度已与电脑屏幕相当，甚至几乎接近普通的打印效果，这给中文屏显字体的设计带来了极大的自由。加之手机、平板电脑

的阅读视距比电脑要近得多,所以也不必再一味追求字体的大字面,由此中文屏显字体设计回归人文的表达成为了可能。现在许多的屏显字体充分利用了高清屏的物理特性,适当收紧了笔画之间的空间并缩小了字面,通过笔画和间架结构的再设计,在确保传统文字书写气息的基础上,提升了文字的识别性。

4. 屏显字体的优化路径

(1) 适当增大字体的中宫或 x 高

图 3-21　九宫格比较

图 3-22　不同字体的 x 高比较

通过认知心理学的研究,我们发现当人们观察一个图像时,在客观因素的干扰下或在自身心理因素的支配下,往往会对图像产生认知上的偏差。也就是说,放在不同环境中的同样大小的物体,其周边物体的大小常常影响着我们对物体实际大小的判断,这就是对比错觉现象。这种错觉可以体现在屏显字体的优化中,图 3-21 上图中的九宫格为我们练习书法时的常规九宫格,而下图为将中间空间扩大后的九宫格。将上下两种九宫格经过逐步缩小后,我们会发现常规的九宫格给人一种拥挤的感觉,而后一种九宫格在视觉感受上却显得更为均衡,这就是视错觉对人类的影响。

我们可以将西文字体依据这种原理进行优化。如在图 3-22 中,这两种字体看起来大小相同,但实际上 Arial 的 x 高比 Marion 高,这使得 Arial 字体显示得更为清晰,尤其在屏幕环境下,不同磅数的字体 x 高度较高的字体一般更加容易识别。

借助视错觉原理以及对英文字体优化方案的经验,我们可以发现增大字体中宫有利于字体的识别,从而使字体在不同尺寸下依然清晰可辨。在图 3-23 中,我们能清楚地感觉到这种差别,中宫偏大的微软雅黑在屏幕辨识度上明显优于普通的黑体。

（2）调整字体正负形的空间

为了得到良好的阅读体验，我们需要对字体的笔画字型不断地优化调整。这种调整其实就是协调字体正负形空间，处理好笔画的粗细以及笔画与笔画之间的关系，而显示载体的不同也直接影响着文字的正负形处理。

西文的设计中也早就有相关的理论，字母的笔画粗细与笔画的负形大小成反比。视觉对于字母的感知也主要源于笔画的正负形关系。因此，在设计屏幕字体的时候要注意对整个字型架构的调整，适当增加字体笔画间的间距，从而提高文字在屏幕上的可识别性。图3-24所示是"息"字同部位放大后的示意图，左侧为印刷体黑体，笔画较粗，结构拘谨，且笔画末端有"喇叭口"装饰；但右侧的屏显文本，微软雅黑字体调整了笔画正负形结构，调细了笔画粗细，去掉装饰的"喇叭口"，增加笔画之间的间隙，使文字的识别性有了明显的提升，从而确保了各种字号下字体的可辨识度。

此外，字与字、字母与字母之间的距离也需要适当地调整，如图3-25所示的单词"lion"，如果字符间距完全一致，整个单词显得松散，依据字符形态调整字符间距后，字符之间形成了嵌套的关联，且视觉上非常平衡。一般来说，"li"这样竖干线的组合，由于错视的原因，会觉得其间距较其他字母的组合更紧密，所以在调整字符间距时，我们需要拉大两者的距离，以便使其看上去与其他字母组合的间距相似。相反的是，"io"的组合则需要缩小间距，以获得适合的视觉效果。

图3-23　中宫大小不同的字体比较

图3-24　放大比较黑体和微软雅黑

图3-25　字符间距需要动态调整

三、字体的设计

1. 结构设计

（1）空间结构

图 3-26　字体的空间结构与空间动势

每一个字在视觉上都占据一个独立的空间位置，当视角拉近时，不仅要关注有形的笔画，还需要关注笔画和笔画之间所分割的空间。这些空间的每一个块面都由形状而产生了一定的张力，这些无数块面的组合使字体具有丰富的表现力。同时，被分割的单个空间由各种形状引发了不平衡感，会使字体具有某种运动的趋势。当众多空间并置时，这些运动趋势可能相互抵消，也可能此消彼长。于是，我们面对着各种充满趣味性的可能，如何经营空间就成了关键。在图 3-26 中，通过将箭头的形态与笔画巧妙衔接，给不同的字母营造了不同的空间动势。

此外，我们还要关注字与字之间、行与行之间常常被忽视的"隔离带"——行距和字距。换句话说，空间结构不仅存在于字符设计中，也存在于字体排列中，我们要在不平衡的空间中寻求视觉及心理的平衡感与美感。字体设计的一般承载物既可以是二维的，也可以是三维或多维的，其结构不仅存在于实体空间中，同时也存在于虚拟空间中。字体设计作为一种具有丰富表现力的艺术形式，也需要遵从媒介的特质和视觉观察的规律。

字体的排列可视为空间中的线或面的排列，实际上都是对空间进行了符合透视原理的划分。而另一种情况是，当文字排列形成面的形态时，它甚至也可以作为一种空间的暗示，即通过结构安排呈现立体的空间感。自文艺复兴时期以来，用静态几何系统描述自然空间的线性透视关系一直被广泛运用。很多早期的艺术大师为了在视觉领域创造动态感，曾大量使用复杂的消失点和视平面。如图 3-27 所示，这种透视绘图的方法在字体设计中也广为使用，并已形成了相对固定的视觉表达路径。

段落文字排列的形态更具空间结构的特征。中世纪的文稿常常是纵行排列的，右缘不对齐；到中世纪下半期，喜欢装饰风格和哥特字体的书籍抄写员将段落文字的排列形态巧妙地处理成紧凑、边缘整齐的矩形，这也极大地迎合了当时中规中矩的社会风习。

图 3-27　字体的空间结构与透视绘图

图 3-28　1472 年的《自然史》，印于威尼斯

图 3-28 是 1472 年尼古拉斯·简森（Nicolas Jepson）在威尼斯印刷的《自然史》一书，版面采用了端庄的大块完整的文本，并使用了最早的罗马字体，整个版面没有换行和缩进。这样的形态作为主流的书籍段落文字样式，一直沿用至今。国际主义运动之后，栅格结构（Grid System）成为生命力最强的控制字体设计中空间结构

图 3-29 使用栅格结构进行设计

的方法，图 3-29 即是使用栅格结构进行印刷物版面设计的流程。

栅格将版面空间分成一些规整的单位，字符设计和字体排列都可以用栅格来规划空间。栅格可以复杂也可以简单，可以专用也可以通用，可以规范严格也可以较为松散。有人认为，栅格是对设计师艺术情怀的奴役，但从功能角度来说，在设计过程中时间很可能会在漫无目的的尝试中被耗费掉，而栅格可以在效率、功能和美感的诉求上找到平衡点。

一般来说，版面文字的内容都有着内在的结构和逻辑性，只有理解其中的关联，才能确定视觉传达的先后秩序，才能将内容与外部样式很好地结合起来。栅格的使用也需要对文章的逻辑结构有一定的理解，它是版面初步设想的布局，也是版面设计的草图，需要对内容紧要程度、版面面积等有清晰的认识。栅格可以呈现各设计要素的轻重关系。

简单的栅格通常比复杂的栅格在传达信息方面更有优势，栅格中的分隔框要关系明确，避免暧昧。通过对版面的巧妙分隔，可形成有效的视觉引导，从而节省

阅读时间。栅格是动态的，它应随实际情况而变通使用，是对设计师的引导，而并非约束。总的来说，用栅格规范的版面能够严谨且标准化地传达信息，现今很多信息量庞大的新媒体信息载体仍然采用栅格的方式来划分空间结构，如图 3-30，我们在交互设计领域称这样的图为框架图。

（2）时间结构

视觉艺术与音乐不同，音乐的呈现形式是运动的，并且按照确定的时间顺序来发展，所有的元素依附于时间轴，而视觉艺术所表达的内容与时间的关系并不那么紧密，它可以静止，也可以运动。但即使是静止的，也不意味着视觉艺术与时间完

图 3-30 框架图，新媒体版面中的栅格

全决裂，一些静止的作品仍然可以游刃有余地暗示运动和时间的存在。如在图 3-31 中，我们不仅能感受到元素的轻移和跃动，似乎还能听到这些元素运动时发出的叮零声响。

视觉艺术中所谓的时间，是利用构成元素随时间的推移而留下的种种痕迹，在人们心中唤起对时间的感受。此时，时间只是一种经过转化的空间形式，并且这种被知觉到的时间，事实上是一种心理时间。而心理时间并不存在度量的问题，它取决于主体心理状态与客体暗示之间的相互作用。在图 3-32 中，我们可以感觉到时间以水的方式游移翻转、凝结涌动。时间是不可逆的，因此当它反映在视觉中时，就表现为明确的方向性，即表现出明显的线性特征。

书法艺术是体现着时间运动的艺

图 3-31 字体的时间结构

图 3-32　字体的时间结构

图 3-33　鲜于枢《论草书帖》

术。书法离不开书写的过程，随时间的推进和线条的运动而展开。严格地说，每一次书写都有特定的时间序列，并且字与字之间由于笔画书写的运动而形成空间流，并从属于某种经过简化的线条运动（见图 3-33）。

一般来说，线性文本具有明显而清晰的时间结构，设计师或作者将自己的构想按照一定的线性序列加以排列，但这并不意味着观者必定依照设定好的时间顺序来观赏或阅读。借助一些新媒介技术，观者完全可以创造属于自己的时间结构，在这些线性文本中依据自己的兴趣跳转或抽身离开，观者掌握了绝对的自主权。

在一个版面中，最易让人感知的时间结构特征是群组文字的组合排列，如书籍中的导航元素，包括目录、标题、摘要、索引、脚注和附录等，这些其实都是受众阅读的时间坐标。尽管受众可以挑选任意一页或任意一段来阅读，但这并不意味时间序列被消解了，相反，这更凸显了这种可操控的时间序列在视觉行为中的生命力。从人们开始阅读的那一刻起便意味着时间序列的开始，线性与否并不是关键，需求是最有说服力的理由。面对时间序列，设计师提供的路径只是参考，并且这些参考同样来源于对需求的解读。

（3）因果结构

因果结构是指使艺术作品呈现的形象和暗示的形象互相关联的一种叙事结构。这种叙事结构可以模糊也可以明确，可以简单也可以复杂，可以实际存在也可以想象。

我们将字体设计中的结构、节奏、色彩等因素转化为视觉符号，表现在媒介上再传达给受众，让受众不但感受到形象，而且也能读懂形象背后的暗示。其实文字本身就具备相应的因果结构，而字体设计可以通过一些视觉技巧和传达方式，让这样的结构更具张力。

我们常常为了某个主题而设计，因此作品的形态与内容之间必然会有一定的联系，强化这一联系能使形式与内容高度融合，文本信息的传播力度也会随之加强。如图3-34是树主题的字体设计，图3-35是某快餐店的广告，它们都使用了字体设计的因果结构来进行视觉表达，高度贴合了主题本身。

表面上看，字体设计具有随意性，但实际上它却是各种因素共同作用的结果。例如，方正公司推出的博雅宋字体，字形扁方周正，结构宽博，笔画较普通宋体也相对粗一点，在编排上十分适合大面积、精细字体的文本块，其实这种字体正是为报纸排版而设计的。也就是说，功能需求是字体设计的"因"，有了如此的"因"，才会形成字体形态的"果"。

不得不承认，字体设计总会对应于某种特定的目的，因此设计师在开始工作之前，应了解清楚这款字体设计要满足什么样的功能需求，以及在这样的功能需求上是否可以找到相应的形态。从这个意义上说，字体的形态即是其功能的合理表述。所以，字体设计的因果结构不但体现在设计思维上，而且也体现在设计的实践中。如庄重的罗马体适合较严肃的主题，装饰性较强的意大利体更适合较轻松或特色鲜明的主题等。字体的使用也需要遵循因果关系，与文本的内容结合起来。

2. 动态设计

（1）物体运动的特性

当字体被搬上屏幕，从二维的静态空间转入三维空间，并具有第四维特性——时间时，文字便活了起来。时间改变了字体的特性，而动态的结构使字体具有了新的特性。

世界上的一切物体都处在运动变化之中，运动是生命存在的表征，使物体具有活力。在二维空间的静态设计中，我们试图通过元素的不同组合来表述各种运动的力，但仅能表现出运动的趋势。例如，我们倾向于把地心引力作为稳定的参照标准，当一个物体或者一个图像被置于由"垂直—水平"方向构成的坐标轴系统上时，它便暗示了运动的可能。在字体动态设计中，我们要遵循自然界物体运动的一般规律，如自由落体运动、惯性运动、弹性等，使之具有真实性。

（2）视觉暂留

人们之所以能通过对快速更替静止影像的感知而看到物体连续运动的状态，是因为人眼具有视觉暂留现象。这是人类感知中一种与生俱来的现象，即我们看到的影像在脑海中会比实际感知于视网膜上的影像停留的时间更长。当一系列快速闪

图 3-34 树主题的字体设计

图 3-35 快餐店广告中的字体设计

烁的连续影像以每秒 24 帧的速度投射在银幕上时，视觉暂留会把基于时间变化的每一帧画面连接起来，从而在我们的大脑中产生物体运动的错觉。传统的动画是以手绘生成每一张画面，然后逐帧拍摄到胶片上。随着计算机硬件和软件的发展，这些创作动画的方法逐渐被便捷的电脑技术所取代，文字的动态效果几乎可以一蹴而就，人们创作的空间得到了史无前例的扩展。

动态文字创作的基石是关键帧。所谓关键帧，是指用来指明某种运动属性的帧画面，如运动方向、透明度、比例等在变化过程中的开始和结束点的特定画面。介于两个关键帧之间的画面叫作中间帧。数字动画软件可在定义好始末的关键帧之后自动生成相关的中间帧，完成一个动态化的运动过程，所以关键帧也为某段信息视觉暂留的起点和终点确定了一个基本范围。

（3）字体动态设计的途径

① 字体特性的变化。通过动态连续地改变字体的一些形态特性，可以强调某个字、词或句的语义在视觉上呈现的语调，以此创造一种视觉层次或是一种形式感的体验。图 3-36 中使用了水彩晕染的效果，通过赋予字体这一肌理特性的变化效果，产生了颇具特色的视觉形态语言。图 3-37 对字体的笔画进行了霓虹灯效果的色彩变化，在使用色彩不断强化字形结构后，字体的造型更为明朗。

② 大小写的变化。这种手法主要是针对英文字母而言。众所周知，英文上用大写字母来标示一句话的开头，这样会给人一种形式上的庄重感，从而突出词句的位置，引人注意。

图 3-36　字体动态设计之水彩晕染效果

图 3-37　字体动态设计之霓虹灯效果

③字形的变化。字形有着无穷的变化，各种字形的不同视觉特性赋予字、词某种特定的性格。字形变化可以指直体或斜体的变化——斜体字有一种运动感，因为它往右边倾斜，而字体由直体变为斜体的这一过程，会加强版面的动势；还可以指字体高度或宽度的变化——改变字体的高度或宽度即字体横向或纵向尺度，就好像赋予它们一种生长的状态。

④字体笔画粗细的变化。笔画的粗细决定了字体的视觉重量。在静态字体设计中，使用粗细体混排可以有效地调节视觉节奏，强化对比，并能形成视觉层次。在动态设计中这一方法同样适用。字体笔画粗细的变化可以吸引观众的注意力或改变观众的视觉中心，但处理不当也会影响观众对词句内容的理解。

⑤字体大小比例的变化。对字或词的大小比例的调整，最容易造成视觉上的层级感。大和小是相对的，尤其当字体大小在动态变化时，会影响字与字、字与词之间的空间关系。

⑥字体形态的变化，包括以下几种方法：

其一，变形。将字体变形可以有很多方法，现今大多数的动画软件都提供了大量的可轻易实现变形的效果滤镜。设计者可以将文字从符号转变为图形，或从图形转变为符号，可以记录一个演变的过程。常见的变形效果有模糊、破碎、裁剪、压缩、波纹、波浪、球状变形和旋涡变形等。其中，模糊和破碎在动态的行进中可以将文字的含义进行延伸。字体形态的变化能产生非常强烈的效果，但如果过度使用，便显得矫揉造作。如果仅仅为取悦人们的眼睛而无视内容或情感的表达，这样的方式并不可取。

其二，局部处理。局部处理是对字体的某个局部或某句话里的某个词进行变异处理的手法，从而使此处有别于他处。比如在一个句子里改变某个字或词的色彩，将其隔离出来，或者加一个特效，或者将其用图形来替代等。这些处理都是为了一个目的，就是使单调朴素的文字产生主次关系，并更具活力。

其三，制造立体维度。赋予字体浮雕、阴影、拉伸等视觉效果，以制造字或词的立体维度。这种手法可以使字体成为一种景观，具有多视角的观赏性，图3-38就是这样一组视频截图。通过拉伸形成立体维度的视觉风格，是比较常规的手法。拉伸不仅能够使字体具有厚度和体量感，而且也能产生运动趋向。如图3-39，通过巧妙的拉升，体积化的字体也能产生灵动的视觉感受，极大地增加了信息传递的趣味性。在制造立体维度时，较为硬朗而精确的阴影可以模拟光线照射的效果，而

较柔和的不精确的阴影可以模拟反射光或辅助光。所以，对字体阴影的动态设计可以产生一种有趣的空间变换幻觉，使得画面更为生动。

⑦字体的运动变化。时间是字体动态设计的最基本的元素。在时间的作用下，除了字体自身特性可以产生变化外，还可以产生运动轨迹的拉伸变化，如图3-40。

图3-38　字体动态设计之景观浮现

图3-39　字体动态设计之流动的形体

图3-40　字体动态设计之点线渐变

字体的运动如同一切事物的物理运动，可以通过定位方向、运动速度来加以描述。

字体的定位方向即字体本身的排列方向，如水平向（水平排列）、垂直向（垂直排列）等。字体在运动时可以不随运动的方向而改变自身的定位方向，也可以跟随运动轨迹将其不断地相应调整。比如说，当字体绕一中心点旋转时，其定位方向相应地随着旋转而改变，其旋转的中心可以是字本身的中心点或任何一个参照点。字体的定位方向可以确定于二维平面上，也可以确定于三维空间中，还可以发生在四维空间中，即随时间的变化不断改变定位方向。在图 3-41 中，我们可以看到字体的运动趋向与视觉主体的方向相协调，预示着行径的方向，同时也能迎合受众的心理期待。此外，组成字体的基本元素——字母或笔画也可以打散定位方向，并各自确定不同的定位方向，以强化多样运动趋势的可能。在图 3-42 中，字符穿插在各种景象中，通过在运动中改变字距、行距、段距，使文字与景象相融合。

运动速度包括运动方向和运动速率，因此对运动方向的记录可以描绘出字体的运动轨迹。运动速率则记录了字体运动速度的快慢、节奏等。字体的运动方向一般分为直线运动、曲线运动、圆周运动和抛物线运动。字体的运动速度是传达字体语音、语义、情感、故事等的至关重要的因素，它始终是体现戏剧性冲突、制造空间和层次的关键。

我们知道，在相同的变化中，不同的速度会带来不同的感受。与自然界一切事物的运动速度一样，字体的运动速度也是可以用字体的运动方向和运动速率来描述的。物理上将运动方向和运动速率都不变的情况称为"匀速直线运动"。而运动方向或运动速率一旦发生改变，其运动状态也会发生改变。运动状态的改变有三种

图 3-41　字体动态设计之方位跟随

图 3-42　字体动态设计之影像跟随

可能的情形：第一种是运动方向不变，只是运动速率改变，包括匀加速直线运动（如火车进、出站的减速和加速运动）和变加速直线运动（如弓箭拉弓后到射出前的运动，弹簧弹起时的运动等）；第二种是运动速率不变，运动方向发生变化，如类似卫星运动的匀速圆周运动；第三种是运动方向和运动速率同时发生改变，包括抛物线运动（如子弹的运动，扔石子等）、一般曲线运动（如树叶飘落等）。此外，还有单摆、振动等运动方式，它们不但运动方向和运动速率同时发生变化，而且其变化还呈现出周期性，所以也被称作"周期性运动"。

对字体进行动态设计时，必须先了解运动的一般特性和大自然的一般规律，学会应用它们来传达我们的思想和意图，只有这样，才能制造真实的运动感。

⑧ 字体间距的变化。字体间距的动态变化呈现出两种形式：一是空间上随着时间的变化，动态地改变字体间距；二是随着时间的介入，引出时间间距的变化。

字体间距的变化指动态地调整字母（或笔画）的间距、字间距、词间距、句间距、行间距，这样不仅可以使一个单词或一段语句的意义得到加强，而且可以使观者产生不同的感受。例如将行间距慢慢缩小，可以产生一种揭示和发现的感觉；而缓慢地加大字符间距，可以从视觉上强调一种满足感和扩张力。

时间间距的变化是指在字体动态设计中，字母或单词逐个动态地先后出来，且出现的每个词只持续很短的时间便消失。这一过程就需要进行设计和处理，确保后

出现的字词会严格保持在先出现的字词旁边或相对邻近的位置，以创造一条视觉流，使观众的眼睛可以轻松跟随相对一致的文字路径，在视觉上产生一定的节奏感。

　　时间间距的变化可以同时包含变迁性和方向性。变迁性是指这些词语在画面的特定或不同位置上变化出现；方向性是指出现的词语本身在一定方向上运动。通常应尽量避免词语在屏幕上随机地无序出现，因为这样会使观众无法跟随文字的路径而迷失方向。另外，设计师还要注意在采取了一种手法后，尽量不要过多地变化文字出现的方式。与此同时，还应充分考虑不同文化的阅读习惯。

　　⑨文字编组的运动。从某种意义上说，时间给画面注入了生命力，但同时也注入了不稳定性和混乱，我们须将这种动态因素更有效地控制在一种结构中。在字体的动态设计中，我们可以通过编组的方式来解决这一问题。编组是指将一段（同时或先后出现的）文字组成相互关联的部分，使之成为一个系统的有机体。编组同样包含变迁性和方向性，它还涉及画面空间里的字的平衡、对称及布局问题。在图3-43中，设计师就运用了文字编组，使每一个影像的定格都具有整体性。

　　⑩文字分层的运动。文字的分层运动能创造出不同的空间感。大体上根据不同的字体透明度可以有不同的分层，改变透明度有助于呈现出诸如上下、前后的不同视觉层次。

图3-43　字体动态设计之文字编组

在不透明的状态下，上层的元素会完全覆盖下层的元素。这样，当对不同层以简单的对比色或正负关系色调加以处理时，这些元素在动态运动过程中往往呈现出一种鲜明的动态感，而且容易产生节奏感，这是由强烈的层之间的反差所形成的。

在半透明的状态下，将多层半透明的文字组相叠时，容易产生重影的视觉幻象，制造出迷幻的动态字体效果。如果对半透明度进行调整，使不同的变化着的半透明的元素重叠，能产生更加丰富而细腻的效果。

类似线框的字体或是图形中镂空的字体，覆盖在其他元素上也会呈现出全透明的效果。此外，不同透明度的字体覆盖在连续色调的动态影像时也会有十足的层次感。

3. 中西字体设计的比较

现今主要有两大文字体系：一是代表华夏民族文化的汉字体系，另一则是象征西方文明的拉丁字母体系。从字体设计角度看，汉字和拉丁字母均起源于图画，但汉字迄今为止仍保留着象形性。西方的字母来源于自然界基本的造型，笔画简单、符号化、在文字设计上更追求审美形式上的和谐灵活。下面即从设计方法、表现风格上阐述两者的异同。

（1）中西字体不同的设计思维与方法

① 西文字体常运用理性化的设计方法，手法严谨。受科学、理性思维方式的影响，西方人运用平面、几何等科学方法进行字体设计。法国路易十四时期成立了专门管理印刷的皇家特别委员会，对以往的各种字体进行科学的分析，研究字体的比例、尺寸、装饰细节与传达功能之间的关系，继而提出了新字体设计的建议。例如在设计帝王罗马体（Romain du Roi）的过程中，以罗马体为基础，主要采用方格为设计依据——每个字体分为 64 个基本方格单位，每个方格单位再分成 36 小格，这样一个印刷版面就由 2304 个小格组成，如图 3-44 所示。通过大量的科学试验，典雅的新罗马字体——帝王罗马体最终得以问世。

包豪斯时代的文字设计受到荷兰风格派和俄国构成主义的双重影响，具有高度理性化、功能化、简单化和几何形式化的特点。与此同时，德国的阿尔布雷特·丢勒（Albrecht Dürer）在自己关于书籍装帧设计的理论专著《运用尺度设计艺术的课程》中，具体地讨论了如何运用几何比例和图形的方式进行字体设计，他也是最早运用数学和几何方法对字体设计进行研究的大师。他对拉丁字体进行了全面和科学的改进，使字体设计高度理性化。

图 3-44　帝王罗马体的设计以方格为依据

在理性化设计方法的指导下，西文字母在字体的变化上比汉字更为丰富，表现手法也较为大胆。常见的手法是对首写或缩写字母的笔画、结构、内外部空间、组合形式等加以形象化处理，使抽象的字母造型更加生动。这样不仅使设计独具特色，而且能强化关联，便于记忆和识别。

②汉字的设计是感性与经验的总结。中国人在进行字体设计时，主要依据感性和经验，主要表现在：

其一，汉字设计的基本方法是临摹。通过临摹，体验和把握文字的架构关系和气韵。例如，中国的书法学习常常是模仿名家名帖的笔迹，印刷字体在发展的最初阶段也是从书法中寻找设计的痕迹，书法字体的线脚结构影响了印刷字体的笔画构成。

其二，汉字的设计往往会依据传统的感性经验。例如通过长期的经验积累，人们总结出了很多字体笔画的书写口诀，如上紧下松、横细竖粗、穿插呼应、协调统一等。这些口诀并未直接限定笔画的位置，但在很多时候感性经验仍然在字体的间架布局中起主要作用。

其三，汉字设计的核心评价标准是视觉上的和谐。这种和谐不仅是单个字体构成上的和谐，还是一种字与字之间的整体上的视觉和谐，对字间距与行间距没有硬性的数值限定，而是追求一种所谓的"大章法"，即整体与局部相互呼应达到一种整体上的和谐。

由此可以看出，中国古人在进行汉字设计时，是在自然、感性的表达中寻求字形的平衡和张扬，以实现整体的视觉和谐。

（2）中西字体表现风格的差异

受不同文化环境与审美意识的影响,汉字表现出和谐、有气韵、有古意的特点。与之相比较,西文的字体设计则更具实用与功能性。两者在表现风格上的差异体现在以下几方面:

其一,中西文字的构成风格不同。中西文字的起源有先有后,构成文字的方式亦各不相同。如汉字源于象形,甲骨文是有史可考的最早的象形文字,而西方文字的起源则可追溯到与甲骨文大致同期的腓尼基字母文字。腓尼基人为了提高文字的使用效率,将象形文字加以简化,创造出由 22 个字母组成的腓尼基字母表,如图 3-45。所以,东方的甲骨文与西方同时出现的腓尼基文字相比,自出现之始造字构成方式便不同,前者为指物的象形文字,文字本身具有表意性,相对复杂;后者则为表音的拼音字母,文字本身更多地是一种抽象造型。

图 3-45 腓尼基字母表

从造字角度看,西文字母的这种造字方式比较简单,而汉字作为一种方块字,无论是单字笔画还是整体字符都极为繁复。如果单纯以简洁为标准,西文字母在设计的延展性上具有明显的优势,加上西文字母线条弧线较多,画面容易产生动感,所以在版面中,西文的形式感较汉字来说更容易达成。

其二,中西文字书写风格不同。不同的书写工具造就了不同的文字书写风格。在图 3-46 中,我们能明显地感觉到中西传统书写工具的质地差异,以及对文字形态的影响。我们知道,早期汉字的甲骨文、金文、大篆等形式因地区不同而形式多样,非常不利于文字的传播。秦始皇统一中国后,李斯以秦国

图 3-46 中西传统的书写工具

的小篆为基础,将这些文字进行规范统一,推行小篆。秦代之前主要的书写材料为竹简、木牍、丝帛,后来出现了书法专用的质地柔软的宣纸,以及现在仍在使用的书写工具——毛笔,它们均是在很长一段时间中占主导地位的书写材料与工具。毛笔字体风格较为平和,笔画颇具韵律感,字形风格带有鲜明的个性,有较强的艺术表现力,与西方的硬质笔写出的字形有很大区别。

西方由于宗教的需要,从寺院、教会等机构中出现了职业化的抄写人,这些抄写人早期的书写材料是芦苇笔与草纸卷,后来又有了羊皮纸与鹅毛笔,其中鹅毛笔最为著名,及至后来又发展出了钢笔。芦苇笔、鹅毛笔以及钢笔都为硬笔,与东方的软性毛笔相异,西方书写的纸张质地也比较厚实,因而书写风格偏硬朗且气势张扬。此外,西方的书写字形主要是从实用的角度进行考虑的,而中国的书法则更具艺术性,在书写时会更讲究节奏与整体的张弛布局。

其三,中西文字印刷风格不同。应该说,中国独具魅力的书法艺术为印刷字体提供了丰富的营养。就现代字体设计而言,楷体、行书这两种手写字体对后来的印刷字体影响巨大。唐宋至明清,无论是雕版印刷还是活字版印刷,所用字体基本完全摹仿手书的楷体。当时社会上出现了一批专门为雕版写稿的人,这些人长期与刻版工匠合作,力求刻版字体的笔画粗细适中。如图 3-47 所示,这些雕版字体结构匀称,讲求横平竖直。这些书写字体不但有较好的阅读效果,而且便于刻版工匠操作。南宋时出现了今天典型的汉字印刷字体——宋体。宋体字横平竖直、方正匀

图 3-47　雕版印刷

图 3-48　宋代雕版地图（西域城邦）

称，在图 3-48 中可以一睹这种字体的风采。到了明万历年间，宋体字在刻板中已经占据了主流地位。由于汉字本身的组织结构以及印刷铅字的模式，汉字又被称为"方块字"。

德国人古腾堡发明了金属活字印刷术，对字体设计及印刷术的推广有着巨大而直接的影响。古腾堡的第一款西方印刷字体也与中国最早的印刷字体——手写楷体相似，这种字体照搬了当时流行于德国的手写字体——哥特体。同样是活字印刷术，中西方的这两种技术各自对社会造成的影响以及被社会采用、普及的程度却大不同。汉字的印刷字体单一地走完了由手写楷体到印刷字体——宋体的简单发展路程，中间出现了过渡性的仿宋字体及后来的黑体。而西方的印刷字体在首款哥特体出现后的约半个世纪中，伴随着印刷术在欧洲的普及，出现了与汉字印刷字体完全不同的活跃景观。在哥特字体出现之后的十几年内，就出现了以罗马碑铭体为范本的罗马体印刷字体。20 多年后，继承了文艺复兴特征的人文主义手写字体——斜体印刷字体在意大利面世了。欧洲数种不同风格的印刷字体在印刷术发明后短短几十年间就纷纷面世，而汉字的一种印刷字体却盛行数百年而无太大变化，究其原因主要在于西文字母及成套的字符数量相对汉字而言较少，抽象性较强，变化更为容易，加上西方印刷术的发展与完善，也促成了西方印刷字体的丰富多样性。

第三节 版 式

一、版式的视觉因子

1. 字距

汉字的字与字之间的距离称为字距,西文文字中有两个相对应的概念——词距和字符距。在很多编辑软件中,字(词)距是依据一定的参数关系由软件自行调配的,我们也可以依据自身的特殊要求来手动调整这些数值。不过在西文的编排中,字符距一定要小于词距,否则就会造成阅读困难。在图3-49中,我们可以发现不同字体、不同的字号所使用的字距均会有所差异,这些差异在许多情况下难以察觉,但当我们仔细观看时,还是能够发现设计师精心设计之处。

2. 行距

行距的变化也会对文本的易读性和信息的传播效率产生很大影响,所以这是设计中不可忽视的问题。总的来说,紧密排列的文字会使阅读速度加快,反之则减缓阅读速度。一般情况下,接近字体尺寸的行距设置比较适合正文。字体尺寸与行距的比例通常为1:1.2,这主要是出于以下考虑:适当的行距会形成一条明显的水平空白带,可引导阅读,而行距过宽会使整段文字失去较好的阅读延续性。

行距本身也是具有很强表现力的设计语言。为了加强版式的装饰效果,可以有意识地加宽或缩窄行距,体现出独特的审美意趣,例如适当加宽行距可以体现轻松、舒展的情绪。这种方式特别适用于一些娱乐性、抒情性的文本内容。另外,通过精心安排,使宽、窄行距并存,可增强版面的空间层次感和弹性特征,从而体现出独到的设计旨趣。图3-50通过拼贴的方法打破了行距的特定模式,呈现出一种不拘一格的风格形式。

3. 行长度

对行长度的把握能确保一种舒服的阅读节奏。在图3-51中,我们可以看到通

图3-49 版式设计之字距

图 3-50　版式设计之行距　　　　　　　　　图 3-51　版式设计之行长度

过精确控制行长度，在此基础上形成了具有构成意味的版面分割，使得作品阅读顺畅，同时也具备了一定的风格特征。当行长度过长时，眼睛会得不到适当的阅读停顿，容易串行、错行。但若行长度过短，我们的眼睛会疲于不停地换行。通常使人阅读舒服的行长度是：西文字母 50 个至 60 个字符，汉字 30 个至 40 个字（包括标点符号）。需要注意的是，字号的大小与行长度是成正比关系的，字号越大，行长度的舒适值也会越大，反之亦然。

4. 页边框

一个版面的文字其实是靠页边框来容纳的，也就是说页边框起着信息容器的作用，可见其重要性。对于一个版面来说，人们的视觉重心一般落于中心点偏上的位置，若要获得视觉上的平衡，那么整个版面的平衡点应该处于中心点偏下的位置，如图 3-52 所示，此时我们的眼睛才会觉得舒适。体现在页边框的布局上，通常页边框的底边会比顶边窄一些，即信息块的位置往往会略低于版面中心点的位置。但是过低时也会产生信息块看似要"掉出"页面的感觉。对于左右页边框来说，阅读的视觉习惯和媒介物自身的特质是两个重要的参照因素。一些杂志、书籍版面的编排，内侧的页边框会明显大于外侧的页边框，这是因为要留出装订位置，越是厚的印刷物，内侧的页边框也需要越大。

图 3-52 版式设计之页边距

5. 留白

留白的作用在版式的设计中不可小觑。正如建筑中垒墙技术的好坏，主要看能否把砂浆均匀地涂抹在砖块之间，只有砂浆抹匀了，砖块之间的粘合力才能达到最大值。版式设计中的留白就像是砖块间的砂浆，这些看似空无一物的空间，却能将设计元素有机地粘连在一起。留白创造了版面结构和版面秩序的美感，同时也能强化各元素之间的联系。

元素与元素之间空间的大小代表着不同的意义，距离越小，元素之间的粘结力就越强，反之则越弱小，图 3-53 就揭示了这个规律，一旦改变了点与点之间的留白空间，粘结力就会发生变化，各个点的动势也会改变。在图 3-53 中我们不难发现，大的留白空间起分隔的作用，而小的留白空间则起粘连作用。也就是说，我们在心理上总是认为，靠得越近的元素联系紧密，距离较远的元素联系相对较少，元素之间

图 3-53 留白的视觉认知

图 3-54　版式设计中用留白连接信息块

均等的留白会引起视觉方向的困惑（缺乏方向暗示），而大小不一的留白却能形成方向上的引导。

在页面中，当信息块与信息块之间的留白保持一致时，留白就能把信息块连接起来。如图3-54，我们能清楚地感觉到信息的块面，此时留白产生的延续性和节奏感能够帮助受众意识到信息块之间的逻辑关联。首先，版面中部的留白锁定了视觉的焦点，同时也暗示了阅读的顺序，可以进行方向引导。一般来说，我们的阅读总是遵循一定的方向和规律，从一个要素到另一个要素，从一个信息块到另一个信息块。我们可借助设计技巧对这种方向和规律进行有效引导，从而使信息有效传达。在图3-55中，流水和空白的输入框都起着视觉引导作用。此外，对方向信息

图 3-55　版式设计中用留白引导视觉

图 3-56　版式设计中用留白使版面充满活力

的引导,主要是通过设计元素所具备的视觉张力实现的,但视觉张力不均时,整个版面就会产生动能,如图3-56中图片周围不规则的留白,使得版面充满了活力;而当视觉张力均衡时,版面就会呈现出静态的庄重感。

留白是很有价值的设计元素,恰到好处的留白能够帮助受众理解和消化信息。页面中的留白能够形成一个视觉的通道,如在图 3-57 中,我们可以感觉到看似不经意的留白其实具有很强的视觉逻辑,它将观者引入其中,使受众在阅读中能保持一种平和的心态。

此外,留白还有助于提升设计质量。我们知道精品店商品的陈列方式与杂货铺的有很大不同,在精品店中能感受到商品的品质,而在杂货铺中却只能感受到商品的数量。产生这种不同感觉的根本原因在于商品陈列的密度。同样的道理,版面中的留白可以让我们感受到品质,因为适度的留白能够使整个设计呈现大气或简洁的特点,那些巧妙的留白能让设计更具活力。

6. 样式

样式即设计元素的安排格式。在一些辅助设计的软件中,样式是一种保持信息编排方式一致的工具,包含设计中所用到的字体元素(标题、文字内容、说明、

图 3-57　版式设计中用留白使受众保持平和的心态

标注等)、图片(大小、形式)等。样式所建立的代码体系能够创造出一种便于复制的标准。在同类型的信息设计中,采用一致的样式能够传递出一种熟悉感,从而减少受众对信息的解读压力。

一般来说,幽默有趣的样式能够引起人们的注意,而会忽视其实质性内容,这个时候甚至会产生负面效果。文字的样式对于受众所要达到的预期目标来说,就像讲故事时的背景音乐需要和故事的情节相结合,否则就很难产生绘声绘色的效果。在这里,文字的内容就是故事的内容,而样式就是故事的背景音乐,它能烘托主题、渲染情绪,也能令人大掉胃口。由此看来,选择与内容相符的样式十分重要。图3-58中所使用的样式跟校园主题贴合得较为紧密,同时也借助一些具特指性质的图形引发受众的思考。

样式的本质要求就是明晰,而简洁是达到版面明晰效果的最好途径。只有将

图 3-58　版式设计之样式

简洁和强烈的表现力结合起来，才能使信息既准确易读而又有趣味性。一般说来，在字体组合的简洁样式中，每个版面不应超过3种字体，分别用于标题、正文和重点文字。简洁样式中还需要善用节奏，正如演讲者语气单调、低沉时不一定能调动听者的热情，而抑扬顿挫则有可能收到较好的效果。值得注意的是，简洁样式传达的信息往往是错落有序、节奏明确的，而不会单调乏味。

常见的样式主要有两种，一种是特排样式，另一种是正文样式。一般特排文字是对内容的概括，以引起受众的注意；而正文则讲述内容，表达完整的信息意义。

就特排样式来说，主要包含对首排文字和次排文字的处理。首排文字通常是文章的标题，一般标题的处理方式有三种：一是字脚平齐和位置对比，二是字形对比，三是文字和图形的结合。好的首排文字设计应能迅速引起受众的注意。首排文字的有效性完全取决于周围空间的经营。次排文字是文章的小标题，字体应比首排文字小一些，但仍比正文字体要大。

正文的样式形成的版面必须比特排样式宽，对西文文字来说，正文的行距必须比字（词）距大，以便视觉横扫。正文段落一般前部缩排，可首字悬垂或段落之间额外加大空间来区分段落，也可用图形的方式来修饰。如果有分栏，正文的栏间距必须比字（词）间距大，这样栏间距才能真正起到分隔作用。一般来说，正文样式的艺术化应该谨慎，因为过分修饰会使正文的易读性减弱，很难保证正文的轻松阅读。在大多数的情况下，保证正文轻松阅读可以从以下四个方面来做：

第一，使字（词）距、行距都不易被觉察；

第二，在正文中尽量采用有衬线字体；

第三，正文的行长度西文字符不能超过60个，汉字不能超过40个，在特殊情况下不得不超过这一阈值时，则应适当加大行距；

第四，正文应尽量减少修饰，这样才能让受众专心阅读。

二、版式的视动规律

1. 视觉冲击中心

20世纪80年代，美国斯坦福大学的学者主持了一项研究，该研究主要围绕探索受众阅读视线在版面上的运动规律而展开。这项研究表明，版面上的各种元素是以不同的速度传达到受众眼中的，其中图片、图表、标题和色彩比正文的传达速度要快，且更容易被接受。这项研究成果对信息设计有着十分重要的意义。

以下是这项研究的重要结论：

① 受众往往通过"大图像"进入版面，这个"大图像"通常是一张图片；

② 大多数受众会被标题所吸引；

③ 图片说明通常是浏览版面时第三重要的导入元素。

由此可见，受众的阅读视线在版面上其实并没有一定的规律性，而上述三点结论是抓住受众注意力的最佳方式；版面中必须有一个主导元素，即视觉冲击中心，它的视觉力度应该是版面中其他视觉元素的三倍，信息设计应把它作为受众进入版面的焦点；标题和图片是增加重要信息吸引力的有效工具。

应注意的是，版面布局的视线移动应以视觉冲击中心为焦点展开，向版面四周辐射。视觉冲击中心可以是以下任何一种元素：

① 图片。产生瞬间吸引力的最普遍、最有效的方法就是图片。如图 3-59 所示，大幅图片能在不同性质的版面中成为吸引受众视线的有效视觉冲击中心。

② 标题字体。大号、粗体和恰当的字体设计，也能产生一个有效的视觉冲击中心。特别是当版面上没有图片时，字体能帮助版面产生如图像般的吸引力，其最实际的应用是在报纸的内页。在版面上有长文章而又没有图片和其他艺术式样的时候，字体最能发挥作用，在图 3-59 中我们也能发现标题字体对视觉的吸引力。

③ 组合。组合的概念是指为了某个特定的传播需求，把图片、文字或容易辨别的主题排列在一起。这个结构是封闭的，也可以是开放的，并且能够产生类似图像的作用。组合可以是水平式、垂直式，甚至是矩形或者不均衡形状。在很多时候，一个组合包括一幅图片和部分相应的文字说明，在图 3-60 中，儿童右上部的文字图形组合较之图片来说，视觉的瞩目度丝毫不弱。

以上 3 种元素所构成的视觉冲击中心，能够有效吸引受众的注意力。因此，如何在版面上制造相应的视觉兴奋点，从而使受众的视线按照编辑的意图在版面上作辐射式移动，就成了版面设计的关键。

从理论上讲，我们应把视觉冲击中心放在最能吸引受众注意力的位置，并且让他们从这里开始进一步阅读。在这里视觉冲击中心的选择点可根据内容的变化而变化，但是在所有情况下，视觉冲击中心不应与版面的其他部分割裂开来。如果在版面上存在第二个与视觉冲击中心相抗衡的区域，就会影响受众的思维判断。换句话来说，在一个版面上只应有一个强大的视觉冲击中心，而不应有与其力量相同的第二者来削弱它的整体效果。

图 3-59　版式设计之字体的视觉吸引力

图 3-60　版式设计之图与文的呼应

从理论上来说，视觉冲击中心可以放在信息版面的任何一个位置，而它的存在也决定了版面的整体面貌。在进行版面设计时，需要充分用其来引导受众阅读视线的运动。如图 3-61，版面中就使用了一个与"CUT"字面意义相同的形态结构来表达主题，同时也暗示了阅读的顺序。由于视觉冲击中心有足够的能量将受众的目光吸引到它自身，从而也就能把受众的阅读兴趣带到某个特定的区域。

但视觉冲击中心在版面上不应该是孤立的，除它之外还需要有其他的视觉点存在，这样两者就能产生一些方向和距离上的张力。比如说，一张图片放在版面右上端，其左下角放第二张图片，这时这两张图片引发的受众视线移动的方向就是从右上方至左下方。这两者之间的距离越近，其所引发的共鸣就越强烈；反之，距离越远，共鸣就越弱。

围绕视觉冲击中心的视觉辐射，是借助版面元素从大到小或从小到大的变化来实现的，通过视觉元素的大小变化产生视觉张力。在大多数情况下，在版面中的所有图片、正文信息块和标题在特定区域内都被划分为方形，这种形状的一致性使得由视觉冲击中心产生的视觉张力辐射不会受到过多额外

图 3-61　版式设计之形式与内容的呼应

因素的干扰，此时视线的移动就会更为流畅。

一般来说，视觉冲击中心能产生两种视觉张力的辐射模式——从小到大或从大到小。如图 3-62 所示，在从小到大的视觉张力辐射模式中，版面的底部可能是视觉冲击中心，而版面的上半部是一张小图或某个组合。在这种类型中，大小两个元素的位置可能为对角，可能是居中，也可能偏向一边。这种视觉张力的辐射模式包括：

① 对角线模式。需要把小的元素放在版面的左上角或右上角，而把作为视觉冲击中心的大的元素放在下半版的对角位置，其作用是把受众的目光吸引到版面的底部。

② 中心相对模式。它是通过版面中心视觉优势的有效设计来实现视觉张力的引导的方法，其主要的图像元素可能是标题，也可以是文字组合。

③ 边缘下垂模式。在这种视觉辐射的模式中，边缘位置靠右或者靠左，它所空出的中间位置可以拉伸标题，也可以放入文字的组合或者一张小图片。

采用从大到小的视觉张力辐射模式，是因为大的元素放在了上半版，这可能是把读者吸引到版面上来的最佳方式，如图 3-63 所示。事实上，我们还可以根据版面内容的实际需要对上述两大模式进行演变。比如，可以从上半版的水平式编排向下半版的垂直式编排进行视觉辐射，或者由上半版的垂直式编排到下半版的水平式编排进行视觉辐射。这一视觉辐射路径的形成是由于人类的平衡心理在视知觉上存在着"均一性的抵偿"，于是在两者之间能形成一种视觉的流动。

关于视觉冲击中心还有这样一种现象，即重复的次数越频繁，视觉冲击的强度就越弱。如图 3-64，在一个水平的扫视面上，出现了多个视觉强度类似的中心，在这种情况下，整个版面的视觉强度都打了折扣。从这个图例我们可以

图 3-62 视觉冲击中心的辐射模式（从小到大）

图 3-63 视觉冲击中心的辐射模式（从大到小）

图 3-64 版式设计缺视觉重点

看到,版面上的总视觉冲击力是有限的,多了就会削减各个视觉冲击中心的力度。同时,视觉冲击中心引导受众视觉注意力的方向是十分自由的,可以自上而下,也可以自下而上;可以从左向右,也可以从右向左。视觉冲击中心本身的具体形式,可为水平式、垂直式和混合式等各种,但成功确立视觉冲击中心并不一定能保证受众视线流动的顺畅,还需要创造出一种视觉的逻辑顺序。简单地说,无非是时而纵向、时而横向的错落有致的变化,并辅之以突出的重点,这样才能铸就一个具有强烈动感和吸引力的版面。图 3-65 借助了信息图表的方式,构建了一个具有逻辑性的视觉冲击路径,视觉的重点十分突出。

2. 眼动规律

受众对信息版面文字的观看是获取信息的关键。但这种看绝非是随便看看,而是一种凝视,在看的过程中眼睛对文字符号进行感知,然后再由传导神经把信息传达到大脑,并在大脑皮层的神经网络中进行复杂的分析。在阅读时,眼睛不但会盯着文字,而且还会以一定的速度往前移动,只有在移动和中止的不断变换过程中,才能把文字符号转换成声音、图像、人物、事件和道理。为了更好、更有效地实现这种转换,受众既可以重复读,也可以暂停休息,还可以根据需要对看的速度和频率随时做灵活的或快或慢的调整。

根据观察和眼动仪的测试,阅读时人的眼球并不是连续不断地移动,而是做不均匀的忽动忽停的跳动。这种快速的眼球运动叫作眼跳,在迅速的跳动中,也存在

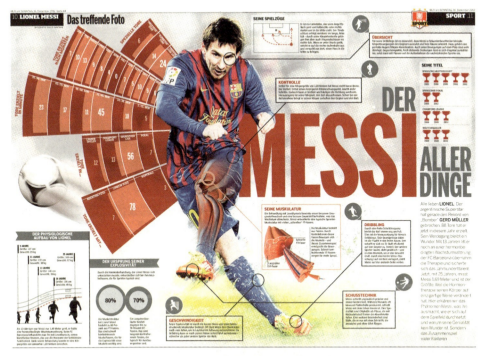

图 3-65 版式设计之视觉重点

着时间稍长的停顿。受众依靠眼球跳动来进行阅读，这是阅读中视觉的基本特征。根据眼球测动仪的测定，阅读中眼跳持续时间约为 0.02 秒至 0.05 秒，其中在一行之内的眼跳时间为 0.02 秒左右，这样整个阅读过程中 95% 左右的时间里眼球是不动的。也就是说，只有在跳动之间的注视间歇，才能接收到信息。这一瞬间，犹如照相机开启快门的曝光，注视点放在什么地方，注视时间控制在多长的时间内，注视焦点和范围与意识焦点和范围是否同步，这是我们进行信息设计的基础。

　　值得注意的是，眼球只有在停下时才看到字，跳动时看不到字。在阅读时，每次眼停最多可见 6 个至 7 个字，最少的不到 1 个字，因为有时 1 个字要经过二三次注视才能被感知；而每篇文字的第一行，眼停次数和注视时间均较后面的文字略多，这是由于刚开始阅读时"心中无数"造成的，而之后对文本的难易程度与语体风格已比较适应，阅读速度就会自然加快。眼球跳动次数越多就越感觉疲劳。同时，眼睛的构造及其生理功能和活动规律表明，眼球上下转动不如左右转动灵活，而且纵向视野小于横向视野，做纵向阅读眼睛容易疲劳，横排的文字也比竖排的文字容易阅读。

这些眼动规律，对于信息设计来说，都有十分重要的参照意义。

三、易读性与可读性

版面布局的人性化关系到两个重要的参数——易读性和可读性。易读性是字体排式的基本功能性之所在，图 3-66 就是具有良好易读性的作品，编排结构清晰规整，受众很容易进入内容阅读的状态。可读性是指吸引受众兴趣的品质，可读性强时便可以在短时间内抓住受众的注意力，如图 3-67，版面的结构与图片的符号所指进行了巧妙的呼应，能够在较短时间中抓住受众的注意力。但值得注意的是，过分追求引人瞩目的版面结构，也会导致易读性的减弱，因此我们需要在艺术与功能之间做一个权衡，平衡易读和可读的关系。这可从以下 4 个方面入手：

1. 文字的内在清晰度

就西文字母来说，全大写比全小写更难看清楚。因为小写字母周围的空白空间形成的形状比砖块一般的全大写字母要清晰得多，所以全大写字母在编排时不应超过两行。英文旧体数字符号看起来像大写字母，最好不要在正文中使用。

无衬线字体在标题中可读性强，但在正文中易读性弱。另外，客观上衬线字体有助于视线水平移动，而无衬线字体则不然，因此有必要给无衬线字体的排字加宽行距。除此之外，斜体字可读性强，看起来也显得艺术些，但在易读性上较弱，大多数的斜体字比对应的正字体显得更浅一些，读起来较为吃力，因此大面积使用要谨慎。

图 3-66　版式设计之易读性

2. 编排要素间距的和谐

文前已述，字距一定要小于行距，否则会误导受众的阅读方向。字距的大小与字形有非常紧密的关系，一般宽字形要比窄字形的间距大，大写要比小写的间距大。在西文编排中，由于词间距的功能在于区分单个词汇，因此词间距在视觉上难以觉察为好。一般短的齐行文字段落的词距最不均匀，因为可利用的词间距也相对较少，故左齐或右齐的词间距是最为均匀和谐的。行距从某种意义上说是为了保证受众视觉换行的空间，所以两个窄点的版面通常比一个宽版面易读性要好，这就是报纸等信息密度较高的媒体版面总会分栏的原因。

图 3-67 版式设计之可读性

3. 字体的大小

一般低于 9 磅的字就会出现阅读上的障碍。但有些字体的 8 磅看上去和普通 9 磅的字体大小一样，所以字体大小应该视实际情况而定。如果字体加大的话，最好也加大行距，以确保易读性与可读性的平衡。

4. 样式的功能性

我们在进行样式的设定时必须同时兼顾易读性和可读性，这样才能既保证信息的瞩目度，又使得视线流动顺畅。样式最基本的价值追求就是在易读性的基础上实现可读性，这样才能实现样式的功能意义。如果仅为了美观，就舍本求末了。

四、文档结构与排版惯例

版面向受众提供了文档结构的线索，例如字体和磅数的变化揭示了文本不同部分之间的等级关系。版面同时也承担了重要的图形功能，在很大程度上决定了一个页面的视觉吸引力，并形成许多标识，借助它们我们的视线可以在页面中穿梭，让阅读变得顺畅。

文本应该如何表现得别具一格，是由设计师的创意构想所决定的，但是一些排版的惯例也十分重要。在一定程度上，设计师的创意构想需要尊重这些排版惯例，除非有一定的必要，我们才需要思考创造新传统的可能。

结构性元素

一般来说，文本都是线性的，它从起点开始遵从线性规律直到结尾。在这个循环中，特别是在非小说类文学作品中，文本通常包含若干个从属部分，每一个部分都具有自己的起始与结尾。由于一个文档中前后文字的大小和字体通常一致，所以指示文本各部分等级状态的任务就落到了标题和副标题的身上。通过标题就可以知道下面的文本是从属于前面的段落，或是与前面的段落同等重要，还是一个新的部分的开始。

当一个文本中的各个部分都同等重要时（例如一个短小的故事），其分隔可以通过一些中性化的形式来实现，如下坠大写字母或行间距。这些形式既可以起到分隔各部分的作用，又不会将它们割裂开来影响理解。

在一些杂志类型的文章中，编辑会用提示信息的副标题作为切入点，比如说使用能引起受众好奇心的副标题，尽管这些副标题并不一定有助于理解文章的组织结构。它们还起着一个重要的版面作用，即有助于垂直对齐和信息分隔，从而辅助阅读。此外，副标题还能够打破无插图页面的平淡，起到丰富版面的作用。

在出版领域中，词语"Title"主要被限指一本书的书名，章标题被称"Chapter Headings"。在一章中，会有几个节标题（Section Headings）作为主要部分。在节标题下面还会有各种副标题（Subheadings），这些副标题也被称作"Subhead"或"Side Heads"。虽然这些标题的名称听起来是从属性的，但是它们可以独立产生作用。

（1）标题

一直以来有这样的惯例，即标题的字体应该比正文字体大，但又不能让正文字体显得过小。尽管这种设计样式似乎有些过时，但现在依然在使用。

对西文版面来说，标题常常全部使用大写字母或用大写和小体大写字母混排。

在一些信息量密集的载体中，使用后者的机率会更大一些。

一般来说，全部大写的标题中，现代数字比旧体数字（又叫作小写数字）更受欢迎，这是因为它们更易于与周围的字符融合。在各种主要标题中，分词符很少使用，并应防止分词符出现于行末。

（2）副标题

从排版的角度来讲，副标题有两个作用：一是从图形上分隔文本的章节；二是明确它们所引导的文本的相对重要性。对于一般的较短文本来说，通常三个层次的副标题就足够了。超过这一数量，要记住文本结构就会有些困难。不同文档之间章节层次等级的区别程度是不同的，相对的区别可以通过特殊的副标题样式体现。

在那些由第一层次的副标题将文本分隔成明显的多部分的文档中，副标题会具有章标题一样的外观。例如它们要被居中排列，使用大写及小体大写字母，也可能会使用相对大的字体磅数。在含有较多第一层次副标题的文档中，它们区分文本的作用会显得不那么明显，所以这些副标题本身要与正文在字体磅数上更加接近一些。

从排版的角度看，副标题之间的差别不需要太大，只要能互相区别即可。关于第一层次的标题比第二层次和第三层次的标题要大多少是没有既定公式可套用的，要做到的就是在视觉上有区别。副标题通常会使用一些对比强烈的字体，比如说无衬线体。当副标题使用正文字体时，一般应使用该字族中的粗体字，但常规分量的副标题效果会更多取决于磅数的大小，其理论上应该比粗体字大。如果出于某些原因，字体的磅数无法改变，那么就需要从其他方面来处理副标题了。

（3）导航工具

导航工具可以告诉我们阅读的文字在文档中所处的位置，如何到达其他位置，或者下一步应该移向哪里。导航工具包括：

①页码。关于页码，最重要的是将它们置于页面上容易被找到的位置。一般情况下，页码会标在书的外侧边缘处，居中的页码并不十分方便，因为其效率明显低于外侧边缘的页码。但是，这一规律也不是绝对的。例如对于一本小说来说，我们可以将页码置于任何想要的位置，因为页码对于读小说的人来说并不太重要。

最常见的页码位置是页面底部外角处，我们称之为下沉页码。这是因为现代的印刷物多为左装订或顶部装订，那么页码就自然会落到页面底部或外角的位置。在一般情况下，页码应与文本区边缘对齐，或根据需要向内稍作缩进。页码有时候

会配有相应的辅助图形，但这并不是典型的样式，除非页边距十分宽，将页码悬空会使其看起来在页面上摇摇欲坠，用一些辅助图形可以强化其稳定感。

页码的磅数通常与正文一致或大一个磅数。在字体变化较少的出版物中，页码一般使用与正文同样的字体。当文本中副标题较多且使用了对比较强的字体时，比如说无衬线体，此时页码通常就会使用这种字体或其相应的补充字体。

② 页眉标题。页眉经常出现在书籍、杂志或期刊中，它们的作用是告诉读者哪个内容位于书本的哪个部分，并帮助快速翻页查找到相关的部分。换句话说，页眉有时是一种有用的导航工具，但有时它只不过是根据习惯设置的装饰元素。

页眉一般总是成对出现。在横贯页面的左页上设置一个高一级的页眉标题，然后在右页上设置一个低一级的、比较具体的章节性的标题。这种方式能够起到很好的提示作用。有时候也会把章节性的标题放在左页，把更概括性的标题放在右页。这种方式的好处是便于索引，尤其是快速翻阅时。

页眉通常与页码相联系。页码可以在页眉之后（在右页上）或者在页眉之前（在左侧页面），并用一些留白或辅助图形来将两者分开。在这些情况中，页码与页眉的排版风格必须保持一致。一个全部用大写字母或大写字母与小体大写字母结合的页眉标题，如果与用旧体数字表示的页码放在一起，就会不大协调，在这种情况下使用现代体数字可能会更好。其实两者使用相同的字体和磅数的话，搭配起来会更容易。

需要注意的是，页眉应该与页面的文本区保持至少一个完整行间距（正文行距）的距离。精确的空距还要根据页面比例和页面上的其他空白来确定。

③ 继续提示行。继续提示行是在一个文本栏末尾的小信息，它会在不明确的情况下告诉我们剩余的文字在哪里。它们最常出现之处是报纸和杂志文本的版面跳转处，在一些新媒体文本中也经常以超链接的方式出现。继续提示行所指向的地址被称作继续页。继续提示行包括继续页的页码或一些其他的明确的指示语等。

不含页码指向的继续提示行被用于继续页比较明显的情况下，或是加外框的信息块，比如说补充报道文本就是这种情况。杂志和报纸页面也会使用符号化的继续提示行来直观地提示文本的继续位置，而不直接说明在哪里。

继续提示行通常会使用比正文至少小一个磅数的字体来设置，并且使用同一字族中有对比的字体：斜体、粗体或粗斜体。它也常常使用无衬线体（一般是狭体字），因为无衬线体具有较粗的外表，比衬线字体的磅数稍小一点时仍然有很好的

易读性。为了可以与正文形成明显的区别，继续提示行通常会齐右排版。

如果继续提示行所指向的页面仅包含相应的文本内容，那么继续提示行的内容信息就不需要具体化；如果所指向的页面还有许多其他内容，那么就有必要做更为具体的提示，这种情况在报纸版面中较常见。除此之外，继续提示行所指向的页面应该以"从何处继续"的说明开头，附有来源页面的页码或关于来源页面的其他描述，其排版风格应该与继续提示行一致，从而使读者从视觉风格上就能感觉到两者之间的关联。

④ 结束符。结束符是杂志经常用来指示文章结束的符号。结束符可以使用任何符号，从一个简单的"（完）"字到一些惯用的标识符都可以。多数的结束符会在文本最后一行齐右排版，也可进行缩进处理。

⑤ 图例题名和插图说明。我们经常会在一张图片或图表周围看到一些说明性的文本，它们被称为图例题名，类似于图例的标题在图片和插图旁篇幅较长的描述，一般被称作插图说明，揭示一些关键信息。

在通常情况下，图例题名居中排列，而插图说明齐左排列或具有齐行边缘。图例题名也常常使用大写字母和小体大写字母，插图说明则在排式上很像正文。

图例题名和插图说明通常使用的字体要比正文文本小1磅至2磅，但比页眉文本略大。图例题名一般用和正文相同的字体，而插图说明则常常使用一种更有对比性的字体，如相同字族中的斜体字。当副标题使用无衬线字体时，图例题名和插图说明的字体也会与其保持统一。插图说明常用狭体字以减少行数，这样可以使插图说明的体积不会超过所描述的图片对象。

图例题名和插图说明的行距要根据其与页面基线网格对齐的方式来决定。要使这种对齐更容易，插图说明的行距可与主体文本的行距相等，尽管这会使较短小的插图说明显得十分松散。无论如何，在图片或图表、图例题名、插图说明周围应加入额外的留白以区分正文，这样可以使整个版面的逻辑关系更加清晰。

⑥ 注释：脚注和尾注。习惯上，在文本中进行补充说明的脚注会被置于当页上，因为脚注本质上是一种密切附属于正文文本的附加说明，但是也可将所有类似的注释组合在一起，置于一章或一书的末尾，作为尾注。从排版的角度看，这两种形式是十分相似的，但尾注会更好处理一些。

纯粹用于确定引用文本出处的脚注最好放在章节或书的结尾处，这样它们就不会对页面的版式产生太大的影响，也不会影响阅读。这一思考通常都是由编辑决

定的，而非设计师。若注释内容与正文文本内容有十分紧密的联系，且注释中有较多的文字，自然是靠正文的索引处越近越好，即多使用脚注，这样有助于提高受众索引的效率。

注释所使用的字体通常要比正文字体小 2 磅左右，经常使用的是 8 磅的字体，但是分量较重的字体会使用 7 磅。

在脚注较多的文本中，较细和瘦长的字体是不合适的，中等分量的字体作为脚注字体会更加适合。脚注的行距必须与行宽适配。一般来说，脚注会排得较松，这是很多因素相互权衡的结果。由于脚注原本就字号小，若行距再密，读起来就会很困难。当然，脚注文本行中是否需要额外增加留白是可以自由选择的，但在允许的前提下，适当增大脚注行距对于提高脚注的易读性来说，还是十分有用的。

尾注页常常得益于与正文之间相对较大的留白隔断，所以采用尾注的方式能够较好地降低设计的难度，也会使整个版面相对整体一些。在文本底部的脚注空间是非常珍贵的，但尾注的空间则比较充裕，但这并不意味着尾注部分就可以任意编排，寻找并遵循已有的关联很重要。

脚注一般会设置与正文文本一致的首字缩进。缩进可以防止长篇幅的脚注看起来太乏味，并且可以使受众更方便地跳读到正确的注释。用数字或符号来指定的脚注也可以使用悬挂缩进，让数字或符号靠左悬挂，而所有的脚注行用相等的量缩进，这样就会更加容易识别和阅读。但需要注意的是，当一个页面上的脚注数字从一位数变成两位数时，必须注意保持文本对齐统一，这一点对于尾注来说也是一样的。

许多脚注非常短，从而会在页面底部生成一种右边缘不齐行的脚注文本块，换行的脚注有时也有不对齐的右边缘。为解决这种情况，一般会在每一条脚注的左边设定参考符号，以这样的方式来获得视觉的平衡。参考符号是在脚注或尾注开端处设立的对齐的字符，一般来说它们都是密排的，与注释字符之间没有间距。不过在一些情况下，也需要做一些手动的调整来避免参考符号与文本靠得太近。

在脚注或尾注很多的情况下，使用数字作为参考符号十分必要。一些临时的与非正式的脚注或尾注可以用非数字字符，比如用星号来标示。我们尽量避免在同一页面上出现不止一种的非数字的参考符号。

第四章 | Chapter 4

作为图像的信息：信息图表

第一节　信息图表的视觉思维

一、象形图

1. 应用范畴

象形图活跃于各个领域。只要稍加留意，就会发现它们无时无刻不存在于我们身边。图4-1所示是动物园中关于动物介绍的象形图，虽然已经高度抽象，但我们仍然可以依据它们来把握动物的形态特征和分布区域。图4-2所示是德国科隆—波恩机场的空间导向系统中的象形图，在设计中使用粗线条与鲜艳的糖果色相搭配，童趣盎然。采用如此的表述方式，主要源于三个方面的原因：其一，此机场所连接的航线中大多数为欧洲的古城与地中海沿岸的度假胜地，富于童话意味；其二，城市的文化定位与印象共识；其三，人们对旅途乐趣的潜在心理需求。

从以上两个例子可以看出，象形图具有重要的功能意义和意象内涵。在下列领域，象形图被广泛使用着：

（1）视频

象形图经常被用于视频的图像部分，尤其是在网络视频中，使用频次非常高。大多数移动终端，由于显示尺寸、宽带网络和阅读方式的原因，无法承载复杂的内容，同时也必须考虑在嘈杂环境中的播放效果，在这种情况下，象形图便可大显身手。作为文字的替代，善于在有限的外部条件中传递信息的象形图，对于在线视频来说再合适不过。

（2）演讲

演讲也是象形图活跃的领域。演讲者都想制作出具有吸引力、简洁明了的陈述资料，虽然统计图形可以准确传达数值和事物间的关系，但也容易让人觉得枯燥和难懂。相比起来，象形图能够直截了当地表现事物特征。如果将作为要点的关键

图 4-1 关于动物介绍的象形图

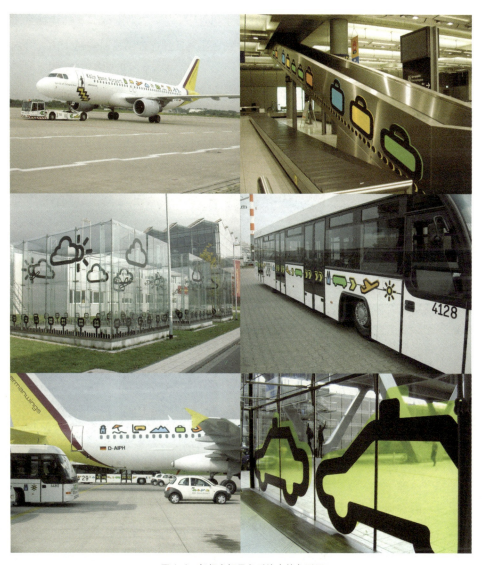

图 4-2 机场空间导向系统中的象形图

词象形化,无疑可以最大限度地吸引听众的注意力。与全是文字和统计图的陈述资料相比,灵活运用象形图的资料所产生的演讲效果会更好。

(3)互联网

象形图经常使用于网站的导航部分。如图 4-3 所示的是谷歌的互联网产品所使用的象形图。这些象形图明确地揭示了互联网产品的功能和服务特性。在互联网中所使用的象形图通常以导航或菜单的形式出现,并辅以简洁的文字。人们不会羁

图 4-3　谷歌的互联网产品中的象形图

绊于专业的知识，甚至是语言的隔阂，通过这些象形图就能形成对信息架构的大致认知，有时候甚至凭直觉就能到达网站中想要去的页面。好的象形图导航可以引导网站的访问者不走弯路，便捷地找到自己想要的内容。除此之外，象形图也可以使用于标题部分，以吸引访问者，或是指引访问者留言、下载、分享等。

2. 制作流程

象形图的制作大体上分为 5 个步骤：

（1）确认使用目的

不论进行什么样的设计，都应该先确认使用目的再开始制作。可以通过回答下列 4 个问题确认使用目的：

①原因（为什么？）。除象形图外还有许多信息形式，为什么不选择照片或插画，而使用象形图呢？对于这个问题，可有以下答案。

想在多处使用：多次使用同一张照片和插图的话，会让人感觉厌烦。象形图是高度概括化的图像，多次使用也不容易使人生厌。

想在小空间内使用：若是缩小照片和插图的话，就会难以分辨内容。而象形图即使缩小，也有较高的识别度。

想要有变化：照片和插图若是想要有变化的话，需要下很大功夫。象形图相对来说更为灵活。

避免强加的刻板印象：比方说以花为主题，如果使用照片或是插图，就会施加给受众特定的某种花的强烈印象。象形图则可以进行抽象表现，不会使思维局限于刻板印象，以传达更为灵活的信息。

没有理想的素材：想要找齐理想的照片和插图素材需要花费不少时间，而象形图设计简单，并且使用起来也十分方便。

②位置（在哪里？）。使用场合的不同，会对象形图的尺寸和画面表现的细致度需求产生影响，使用场合可以分以下情况进行考虑。

户外：象形图使用于户外最具代表性的实例是交通标志。如图4-4，这些象形图基本都可以脱离文字独立表意。关于交通标志的设计，由于有专门的规范，

图4-4　户外使用的象形图之交通标志

因此没有太多的设计空间。此外，国际共识也会影响交通标志的形态，太过晦涩和有文化局限性的创意并不适用。象形图使用于户外，最重要的是让人们从远处也能对其进行准确分辨。

室内：使用象形图的室内场所，最常见的是车站内部和商业设施，在这些地方常使用象形图来指示紧急出口、厕所和电梯公共设施的位置。在这些领域，既有采用固定规格象形图的情况，也有使用原创设计象形图的场合。图4-5是学校教学场所使用的空间导向系统，其中的象形图虽然没有做太多的创新设计，但在陈列

图 4-5 学校教学场所使用的象形图

的位置上颇具想法,因为天花板的陈列位置的确非常适合这种人流量大且拥挤的空间。在任何时段,过路人都能清楚地看到它们。

纸质阅读:象形图使用于纸质阅读的载体包含地图、宣传册、杂志和书籍,以及面向纸质媒体设计的信息图表等等。与使用于室内以及户外的象形图不同,用于纸质阅读的象形图具有特定的受众群,因此使用原创设计的机会较多。图 4-6 所示是 1948 年出版的《伦敦地下铁》,采用了象形图的方式,非常全面地介绍了当时伦敦地下交通的状况。

屏幕阅读:通过屏幕进行阅览的象形图,大多出现在网站和智能手机的导航信息,以及在线公开的信息中。与纸质媒介相比,其制作尺寸进一步缩小,因此可以按使用范围内最小的尺寸进行设计,而不是按大尺寸设计后再进行缩小,因为一些显示设备在显示分辨率较小的象形图时,有可能会发生线条和间隙重叠的情况。图 4-7 是 Windows Phone 的 UI 设计,其中就使用了大量的象形图,这些象形图经过专门的处理后,在小屏幕上呈现的清晰度也十分不错。

③ 人(对谁?)。即使是传递同一内容,也会出现设计想法截然不同的情况。要弄清楚这些设计想法哪种最适宜,就要明确这是为谁做的设计。根据有无特定的用户或受众,可以分为一般性设计和特殊性设计两种:

一般性设计要尽可能地面向更多的用户和受众。从某种意义上说,使用于交通标志和车站的象形图,无法精确锁定用户或受众。为了尽可能不让多数人产生误解,

第四章 作为图像的信息：信息图表 | 149

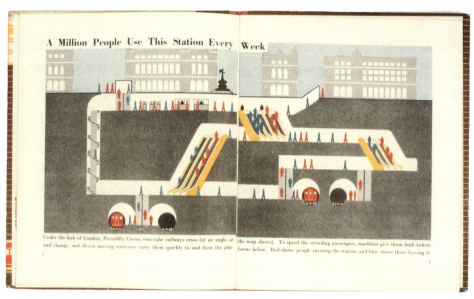

图 4-6　1948 年出版的《伦敦地下铁》中的象形图

图 4-7　Windows Phone 的 UI 设计

就要追求一般性的设计。所谓一般性的设计，即遵循已形成习惯的一般性规定，例如红色表示禁止、黄色表示警告等，这些约定俗成的规定可以让设计少走弯路。

特殊性设计要锁定有着特定的年龄、性别和爱好的用户和受众。智能手机中的导航信息，以及具有特定理念的商业设施和美术馆指南上的象形图，它们的主要用户或受众基本上是明确的。这样的象形图通常依据对人行为理解的不同，而呈现出鲜明的形式感。值得一提的是，这些象形图大都会针对用户或受众的需求来规划其视觉性。

④ 内容（传达什么？）。想要传达什么信息，信息的内容与用户或受众的关联如何，象形图的设计对这些问题的考虑通常包含以下几个方面的内容：

规定：表示限制、禁止、警告的象形图。在表示禁止时，一般会采用附上斜线的设计。在这种情况下，需要传达的信息往往是与生命安全息息相关的，并形成了习惯性的认知，因此在使用新的象形图时，必须格外注意。

功能：像音乐播放器的播放、音量和快进等按钮，总是与功能相对应，一般用户都能轻易明白，如图4-8。这些表示功能的象形图，大多都能明确而简洁地表示其所指向的功能。具有功能指向的象形图很常见，而且与我们日常生活息息相关。

状态：表示电池的剩余电量、手机的信号状况、音量的象形图，为了更好地表现出其状态的变化情况，大多会采用状态提示类型的设计。这类象形图被广泛使用在电子产品的操作提示中。需要指出的是，表示状态的信息图

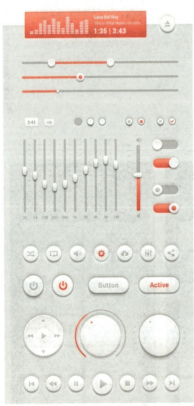

图4-8　音乐播放器 UI 设计

的重要作用是帮助我们依据状态来做判断，我们可以通过象形图了解这个产品所具有的功能，也能看到当下各项功能的状态。

地点：如指示紧急出口所在、洗手间位置、停车场方向和地铁入口的象形图。

图 4-9 机场信息标识中的象形图

图 4-10 垃圾分类的象形图

此类象形图被使用于建筑物内部和地图上,而且经常是依据已定的逻辑组合使用,并且符合人们一般性的思维习惯。图 4-9 是机场信息标识中的象形图,通常此类象形图具有很强的跨文化表意的特性,能够脱离文字来独立传达较为准确的含义。

区别:表示区别的象形图往往会针对事物的特质或可比较项来阐述信息内容。例如垃圾分类的象形图,一般都会抓住不同类别垃圾的特性来展开设计。在信息图表中,为了使某些区别一目了然,会尽量使用更为直观的象形图,图 4-10 就是这类象形图的设计。

(2) 理解对象

明确了象形图的使用目的之后,接下来就是要加深对象形图的理解。从某种意义上说,理解对象就是要提取关键词。比方说以社交网络为主题设计象形图,那我们可以尽可能地列举出有关社交网络的关键词,并借助对关键词的提取,来加深对将要象形图化的对象的理解。这是一个分析、筛选的过程,同时也是概念创意产生的过程,其中没有特定的路径可循,关键在于我们如何深刻地或是视角独特地看待问题。

(3) 草图

在深化对对象的理解之后,接下来要做的就是进行画面构思,最好的方法就是画草图。以提取出的关键词为基础,将脑海中浮现出的对对象的各种理解画成草

图。有时候我们会出现创意的瓶颈和思路的中断，此时可接着从关键词开始联想新的创意点。

画草图的诀窍就是使用类似纸张、铅笔、水笔的模拟类工具，而不直接使用电脑软件，因为从制作的初期阶段就开始使用电子类工具的话，会限制拓展思路，让人局限于把一个想法做完善，而不是去深挖其他更恰当的可能性。其实草图的最大目的就在于使我们进行尽可能多样的创意表达。但是，将所有关键词都图像化也没有必要，选择容易操作的3个至5个关键词较为理想。

（4）誊清

让思维充分发散，画好草图，并体现为图像后，接下来就是使用数字化工具或软件进行誊清。

在进行誊清工作之前，建议将草图拿给相关人士过目，以听取他们的意见。在此基础上，判断不同想法草图的实际价值，然后从草图中选取需要誊清的内容，使用数字化工具或软件将其详细描绘出来。可以说，草图是提出创意方案，而誊清则是扎扎实实的作业。所以，对作品质量起决定性作用的正是从关键词转化而来的草图。草图这一环节决定着誊清的价值，所以一定要充分考虑。

（5）调整

誊清工作完成后，进行最后的调整，象形图便大功告成。值得注意的是，象形图往往不是单一使用的，常常会与多个象形图相组合。多个象形图组合使用时，需要对大小、顺序和设计感做统一的调整。调整其实是一个没有绝对边界的过程，精益求精的工作态度十分重要。可以说，即使是完成了全部的设计，也有进一步调整的需要。

图4-11是惠普机电设备的象形图设计，其中包含了草图和誊清的过程。

二、图解

1. 图解和信息图表

图解和信息图表一样，都被用于更有效地传递信息或共享信息。由于共同点较多，因此图解也被称作信息图表的原型。

（1）图解与信息图表的不同

图解和信息图表都运用图形的力量传递信息，这是它们的共同点。那么它们之间又有什么不同呢？在与信息图表进行比较之前，我们需要先了解一下图解所包

图 4-11　惠普机电设备的象形图设计，草图与草图的誊清

含的内容。一般来说，图形、表格、统计图统称为图解。再继续细分的话，图形包含地图、象形图等分支，表格则包括垂直、水平、矩阵等分支，统计图则有扇形图、饼状图等分支。从形式看，这三者都不是单纯用文字来传递信息的，而是通过视觉图形来完成信息传达的任务。

　　图解与信息图表的不同主要体现在：图解是信息图表的原型。对图解进行加工和丰富，可以得到信息图表。但是，根据加工程度的不同，也有可能会出现图解比信息图表更便于理解的情况。值得注意的是，图解和信息图表的最大区别在于向用户或受众传递信息的方式不同。信息图表注重一下就抓住人们的眼球，与图解相比，它会更加诉诸情感的力量，十分重视信息形成的视觉感与瞩目度；图解则更注重用理性、

图 4-12 建筑规划布局的图解

以简单的方式把信息本身传递给既定的目标用户或受众。图4-12是建筑规划布局的图解，像这样的图，需要具备一定专业知识的人士才能明白其中的意思，也就是说图解对读图的人有较为具体的要求，特别是需要具备某一领域的专门知识。

正如我们所知，在演讲资料中使用图解已是平常之事，例如在SWOT分析和价值链分析这样的战略结构分析演讲中，会经常运用图解化的手段来展示商业信息。由此可见，大部分图解的使用者都在从事与设计无关的工作。或者说，专业图解的设计能力不是必需的，但是深化图解却和设计能力有着紧密联系。其实设计不仅仅是依靠直觉而进行的工作，大量的理性思考也是必需的。因此，理性地对信息进行整理，可以让图解更有实用性。图4-13是全球假日消费比较的图解，我们在其中不难发现数据分析在这项工作中的比重，甚至在设计形态中，我们也能感受到其理性严谨的氛围。

（2）信息的整理与整顿

从前面的阐述我们可以得知，图解和信息图表的表现方式有所不同，但信息的整理与整顿无论对于图解还是信息图表来说都是必要的。信息的整理和整顿并不是同一概念。

所谓整理，是扔掉不需要的东西，可以这样理解，只要没有"垃圾"，就不需要进行整理。整理所需的是判断力。而所谓整顿，就是为了方便查询，在整理后的"所剩之物"上加以索引，将其整顿成能够轻松查找、提取和使用的形式。

在了解信息的整理和整顿方法前，我们先来接触一下信息的构成要素。信息是由数据复合而成的。这些数据包括数字数据、文章和语言片段等。例如，若我们需要了解有关迪士尼乐园的信息，会发现掌握的信息通常是这样两类：一是数字数据，如距离、景点编号等；二是文字数据，如景点描述、景区名称。它们共同组合成了迪士尼乐园的基本信息。我们也可以将不同的信息再次组合，得到更为详尽的信息。例如将迪士尼乐园、迪士尼海洋乐园、迪士尼酒店的相关信息加以组合，就可以得到有关迪士尼度假区的较完整信息，形成一些像图4-14这样的地图图解。所以，信息的整理与整顿也可以看作是把这样累加的信息和数据进行分解后，为了方便使用，对其进行重新组合的过程。

① 信息整理的方法。信息的整理过程大致可以分为3个步骤：信息收集——设定切入点——瘦身。

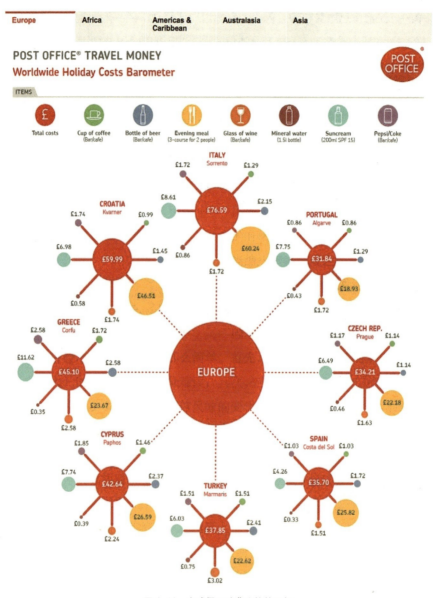

图4-13 全球假日消费比较的图解

就信息收集来说,在原始信息不足的情况下,对信息加以整理并不会产生有益的结果,所以保持充足的信息量很重要。以此为基础,才能考虑取舍的问题。达到一定信息量后,就需要设定信息切入点。切入点的设定往往跟信息使用的目的和需求有紧密关系,有时我们也会依据信息传递的需求来设定切入点。也就是说,切

图 4-14 迪士尼世界地图图解

入点的设定由我们对信息的判断标准来决定。切入点设定后，就可以进行瘦身处理，即依据各种需求和整体的权衡，以及信息评判的价值标准，舍去不需要的信息，从而完成信息的整理过程。

②信息整顿的方法。信息的整顿过程也可大致分为3个步骤：加标签——排序——结构化。

加标签是为整理后的信息加上关键词的过程。排序是对加上标签的信息进行逻辑化处理，这样一来，就可以形成以标签为名的方阵。最后一个步骤是结构化，结构化是方阵形成后，按照更高级别的分类逻辑将其体系化。图 4-15 是关于全球碳排放量的一张图解，通过以国别为标签来进行信息分类，然后以碳排放量进行排序。在结构化的阶段，也进行了贴合主题的象形设计，而这个足迹象形的过程也不是空穴来风，而是根据实际对信息的创造性表述。

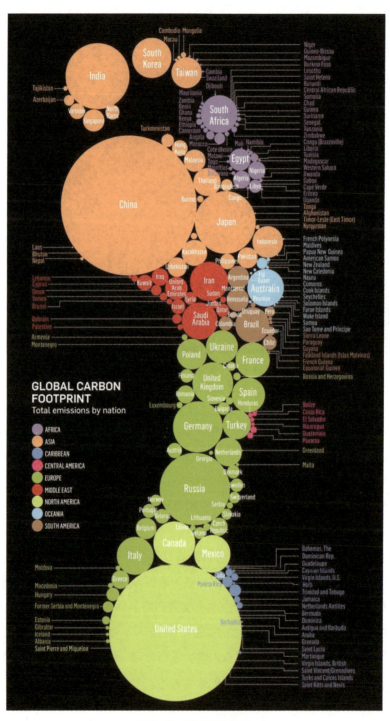

图 4—15　全球碳排放足迹

2. 制作流程

图解的制作流程可以分为 6 大步骤：

(1) 使用目的的确认

和象形图的制作一样，首先应当对使用目的进行确认。

① 预计效果。

其一，想要理解。制作图解的首要效果就是促进理解。因为经过图解化过程后，其中包含的信息被整理和整顿，能够促进对事物的理解。

其二，想要共享。单用语言无法传达的信息，借用图形的力量就可以让诸多用户或受众对事物的理解更加顺利。

其三，想要开拓思维。经过图解化后，可在制作完成的图表和统计图中加入其他的信息与数据，或对原始信息加以删减，抑或调整其中部分内容，以此来开拓思路。

其四，想要进行二次利用。通过图解，回顾过去制作的图表和统计图时也能马上回想起其中的内容，这样就提高了二次利用的可能性。

除此之外，相关人也是对使用目的造成影响的重要方面。如果图解是自己使用，就不需要太过美观；如果相关人是公司内部人员或交易对象，或是在会议中使用图解，那么这些图解起到的作用就是共享信息，或是激发灵感；如果相关人是专业人员，并且这些图解用于设计说明，那么它就需要创造性地表现内容；如果相关人不是特定人群，图解中使用的语言就应当尽可能地避开专业术语，并用轻松愉快的方式来阐述问题。

② 使用场合。

会议：会议前期准备的资料中常会用图解方式表述信息结构，会议进行时也会用图解来进行信息的描述和激发延展思维。

工程说明书：工程说明书上记载的图解通常会有专门的绘制规则。它主要用于专业人士、订货商以及供货商之间交易信息的共享和确认。

调查报告：在调查报告中使用图解很常见，此时的图解最重要的是传达调查结果的真实性。

产品促销：这里的图解通常用于传播产品和服务。使用数据统计不仅能保证可信度，也可以引人注目。

出版：有以图解为主的书籍和以文本为主的书籍之分。不论何种类型的书籍

都可使用图解和文字的组合。只要图解内容和文字不产生矛盾，就可以进行优质的信息传递。

使用说明书：在产品的使用说明书中使用图解，便于表现使用顺序，所以这样的图解通常会采用标有序号的步骤图来指示具体的操作。

网站：在网站的内容中使用图解与那些仅有文本的网站相比，更有利于激发人们的兴趣。

信息图表：图解作为构成信息图表的要素无疑是可以大显身手的，可以提高信息图表的视觉冲击力。

③ 对象。

主题的选定：不仅是文字和数据，人的话语也可以成为图解的对象。比如将会议内容或是电视节目内容图解化等。图4-16是大卫·麦克坎德莱斯（David Mccandless）在TED演讲上使用的一张图解，清晰地表述了不同政治派别对于一些问题的主张，仔细阅读后，我们可以发现很多有趣的话题。

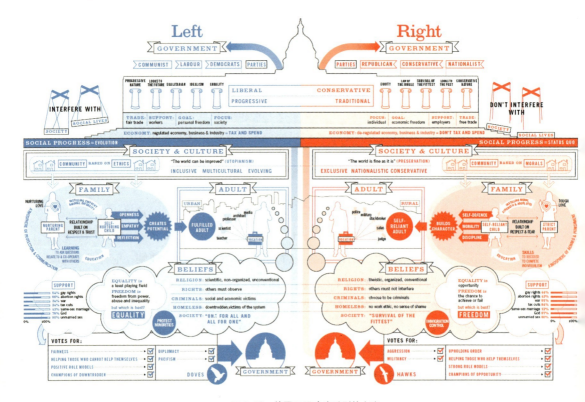

图4-16 美国不同政治派别的主张

(2)信息的整理

① 信息收集。信息收集的过程,其实可以视为数据的挖掘过程。很多人认为数据是"原油",这种说法意在表述数据其实是一种广泛分布的资源,我们可以用它来创新革命,也可以用它来洞察世界。它就在我们身边,很容易被挖掘。

然而,单纯面对数据,它们就只是一堆数字和毫无关联的事实。但如果开始发掘它们的意义,并用视觉化处理,有趣的事就会发生,不同的规律也会显现出来。

② 设定切入点。以收集到的信息为基点,我们可以开始绘制视觉化效果的图解。在此之前我们要找到各种形象效果的依据,也就是为什么采用这种形式的原因,从而找到准确表述意义和让意义更容易被接受的方式。关于咖啡,可视化的切入点很多。图 4-17 将不同口味咖啡的原料配比作为切入点,直观地展示了各种不同口味的咖啡。

图 4-17 不同口味咖啡的原料配比

③ 瘦身。根据切入点,边舍去信息,边列出目录。这时需注意不要偏离原本意图,对措辞也要进行瘦身,当然也可以进行必要的补充。在瘦身的过程中,我们需要找到有关信息的诸多问题,如信息过剩、透明度低、关注度缺失等等。我们需从信息中引导出重要规律和关联性,集中注意重要信息,使信息的主旨和内容更易于传达。信息瘦身其实是一种知识的压缩,是把大量的知识和对它的理解压缩进一个"小空间"中,同时也让信息更易理解。

(3)信息的整顿

加标签这一步就是将整理完成的信息加上关键词。在添加关键词时,如果将文章分解后效果更好,可以将其拆分。加完标签后我们可以将这些标签排序,并且结构化。因为混合不同级别的内容,为了更好地传达这些内容间的关系,我们可以用树状图对其进行整体性的归纳。

(4)故事编排

图解的过程其实就是讲故事的过程,既然是讲故事,就会有"起承转合"。

"起承转合"分别选择什么内容合适呢?应明白,"起"要选择的内容是对接下来将要表达的信息的概括,"承"则是"起"的延伸,"转"要选择最为重点的内容,"合"则是作为"转"的补充和总结。图4-18用图解的方式讲了一个生动的故事,引起人们对气候变暖、海平面升高这一话题的注意。

(5)设计

根据信息的内容选择图解的形式,然后进行草图的绘制。草图的绘制通常会以故事为蓝本,这是一个大致设计的过程。草图的绘制可以让我们把通过起承转合组织的故事内容进一步简化。以此为依据,我们开始进行图解的大致设计,设计好草图后,就可以进行誊清了。借助绘图技术基本上可以实现所有的构想,但也会因此而过度设计,这是我们值得注意的地方。

(6)检查

图解设计完成,最后的步骤就是检查。检查需要从三个角度展开:一是对信

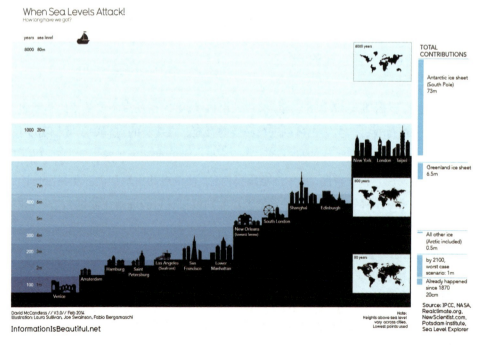

图4-18 "当海平面升高来袭"图解

息的检查，再次检查原始信息是否有误、信息源是否可信、信息是否有时效等；二是对故事的检查，再次检查组织的故事是否存在问题、流程是否有问题、是否只选择了利于自己的信息；三是对设计的检查，再次检查设计是否存在问题、是否与故事内容相整合、是否设计过度等。

第二节　信息图表的形式与设计法则

一、信息图表的媒介形式

对于设计者来说，信息图表主要有 6 种各具特色的媒介形式。尽管大多数网站上所见的信息图表是静态的，但是很多设计者已经开始根据设计的整体目标使用不同的信息可视化手法，信息图表的媒介形式也日益丰富。

1. 静态信息图表

如图 4-19 就是一个静态的信息图表，内容是有关肥胖问题的讨论。静态信息图是最简单也是最常见的信息图表形式。这样的信息图表最终体现为一个图片文件，方便在网上传送或是打印在纸上。大多数软件都能将信息图表的最后成品保存为静态文件（包括 JPG、PNG、GIF 等），以便用浏览器观看，也可以保存为 PDF 文件。

长期以来，静态信息图表是网页设计的一部分，并且便于在网页设计时加入和调整。当静态信息图发布后，它很容易被受众运用到各种社交媒体网站上进行分享。

2. 缩放信息图表

缩放信息图表即在静态信息图中加入了可以缩放的互动元素，这样可以方便受众放大后仔细阅读信息图表的细节。由于浏览器会依据显示设备的大小来自动调整显示界面的大小，若屏幕尺寸太小，可能会让自动缩小后的文字过小而不便阅读。此外，一些大型的信息图表置于浏览器后会被自动缩小，以便可以在屏幕上展示整张图。在这样的情况下，一般网页中会集成一些缩放的互动工具，借助这些工具，受众可以清晰地阅读细节。

图 4-20 展示的是流行／摇滚音乐的"家谱图"，这是一幅广受欢迎的信息图表作品，但如此大尺寸的图让受众很难在一般的浏览器中阅读，所以提供缩放阅读界面将大大方便受众了解细节。借助互动缩放，我们可以看到如图 4-21 所示的缩放图。

一般来说，一个缩放界面通常从一个大型的静态信息图的图片文件开始设计，

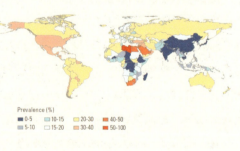

图4-19 "日益明显的肥胖和超重问题"信息图表

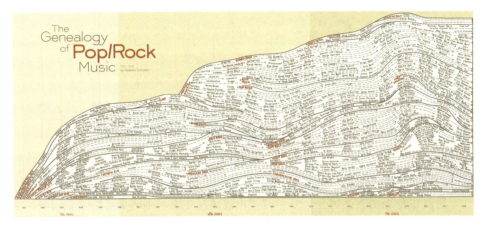

图 4-20　流行／摇滚音乐的家谱图

图 4-21　流行／摇滚音乐的"家谱图"（缩放图）

然后再加上操控界面作为网页的一部分。自定义的网页设计代码诸如 HTML 5 和 Java Script 都能创造出这种用户界面。此外，一些在线服务工具，诸如微软出品的 Zoom.it 也可以让每个人都制作出互动的可缩放的图片界面。用户如果需要，还可以将此类服务链接到网络已有的任何图片上来外挂缩放工具。运用缩放界面最大的好处就是能让受众在阅读细节之前，不需要滚动鼠标就能看见整体界面。

3. 可点击信息图表

可点击的信息图表也是在静态信息图表的基础上加入互动元素，通过让信息图表的一部分成为可点击的 HTML 链接来实现互动，一般这个链接点是由 HTML Image Map（分区响应图）来创建的。设计师运用可点击设计的特性，将次重要的信息移至可点击的链接中，而只将最重要的信息呈现于主要的信息图表上。这样一来，原始的信息图表就会更加简洁易读。想要知道更多信息的受众可以通过点击链接来获得更深入的细节。

可点击信息图表的另一个变种是弹出式信息图表。不同于点击信息图表，受众只要将鼠标放在信息图表的不同区域，附加的信息就会呈现。图 4-22 是一张关于全球儿童在成长过程中可能遇到的问题的可点击信息图表，我们可以查看已归纳好的问题具体出现的区域以及相关的数据，图中以色彩标示了这些问题对于儿童成长的影响的严重程度。

可点击信息图表和弹出式信息图表都有一些缺陷。因为这些额外的功能，往往需要一些额外的 HTML 代码来支持，所以可点击区域和弹出窗口都只会在原始网页

图 4-22 "儿童并不都是幸福的"信息图表（1）

图 4-22 "儿童并不都是幸福的"信息图表（2）

上起作用，当受众将这些信息图表分享到另外的网站时，就只能看到静态部分。

另一种可点击信息图表的变种是 PDF 格式。很多软件可以将 HTML Image Map 文件导出成 PDF 格式文件，并且保留原来的可点击的功能。这意味着设计者可以将可点击信息图表存储为可点击的 PDF 文件。PDF 文件方便用电子邮件传送并且还可以下载。可点击的 PDF 格式的信息图表保留了完整功能，这就意味着这样的信息图表不仅可以在电脑上观看，还可以在平板电脑和智能手机的移动设备上使用，甚至其中可点击部分还可以在这些跨平台设备的默认浏览器中正常运作。

4. 动态信息图表

在设计上创造一些时间轨迹的变化可以提升受众的阅读兴趣。这些变化包括信息图表的形态、色彩，或者是其他相关的动画。这些动态的变化和之后将要介绍的视频信息图不同，因为动态信息图表并不是视频文件，而是运用 HTML 代码或者是特殊的图片格式来实现动态效果的。图 4-23 是一张 GIF 的动态信息图，内容是介绍猎豹的生理特性。在这张信息图表中，猎豹的图像被制作成了体现其奔跑状态的动态图片，此外图中的一些表格，比如说速度表，也有动态的。这样的信息图表主要是使用一系列静态图片循环迭代加以呈现，由于在表现方式上颇具特色，这种设计也容易脱颖而出，受到关注。

运用动态 GIF 图片格式有一个很显著的优势：因为动画完全被包含在图片文件中，在各种图片显示的平台中都能成功显示，与其他用代码生成的动态信息图表不同，GIF 格式的信息图表比较容易分享。

5. 视频信息图表

视频信息图表这种形式相对来说出现较晚，但发展势头很快。其中很大的原因是由于视频分享网站的流行和这些网站中便捷的再次分享功能。图 4-24 是一则视频信息图表的截屏，内容是介绍电动车和油动车在节能功能上的差异，其中也使用了大量的图解。在鼓励新能源消费的今天，这样的主题在 Youtube 上有不错的点击量。用户可以借助视频网站上的分享键将这些视频信息图表嵌入博客，或发布到其他社交媒体上，如此能带来意想不到的浏览量，视频信息图表具有很高的营销价值也是出于这个原因。

6. 互动信息图表

互动信息图表给了受众对于信息图表形式部分的掌控权。互动信息图表之所以受欢迎，是因为比起静态信息图表，它们可以让受众更持久地专注，并通过类似游戏

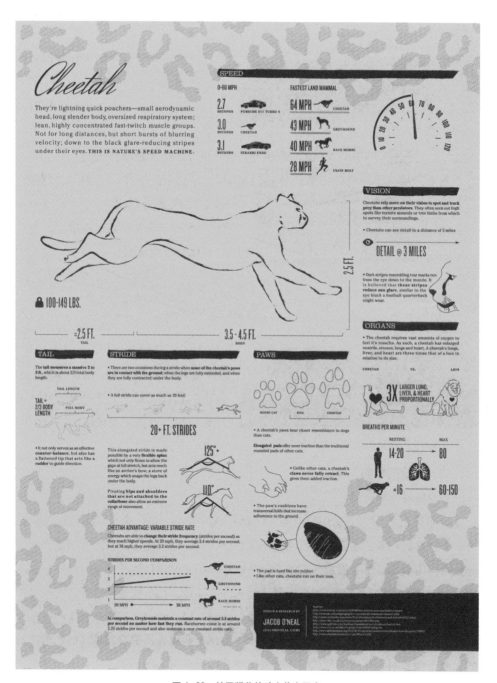

图 4-23 关于猎豹的动态信息图表

图 4-24　电动车和油动车的比较

一般的操作来进行实时的数据互动。

《纽约时报》网站被很多人认为是世界级互动信息图表和数据可视化的先锋。图 4-25 展示了 2016 年共和党总统候选人的得票情况。针对四位候选人，采用了不同的色彩，每个州的得票情况也用深浅不一的色彩体现。在这个例子中，数据可实时更新，受众可以随时观察到这张地图的变化。受众可以放大某个特定州，查看其具体的得票数据。

制作这种互动信息图表的软件很多，其中 Tableau 就是比较流行的软件之一（见图 4-26）。值得一提的是，Tableau 还制作了产品的公众版本，免费提供给用户使用。用户可以运用手边的数据来制作十分专业的互动可视化效果，然后将成果嵌入自己的网站中。

二、信息图表的类型

1. 说服性信息图表

说服性信息图表与受众沟通的方式有自身的特点。这一类信息图表试图说服受众，让他们在看完之后有所行动。体现在设计中，可视化形式和内容都是为了引导受众得出设计者事先设定好的结论，并让他们如同设计目标所希望的那样产生行动或改变想法。但有时候，受众对所述信息产生怀疑，甚至抵触，特别是当他们知道信息图表背后的潜在诉求时，这种情绪会更加明显。但这并不意味着这些说服性信息图表是误导受众，尽管"说服"有时会有夸大的成分，但"客观"仍然是这类信息图表需要坚守的阵地。

一般来说，可视化本身就能给人一种很科学的感觉，即使受众并不能理解数据的每个细节，但这些数据在形式上就很可信。换句话说，数据可视化中隐含的假

第四章　作为图像的信息：信息图表 | 171

图 4-25　2016 年共和党总统候选人的得票情况，《纽约时报》网站

图 4-26　Tableau 界面

设是：它们呈现的信息就是事实，而不是观点。这似乎有些不客观，事实上所有的数据可视化都有一定的偏见，因为设计中要包含什么数据、舍弃什么数据，都是由设计师选定的。尤其是如果某个设计项目的目的就是要说服受众，设计师自然会加入主观成分，让信息呈现得更有说服力一些。

说服性信息图表可通过讲故事来打动受众，传递生活中的正能量，这些设计的初衷可能是：

- 开始锻炼，
- 作为一名候选人或参与公投，
- 去一个新的地方旅行，
- 访问一个网站，
- 改善环境，
- 为一个慈善组织捐款，
- 加入一个社区，
- 购买一个产品，
- 为一项善举投入时间，
- 参加一个活动，
- ……

我们来看一个说服性设计的例子。图 4-27 是围绕"公共洗手间的洗手液会让你生病吗？"这一话题展开的信息图表设计。阅读完这个信息图表你会发现，图片用一系列信息为受众讲了一个故事，而这些信息在经过精心编排后产生了显著的传播效果。

主要信息——"每四个皂液器里就有一个是被细菌污染了的"这句话抓住了受众的眼球。即使他们不接着往下读，也能知道这项设计的主要意图。

问题在哪里？——该部分通过解释皂液器为什么很容易沾染细菌，来支撑主要信息，使其具有可信度。

危险在何处？——该部分通过解释人们面对的风险，使得该图传递的信息更加与每个人息息相关，表明这个问题的确会影响到每个人。

如何解决问题？——当受众了解了潜在的风险之后，他们自然关注问题的解决方案。

我能做些什么？——该信息图表在最后提供了两个改善现状的方案：受众可以

图 4-27　说服性信息图表

将信息传递给设备管理员，或者在网站请愿书上签名，以让更多人意识到这个问题。

需要注意的是，这个信息图并不是一个广告，因为它号召的是"关注事实"，而并非购买某个产品，它把潜在威胁以信息的方式传递给他人。自始至终这个设计并没有直白地推销皂液器，但是很明显会引发人们对皂液器的关注。

2. 可视化解释的信息图表

很多信息图表的设计并不只是为了简单地将数据以视觉化形式呈现出来，它们很可能是为了向观众解释一个想法、过程、关系或是复杂的概念。如图 4-28 就是用轻松调侃的方式，解释了一个十分正式的话题——法律是如何制定的，并且用程序流程的方式对制定法律的两种途径进行了比较。这些可视化的解释信息利用插图、图表、图标（有时可能会加上数据可视化）来向观众解释它们的主题。

3. 信息图表广告

从严格意义上说，信息图表广告是说服性信息图表的一种，因为它们明显就是激励消费者产生消费行为。更具体地说，信息图表广告就是用来说服消费者购买某种具体的产品或服务的。

一般而言，受众更愿意分享一个单纯的为他们提供信息的信息图表，而不是

图 4-28　可视化解释的信息图表

信息图表广告。这一规律其实对于任何形式的信息设计都适用，而不仅仅是针对信息图表而言。人们不愿分享那些明显的广告信息给朋友们，因为这看起来更像是在推销，而不是分享。

对于公司而言，信息图表广告是向消费者展示公司产品优越性的绝佳载体。所以信息图表广告的商业性目的与单纯提供信息的信息图表非常不同。

一个信息图表广告的目标并不在于广告中包含的链接，而是向潜在消费者介绍公司产品。通过这样的信息图表，广告主可以有效地与消费者分享复杂的产品信息，比如说，比较同类竞争产品，介绍组装或使用说明、产品优越性、产品规格、咨询或服务过程等。

在大多数的情况下，用信息图表来传递产品信息是一种很有说服力的广告形式。这种类型的信息图表的形式往往由多个因素决定，包括：满足某种消费者需求，与竞争者形成差异，特殊的优越性，更低的价格，色彩的选择，设计风格或流行趋势，人体工程学的设计，使用的便利，环境的影响等。

在商业性传播活动中，图片的优势效应很早就得到了广泛的认可。有确切的数据表明，视觉性的信息被受众记住的可能性比其他类型信息要高很多。这也是公司面世之初都需要设计标志的主要原因，并且这份记忆会影响他们的购买行为，因为消费者会更倾向于购买有认知度的品牌产品。

信息图的出现，使得公司能将产品和服务背后的复杂故事以更容易的方式让消费者理解、接受和分享。

图 4-29 是来自加拿大的 SoNice 公司的信息图表广告，其主题是让消费者选择有机食品。该设计将 SoNice 公司生产豆奶产品的有机处理技术与传统食物处理方法相比较，从而帮助受众了解产品的特性，激发受众购买。

4. 公关信息图表

与广告类似，公司也会将信息图表用在新闻发布之类的公关活动中。公关的目标与广告不尽相同。公关策略报告中可能会用信息图表来建立产品和品牌认知，为股东提供信息或是提高品牌的价值，而不是像广告那样试图直接销售某个产品。用于公关的信息图表可以用来补充一个只有文本的新闻发布会，或是将整个新闻发布会的流程整合在一张信息图表的设计中。

Hotels.com 的新闻网站（http://press.hotels.com/en-us/infographics/）持续向媒体提供酒店业的相关数据和信息图表，部分如图 4-30 所示，这些信息图表都会标注数

图4-29 信息图表广告

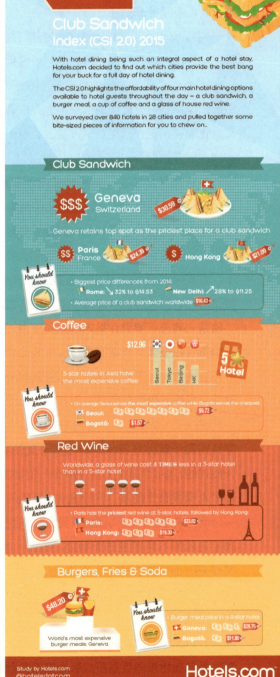

图4-30 来自Hotel.com的信息图表

据来源为 Hotels.com 网站。在一定程度上，其实这些信息图表都是 Hotels.com 的公关内容。由于这些信息图表有趣且又有一定的可读性，所以在网上广为流传。

5. 信息图表海报

随着线上信息图表数量的激增，一个副产业也因此应运而生——专门设计并售卖大型信息图表海报的行业。在这个小众而具特色的领域，设计师们创作了许多惊艳的设计作品，他们甚至在网上销售自己的作品。图 4-31 就是一幅典型的信息图表海报，设计师在表述方式上用彩色的圆点来区分不同的污染物质并进行艺术化的创作。

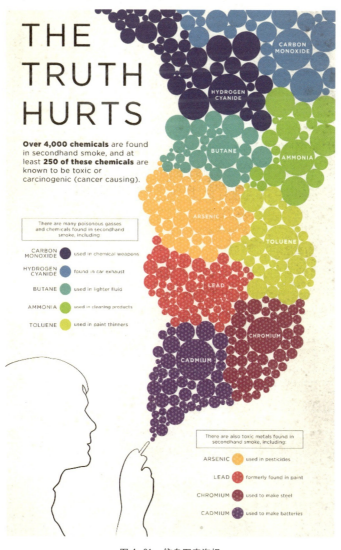

图 4-31　信息图表海报

第三节　信息图表的设计

一、信息图表的设计法则

1. 有效地绘图

（1）调查研究

调查研究最新的权威资源。对自由诠释、存在争议的数据（比如市场份额）进行有效而客观的调查研究，可以避免偏见和利益冲突。如果有必要，还需要获得数据使用许可，尤其是对于有版权限制的数据，在使用前应该事先有充分了解。

（2）编辑

确定关键信息，选择最佳数据系列来说明观点，比如是用市场份额还是用总收入。过滤并且简化数据，以便将数据的精华传达给目标受众。对原始数据的设计形态在确保客观性的前提下进行适当调整，通过这种方式增强观点的说服力。

（3）规划

选择恰当的图表类型展示数据，比如用折线图表现趋势，或者用条形图表现离散数据等。同时，选择恰当的图表设置，比如刻度、Y轴增量和基准线等。此外还需要清晰地标注图表，比如标题、图注、图例和资料来源，并运用色彩和字体设计来强调关键信息。

（4）检查

比照原始资料检查绘制出的数据，评判自己的图表是否合理。用其他资料证明自己的数据，并且就有问题的内容和异常值咨询相关领域的专家。值得注意的是，在实际操作中这一步常常被略去。但是，花时间检查制图的每个步骤决定了信息图表是否专业。与一篇故事中个别的字词错误不同，一个错误的数据会使整个图表失去可信度。同时，也应该尽量从用户或受众的角度去审视图表。

2. 运用精准的数字

（1）列举数据

有时候列举数据是一种非常有力的说明方式，尤其是图表中的数据以直观而具体的方式呈现给受众时，产生的传播效率不可小觑。不得不承认，同样一组数据，用图表展示出来比用叙述或文字说明的方式更有说服力。

（2）让数据自己说话

好的图表不应当有分散注意力的东西，而应该允许受众自己对数据进行对比

或解读，然后得出结论，这样他们会对信息有更深刻的印象。由于结论是他们自己发现的，所以会让他们更有成就感，由此产生的影响力也会越大。

（3）进行恰当的编辑

值得注意的是，相同的数字可以传递不同的信息。对数据进行筛选和编辑，以保持其连贯性以及相关性，会产生不错的效果。用正确的方式组织和表述数据很重要，如果数据本身没有编辑的价值，那么再怎么修饰也无济于事。

（4）构建参照点

信息的框架决定着受众如何解读数据，在解读时人们往往需要参照点。如果提供了参照点，就实际上掌控了受众解读信息的方式。一般来说，受众对信息的解读往往基于他们自身的视野。即使面对一组随意的数字，他们也会有参照点，并赋予这个数字独特的意义。我们可以用图表来构建参照点，但单一的数字没有太大的参考意义，只有将一系列数字绘制在一起才能产生影响。图4-32是一则体现丹麦人对移民或难民的兴趣点的数据调研图，大部分丹麦人认为，因为着装来指责伊斯兰教的职业女性是不道德的。图中采用了宗教和传统意义上的妇女形象，并且将这个形象作为参照点，结合头巾上的扇形色块来形成数据表述的方式。

3. 恰如其分地整合数据

只有把数据放进语境中，受众才能明白其中包含的意义。数据总是和一定情境的事实相联系，孤立的数据所具有的说服效力往往很低。只有建构合理的表述语境，才能让受众设身处地地思考，由此建立的可信度才是有根基的。图4-33是一个图解类型的信息图表，设计师创造了一种办公空间的语境，我们几乎可以感受到浓郁的工作氛围。在这样的语境中，我们对惠普的"解决方案"才能感兴趣。

图4-32　"丹麦人如何看待戴伊斯兰头巾的女人"信息图表

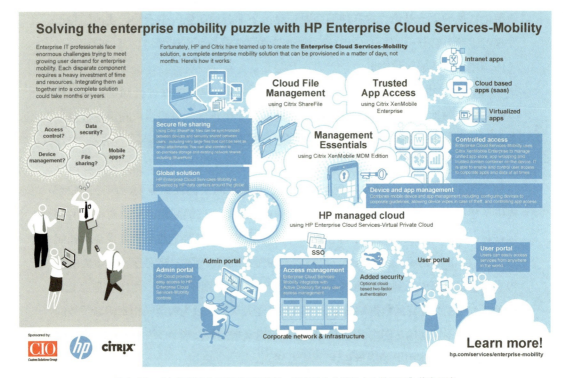

图 4-33 "如何用惠普可移动云端服务,来解决企业移动办公的困局"信息图表

4. 不乱用字体

我们在前面的章节中较为详细地阐述了字体的设计和选择问题。在信息图表的设计中,相关的原则和技巧同样适用。打开电脑的字体库,近千种字体可供用。我们需要认识到,图表中的字体是用来描述信息,而不是修饰信息的。从这个角度看,字体与版式的设计应当服从图表字体易读性的基本规则:

- 一般而言,信息图表中的文本为了便于阅读,行距应当比字体大两磅。例如,选 10 磅的字体取 12 磅的行距。
- 不要将字体设置得太小或太紧凑。
- 无论是衬线体还是无衬线体,都需要保持字体简约的风格。只有在强调某个重点时才使用粗体或斜体,尽量不要同时使用粗体和斜体。
- 对于西文的信息图表来说,不要全部用大写。合理使用大小写会使受众阅读起来更顺畅。
- 尽量避免使用黑底白字,或者是彩色底,因为这会造成很多的不确定性。
- 不要使用太艺术化的字体,常规字体在大多数的情况下就能满足信息表述的

需求。
- 不要将字体设置成某一角度的倾斜状。
- 不要为装饰而拉大字距,那样会影响阅读,得不偿失。

其实在信息图表的设计中,字体编排不应当是受众关注的焦点,数据才是中心。信息图表中的字体是用来清晰地描述信息的,而不像时尚杂志或政治海报那样用来激发某种情感。只有合理、适度地编排字体才能最有效、最直接地传达信息。在图4-34中,我们会发现简洁而恰当的字体编排对于表述观点十分奏效,此时花哨的形式反而会产生负面的效果。

5. 巧用色彩

色彩有三种主要属性:色相、饱和度和明度。色相就是大家通常描述的色彩名称,如红色、绿色和蓝色。饱和度是指色彩的纯度。在同一色调中,色彩的饱和度越高,纯度就越大。明度表示色彩的明暗程度,可以通过加入黑色降低色彩的明度。

在信息图表中使用色彩,需要让色彩和图表相得益彰。不要一次使用过多色彩,否则会造成视觉混乱和过度修饰。应该选择和谐的色彩组合,比如我们可以使用同一色彩的不同明度或者是具有相同属性的色彩。

选择色彩时不可过于随意,需讲究搭配,以使数据形成有效的对比。色彩有时候能代表我们对于数据的态度,为图表选择色彩取决于所要表述的信息的性质。

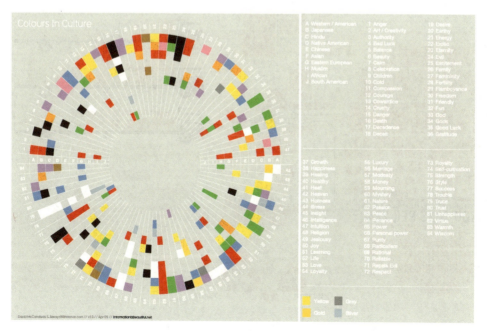

图 4-34 色彩在不同文化中的意义

需要注意的是，像红绿或蓝黄，这些组合中各个不同色彩的色相虽截然不同，而在明度或亮度上又非常类似，如使用不当，这些色彩的视觉强度将会盖过数据，所以使用这些色彩时一定要谨慎。

在信息图表中选择有效色彩的策略如下：

其一，将字体设置成黑色。黑色能提供最高的对比度，在浅色背景中使用黑色字体是非常有效的。即使是对拥有正常色觉的受众来说，彩色字体也不易于阅读。如果因为设计原因需要黑色背景，那么就尽量使用白色字体，而不要使用彩色字体。

其二，确保明度的高对比度。如果需要使用不同的色彩来区别图表的不同元素，或者是表明数据的变化，一定要使用更明亮或更暗的色彩。这样会使眼睛的识别更容易些。有足够的对比度会使所有的受众都更容易地阅读。

其三，使用灰色图形进行测试。将图表打印成黑白色，以测试明度是不是对比充分。如果黑白图表情况良好的话，那就说明色彩的选择是有效果的。

图 4-35 阐述的是有关电子垃圾的问题。为了引起受众的注意，图中使用了大面积的红色，以吸引人们关注这个问题，并且用了橙色和绿色来表达对循环使用的正面态度。此图在色调上紧扣主题，表达了观点。

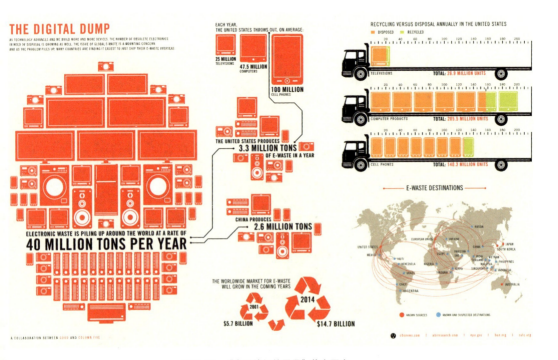

图 4-35 "电子垃圾的困局"信息图表

二、信息图表的设计要素

制作信息图表时，要在页眉和页尾等处加入下列 4 个要素。

（1）标题

信息图表的标题要放在醒目的页眉处。选择的标题要能一言概括信息图表的内容。在社交媒介中分享时，我们还需要用简要的文字来进行补充说明。

（2）信息源

必要时需将信息图表制作所使用的信息源标注出来，通常标注在页尾处。信息源通常是调查数据的名称、书名和网址等。对于十分重视时效性的某些信息图表来说，标明信息获取时间也是必要的。

（3）发布人、制作者

为了表明是谁发布、制作的信息图表，要在信息图表中标明发布人、制作者的信息或者链接。宣传用的信息图表特别要注意标明制作者，最好也标出联络方式（邮箱、推特账号等），这样方便评估传播的效果。

（4）其他

作为标题的补充，加入简介来说明信息图表的主要内容有时效果会更好。我们还可以加入小标题来区分各个信息区域，让信息的结构更加有逻辑。此外，还可以加入视觉效果来强化关键信息的作用。值得注意的是，给容易造成误解的信息添上注释有时也很必要。

第四节　网络信息图表

互联网已经成为现代生活不可或缺的一部分，便捷的网络所带来的信息过量，使人们开始关注信息传达的效率问题。网络信息图表作为一种高效的内容表现形式，符合现代人的阅读需求，我们可以通过这些打包压缩后的信息，获得更加丰富的阅读体验。

一、网络信息图表与搜索引擎优化

在过去的几年中，信息图表已经成为许多公司或机构的一个强大的内容工具，可用于增加转到相关网站的链接数，从而提升网站访问量。当公司或机构发布一个引人注目、设计精良的信息图表时，很多人会将这些包含网站链接的信息图表转发，

有些专业人士还会在社交网络上与他们的朋友分享这些作品。

一般而言，线上信息图表的目标是增加网站的访问量。发布信息图表的目的，是建立人们对品牌（或产品）的认知，从而在与相关业务的搜索引擎中提升排名。这一诉求与搜索引擎优化（Search Engine Optimization，SEO）的战略思考紧密相关。

1. 来自搜索引擎的挑战

搜索引擎本身也是一项商业活动，因为需要向用户提供有价值的服务，并期待用户在将来还能继续使用该搜索引擎。如果得到的搜索结果与所期待的不尽相同，那么自然会影响搜索引擎的品牌效应。搜索引擎希望能为用户提供恰如其分的搜索结果，从而提升用户的黏性。

通过四个方面，可以判断搜索引擎质量的优劣：

- 速度——用了多长时间得到结果？
- 数量——得到了多少结果？
- 相关度——得到的结果相关度如何？
- 覆盖面——所有重要的网页都在结果中吗？是否有遗漏的？

2. 搜索引擎优化的目标

在市场营销人员看来，使用信息图表作为搜索引擎优化的部分内容，是为了改善相关网页在相关关键词搜索结果中的排名，而其终极目标则是为相关网站吸引更多访问量。信息图表已经成为搜索引擎优化中很受欢迎的工具，这是因为它易读且易分享。

当一个信息图表在网上极受欢迎时，这个信息图表会"被疯传"，意味着越来越多的人会点击并分享，而这种增长常常是成几何倍数的增长。一般而言，主流新闻网站往往会比个人博客有更高的阅读与转发率。

3. "链接诱饵"的挑战

"链接诱饵"被用来描述精心设计以吸引大量来自其他网站的点击率。通常来说，被选作"链接诱饵"的信息，大多是能吸引最广泛群体关注的内容。

在很多人心目中，"链接诱饵"的名声并不好，也被认为是线上营销的灰色地带，甚至"链接诱饵"的名字听起来都像是垃圾信息，但事实并非如此。每个线上信息图表其实都可以被认为是"链接诱饵"，因为它们都是利用吸引人的内容来吸引更多访问量。线上"链接诱饵"的内容十分多样，如八卦绯闻、令人吃惊的新闻、美妙的图片、搞笑视频、热点排名文章等，这些内容都可以用信息图表的方式展示。

一般来说，"链接诱饵"最好是备受争议的或是能引发强烈情感的话题。但如果一个信息图表的"链接诱饵"将人们导向一个充满恶意的网站并在其电脑上传播病毒，那么这个信息图表绝对是个糟糕的"链接诱饵"。

4. 线上生命周期

线上生命周期指的是信息图表与受众保持相关度的时间长短。在这方面，选题和数据选择至关重要。在选择话题时，若不理解线上生命周期的重要性，便可能使回报率过低。

从设计师的角度来说，将信息图表设计得充满最新信息，和让信息图表充满有着长久价值的信息，它们所耗费的时间其实是一样的。从经济成本的角度考虑，设计一个只会流行一周的信息图表，和设计一个在未来一年甚至更长时间中有影响力的信息图表在成本上也不会有明显的差别。

在选择信息图的话题和数据范围时，我们需要考虑其设计目的。如果一个信息图表的目的是带来更多的访问量，就不要设计会快速过时的信息图表。如果设计的目标是在短期内增强品牌的认知度，那么一个炙手可热的时髦话题可能会更有效一些。从搜索引擎优化的角度看，一般最新的访问和链接所占的权重会更大，某个一年前"被疯传"的信息图表对现在的搜索引擎排名不会有太大的帮助。所以，线上生命周期会对信息图表的搜索引擎优化产生较大影响。

二、网络信息图表的发布策略

很多公司会在设计一个信息图表上花费大量的时间和资源，却在推广和营销上不花费丝毫的力气，以至于那些信息图表没有办法发挥更大的作用。实际上，信息图表是有内容的作品，它也应像文章、视频、广告甚至产品那样，获得营销上的支持。

在发布信息图表之前，就应该仔细定制一个全面的发布策略，使其获得推广。我们需要考虑信息图表发布过程中的 3 个关键步骤：

1. 登陆页

在信息图表发布时，公司面对的第一个问题便是信息图表要发布在哪里。线上信息图表有各种不同的发布方式，但其中很多并不是特别有效。是应该将信息图表直接放在公司或机构的官网上，还是放在微信公众号中，抑或是放在微博上？对这些问题的回答取决于公司或机构为此信息图表的策划所制定的目标。

一般而言，公司或机构总是想为自己的网站吸引更多的访客。在这种情况下，应当在网站上创建一个设计精良的信息图表登陆页。值得一提的是，在自己的网站上发布信息图表能确保公司完全受益于链接和访问量，同时也可以完全控制网页的内容。这时，该登陆页应拥有一个短小、简洁的 URL 地址，以便点击信息图表中链接的人能便捷地转向此。因为所有流量都会导向这里，在这种情况下，该网页就有可能会在搜索引擎排名中获得佳绩。另外，有很大一部分人会手动输入网址，因此拥有一个短小而简洁的 URL 地址是很重要的。

当然也有例外。如果目标是为公司的微信公众号聚集人气，那么将信息图表作为图片发布在相应的微信公众号自然是更适合。

（1）图像的问题

图像类型的信息图表面临这样一个问题，即搜索引擎的爬虫软件无法识别图像或信息图表中的内容是什么，这样一来，它们就无法判断信息图表的主题、关键词、数据来源、主要内容等相关的信息。在这种情况下，搜索引擎的爬虫软件并不能向搜索引擎的索引传回任何有价值的信息，这样就使得图像方式的信息图表并不能发挥实质性的作用。虽然很多的搜索引擎也开始使用一些诸如人脸识别、光学字符识别等爬虫技术，来识别图像的相关内容，但目前这些技术都还不是特别有效。

为图像类信息图表加上内容描述，对于搜索引擎的爬虫软件找到信息图表十分有帮助，所以我们有必要为信息图表的内容加上文字描述或关键词。就是这些描述和关键词，体现了信息图表与网站内容的相关性，这也是搜索引擎能知道在什么样的搜索结果中呈现该信息图表链接的有效方法。

（2）关键词

关键词是任何搜索引擎优化策略的基石。要找到人们在寻找类似内容时使用的频度最高的词，掉前做调研功课十分必要。在发布一个信息图表时，我们可以列出几个常用、短小、精确的目标关键词，作为信息图表关联的关键词列表，之后在登陆页的页面设计上使用这些关键词列表，一般就能得到不错的效果。

2. 自我推广

发布策略的第二个部分是自我推广。许多公司已经建构了其与消费者、投资者、供应商和媒体之间的传播渠道。一个信息图表发布在专门的登录页上之后，公司或机构应该通过自己的渠道尽量宣传推广该信息图表的链接。

这个时候，"自我标榜"很重要。作为营销策略，宣传这个信息图表对于受众的价值是一件非常有意义的工作。如果受众喜欢该信息图表，他们就会在自己的社交网络中分享，如果他们的好友、粉丝也喜欢，就会分享、转发，依此类推。这就是信息图表"被疯传"的基本方式之一。

（1）公司或机构传播渠道

用已有渠道做推广的好处是这几乎免费，只需要公司或机构的员工付出一些精力，而且这种方式也能很好地控制推广活动的时间周期。

不同公司或机构的网站开发政策会有差异。一个庞大的全球公司可能需要几个月的审核，才能对公司主页加入一个链接，有时甚至还需要法律上的许可，而一个小型的公司可能几分钟内就可以将一个链接加入公司首页。一些公司或机构通常还有更传统且经久不衰的传播方式，即在定期的邮件或实体简报中将信息图表展现给用户。我们也可以考虑用这些方式将信息图表展示给受众，并将信息图表原链接也包含在内。

现在很多公司或机构有自己的社交网络账号，这些社交网络账号也是进行信息图表发布的重要阵地。一般来说，应该多次重复发布自己的信息图表链接。因为社交网络的粉丝不是时刻都在线的，只要他们稍不留意，信息图表链接的内容就会被积压到信息流的底部。而且在不同社交媒体上信息的生命周期也会有所不同，所以保持一定的频次很重要。可以每周发布一次，也可以一天之内不超过两次，两次发布的时间间隔不短于5小时，以吸引每天在不同时段登陆社交网络的用户。

一种很可能出现的情况是，一小部分受众可能会在较短的时间中看到数次同一个信息图表的更新，为了避免产生反感，每次更新的内容都应在设计上有所不同。我们可以把每次更新的重点放在信息图表的不同内容上，这样可以有效抓住受众的注意力，并且吸引他们去阅读更多的内容。

（2）引导分享

信息图表的发布还有一个重要的内部资源，那就是公司或机构的员工。我们可以先内部分享该信息图表，并邀请所有员工在他们自己的社交网络上分享。这样很可能为信息图表的分享开个好头，因为它能让很多不关注公司任何官方传播渠道的受众看到。

使用这种方式也会遇到一些困难，毕竟大多数员工并不是市场营销或者公共关系部门的人员。他们的分享兴致普遍不会太高，而且他们也会担心引来不必要的

麻烦。在很多时候大部分人都会希望将工作和私生活分开，这便需要公司对员工做一些额外的引导和鼓励。

3. 延伸拓展

延伸拓展指的是向公司或机构以外的受众和网站宣传信息图表的营销活动，希望他们能合作帮助发布相应的链接。但这种方式如果处理不当，会被误认为是垃圾信息。

值得注意的是，搜索引擎公司一直都在改进算法，试图过滤掉垃圾链接和质量低下的链接，给用户呈现更好的搜索结果。有的时候，我们应该将对外宣传活动的重点，放在那些对信息图表真正感兴趣的真实受众和博客写手上。

一般来说，来自评分高的网站的链接最有价值。有很多工具可以帮助我们判断某个网页的排名。一个最简单易用的工具就是 PRChecker.info (www.prchecker.info)，通过输入任意网页的 URL 地址，它便能显示出此网页的谷歌网络排名分数。

除了个人博客以外，大部分博客往往会关注某一个领域。我们可以上网搜索，寻找与信息图表主题相关的博客。我们可以使用谷歌博客搜索（Google Blog Search）来寻找与信息图表关键词相匹配的博客，然后把这些博客作为宣传的重点。此外还有一个很有效的方法，就是查看已经链接至我们网站内容的其他网站，通过后台的数据分析，了解这些网站的用户组成，然后把他们作为宣传的对象。

三、知识产权问题

知识产权虽是一个法律层面的问题，但对于信息设计来说十分重要。

信息图表的设计师们有责任按照法律要求行事，不能让客户承担风险。信息图表的设计师应当对以下 4 个领域有足够的了解：

1. 版权

版权是创作者（即版权持有者）拥有作品的合法权益，能够规范他人使用、复制以及散布这些的作品。未经作者许可便散布创意性作品的行为，即是侵犯版权行为，这类行为也通常属违法行为。版权法保护创作人员凭借自己的作品获得相应的报酬，并保护他们的作品不被其他竞争者抄袭。版权法适用于任意形式的创意性产品，包括摄影、艺术、书籍、音乐、平面设计、视频等，当然信息图表也含其中。

通常版权保护分为 3 个级别：

最低级别的版权是被自动给予作品原创者的。大部分设计师都会使用这个层次的版权保护，原因是他们认为这个自动的保护完全够用。也就是说，设计师不单独提及或使用版权声明时，其设计仍然受版权法保护。但是在实际操作中，这个层次的保护在法庭上是最难实施的，并且通常获得的赔偿也非常低。

当信息图表上印有官方版权符号（©），并标有年份及版权持有者的名字时，第二个级别的版权保护便会启用。设计师在他们的原创作品上加上版权声明并不需要任何额外成本，也无需办理官方手续。在加上了这个明确的版权声明之后，侵权者们"无意性侵权"的辩护会变得苍白无力。一般建议使用这个层次的保护来防止侵权行为的发生。

最高层次的版权保护是官方注册的版权。要获得这个层次的版权保护，原创者必须将其发表的作品终稿呈交至专门的版权或专利管理机构，并交付相关的费用，这件作品的副本和官方注册日期便会被记录在案。此种保护在法庭上最易辩护，并能得到最高额度的赔偿。但是，对于在网上流传的信息图表来说，这种保护明显有点过度了，网络中的原创作品应该有更为灵活的知识产权保护方式，其中一个典型的方式就是下面我们要介绍的创意共享。

2. 创意共享

2001 年，创意共享标志（CC，Creative Commons）作为不同于传统版权许可的另一种方式出现在人们的视野中。在互联网中，创意共享对许多信息图表来说是一种理想的保护方式，因为它在允许创意性作品公开分享的同时，又能实现对作者的许多关键权利的保护。

创意共享其实属于一种公开共享的版权许可证，很多人却错误地以为这意味着所有者放弃了自己的版权。其实不然，创意共享是一种鼓励所有者分享其创意性作品的版权许可，与此同时对作品如何使用有所限制。

任何人均可免费使用创意共享标志，并可从此标志的若干种形式中选择一种适合特定设计作品的来使用。一般来说，根据许可证的规定，所有者允许他人使用其作品的自由程度不同，相应地可以选择使用不同的标志样式。

最常见的许可证形式由四组编码组成，每组两个字母，其样式为 CC-BY-NC-ND。设计师需要将图 4–36 中的官方许可证图样包含在信息图中。

图 4-36　CC 许可证的形式

对于内容所有者而言，最容易生成 CC 许可证的方法是访问网站 creativecommons.org / choose /，根据自己需要获得版权保护的程度选择许可证的类型，并使用网站生成许可证图样。若想获得高清大图版本，也可以前往 creativecommons.org / about / downloads 下载。

3. 商标的合理使用原则

人们经常将商标保护与版权保护相混淆，其实它们不尽相同。版权保护的是整套创意性作品，而商标保护的是与特定公司、产品或服务相关的特殊标志。是否造成商标侵权的衡量标准为"被消费者混淆的可能性"，这与版权侵权的标准完全不同。

如果在为自己服务的公司设计信息图表，那么我们当然有权利（甚至可能是义务）将公司的商标包含在设计中。这样一来，该公司就明确成为信息图表的发布者，而且这么做也有利于用信息图表增强品牌认知度。

如果需将其他公司的商标包含在信息图中，在未经所有者许可的情况下，也可以在特定情况下对商标进行有限使用和出版。但这种情况有两个参考标准：

其一，对其他公司标志的使用，不能让信息图表看上去像该标志所属公司的作品；

其二，对其他公司标志的使用，不能隐含该标志所属公司授权、许可、支持或赞同的信息。但是，可以将该公司的商标与另一个公司的相比较。

图 4-37 中是一个题为"对话三棱镜"的作品。图中出现了许多其他公司的标志。在这个例子中，这些标志的使用只是为了展示不同社交媒体领域的主要公司。普通受众不会误以为图中的任意一个公司是这个信息图表的原创者，或是出资赞助了这个设计。因此，该设计符合上述两个标准，所以不需要得到图中所有公司的标志使

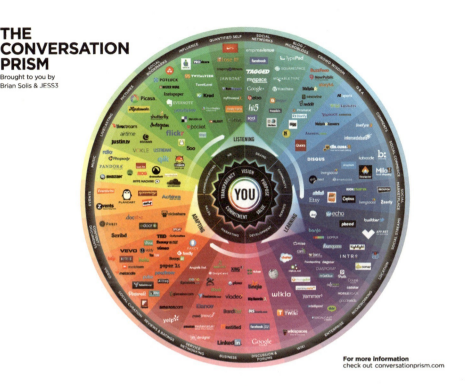

图 4-37 "对话三棱镜"信息图表

用许可。

4. 图像与插图

除了公司标志之外,许多信息图表设计还会包括各式图像和插图。它们可能是照片、插图或是矢量艺术设计作品,设计师需要得到相应的授权才能使用。

许多人喜欢把从网上搜索来的图片放在信息图表中,但这同时也可能是最糟的做法。因为即使图片在网上发布过,也并不意味着图片能在公共领域被随意使用。恰恰相反的是,正如我们在前文中提到的,版权法自动保护所有原创的创意性作品,即使作品中并没有版权声明或是版权标志。若随意使用从网上搜索来的图片,就很可能会将自己和客户置于侵权的危险境地。

我们可以登陆免版税费的图像存储网站,如 iStockPhoto.com 或 Shutterstock.com,合法使用某个图像。在为客户设计信息图表时,我们应该确保自己使用的图像要么是自己的原创作品,要么是受许可的免版税费的图像。除图标和插图之外,免版税费的图像存储网站上还有成百上千的数据可视化设计元素。这些免版税的设

计元素可以帮助设计师们缩短工作时间。即便如此，设计师们仍需要根据自己的数据做适当修改，让风格更为统一。

第五节　机构信息图表

一、提升机构的沟通力

用以 Excel 和 PowerPoint 为主的 Microsoft Office 系列产品制作的图表和图解，已经成为机构之间及其内部分享数据的标准方式。由于广泛地被使用，所以由 Microsoft 系列产品制作的图表不再独特，并且不再能给受众留下什么深刻印象。

我们可能会一天之内观看数次 PowerPoint 的展示，在一些情况下，所有员工使用的是由机构制作的相同的 PowerPoint 模板，其中所有图表都使用了相同的设计模板和相同的色彩，是非常难记忆和分辨的。这个问题的严重性与日俱增，因为机构内部所需要处理的信息也与日俱增。如何有效地在内部分享信息并且让这些信息对员工有用，已经成为迫在眉睫的问题。

机构可以利用信息图表和可视化数据作为更有效的内部信息传播形式。但是，制作图表与使数据可视化，总需要花一些额外的时间。有时会有设计师参与这一过程，但是大多数时候却是普通员工自己来设计，由于缺乏专门知识，他们完成设计可能会存在各种问题。

与对外发布的信息图表不同，在机构内部制作信息图表无论在内容、形式还是载体和使用情境上都有自己的特点。比如说在内容上，机构内部的信息图表往往用于内部沟通，重在阐述现实状况，而对外发布的信息图表则将吸引力放在其他重要的位置上；在形式上，机构内部会更侧重于清晰表达数据和观点，而不需要太多的创意渲染，外部则不同；机构内部常用的信息图表载体为海报、幻灯片、打印出的讲义、PDF 格式文件、电子邮件等，而对外发布的信息图表的媒体形式更为大众化；从使用情境来说，机构内部的信息图表多用作项目沟通或是会议商榷，这也与对外发布的信息图有较大的区别。

二、信息的"恐慌症"

传播与保密这两大目标对于机构内的信息图表来说通常被认为是矛盾的。许多机构担心，如果他们将机密信息做得太容易理解并在机构内分享的话，这些信息

就很容易外泄。所以在很多时候，这些涉密的信息并不会做额外的设计，或是无限制地分享给员工，虽然这些信息可能对员工完成机构的业务非常有帮助。如何做到清晰的传播和有效的保密，其实并不太容易，但也不是完全不可能将两者兼顾起来。

要想克服这个矛盾，可以从以下两方面入手。

首先，机构应该将其内部数据变得让员工尽可能地容易理解。为了机构的发展，应将员工的错误理解、误读和误判的机率都减到最小。因为就机构的业务来说，有效的沟通常常可以消除客户的混乱和疑惑。运用数据可视化方法可以有效地在机构内部向员工传播信息，并且增强机构的生存发展力。

其次，机构应该运用一些合理的措施来帮助管理一些机密信息，比如粉碎文件的政策、文件加密、电子邮件跟踪、密码保护或是管制实体进入大楼等。这些都会帮助机构保护有价值的信息，防止外漏。

在理想情况下，在机构内部查看有价值的信息应该是容易的，而与机构外部人员分享信息则应该是困难的。这有助于防止任何无意的信息泄露，并且使任何有意的泄露机密信息行为变得困难。

举个例子，我们可以为客户设计项目专门使用特殊的用户名和高安全级别的密码，并且在硬盘上进行 XTS-AES 128 位全磁盘加密。而且我们也可以为每个项目创建单独的 256 位 AES 加密磁盘映像，这样相关的文件被分享到外部磁盘或是网盘上时也是完全加密的，可以有效保证信息传播的安全。此外，在与客户传输文件的过程中，我们也可以运用加密电邮来保护数据和信息的安全。

总之，一个重要的原则就是，别让对于数据泄露的恐惧妨碍了员工把自己的工作做到最好，我们也应该将这些信息尽可能多地运用到提高机构的业绩上。

1. 预算

机构内最常见的数据就是预算数据。这些数据可能包括了整个机构的预算或一个部门的预算。即使是一个非常小的机构，也很容易在花销上失控，因此定期地将预算数据可视化，对于机构运营非常有帮助。图 4-38 是一幅关于预算的信息图表，图中分别用两种色彩的树形图标示了预算的收支情况，特别在支出部分做了明确标示。

2. 销售和利润数据

这种类型的分析可以按商品、生产线、消费者、品牌、地理位置、销售经理等分类，帮助人们理解机构的销售和利润额来源于哪些不同的途径。像图 4-39 这

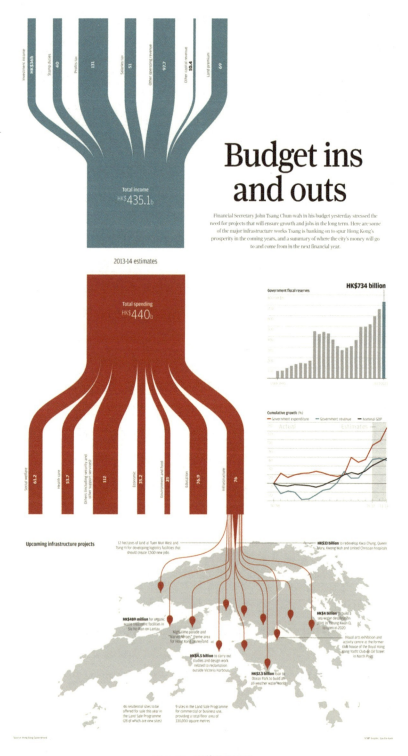

图 4-38 预算信息图表

样的图表可以用于年报或机构内部的会议，也可以打印出来当作海报挂在办公室的走廊里，起到内部沟通和激励的作用。

许多机构想在分享信息的同时不透露具体的数字，通过信息图表的方法可以传递一种带有激励性质的信息，也让来拜访公司的供应商和消费者感受到积极向上的工作氛围。

3. 商业流程

机构扩张并雇佣更多员工后，往往会运用正式的商业流程来方便工作环节。比如定义每月末总结资金账本的流程、检查新产品质量的流程、雇佣新员工的流程、每个客服电话的流

图 4-39　销售和利润信息图表

程或是更改机构网站的流程等。无论由谁来实施流程，机构都需要确保每次履行职能的方法严格相同，这样会极大地方便管理。图 4-40 所示的是 Infographic Lab 公司制作信息图表的主要流程。这些流程常用这样带有明显顺序感的方式呈现，并且这些方式是完全结构化的。比如我们常见的流程表，其中会用不同的形状来代表不同的职能，像方形代表流程步骤，菱形代表决策点等。有设计感的信息图表可以让这些流程看上去清晰独特、有趣并容易记忆。

4. 策略

和流程相似，策略通常也包括一系列相关联的事件和活动，但策略不一定按时间顺序排列。将策略可视化，有利于展示相关联活动的信息流，这样可以让员工或客户轻松地理解，并将个人的工作与整体策略联系起来。图 4-41 是企业依据社会化思想进行商业整合优化的策略信息图，其中非常清晰地概括了七个关键性的因素。

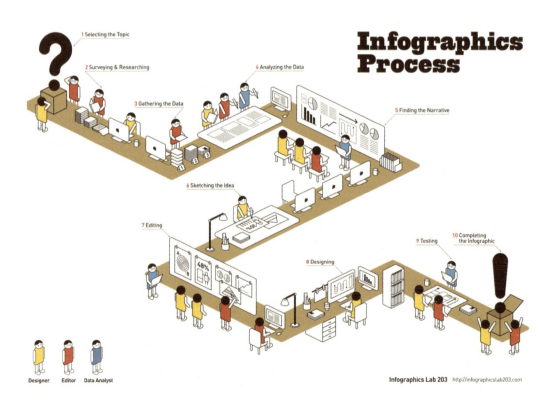

图 4-40　商业流程信息图表

图 4-41 策略信息图表

5. 定量研究数据

机构通常有很多研究数据，涉及市场研究、消费者研究、品牌价值评估等各种研究。这些研究的完整报告很可能有几百页，并包括大量数据表格和图表。

一般定量研究数据比较容易被做成三种图表：直条图、线形图、饼状图。但是仅仅使用这三种图表，并不一定能满足需求。在许多情况下，值得花时间和精力对同一组数据试验不同的可视化方法，以找到对受众来说最容易理解的可视化形式。图 4-42 是有关旅客使用手机习惯的定量研究信息图，在形式上没有采用常规图表的方式，而是使用了大量的象形图，方便受众对数据的解读。

6. 定性研究数据

定性研究与定量研究不同，定性研究只有较少的参与者参与，而通常研究的对象是语言或观点。这些研究结果对于机构理解消费者心理和行为都非常有用，但不能和大规模的统计调查混为一谈。任何统计学意义上的低误差、不显著的数据都

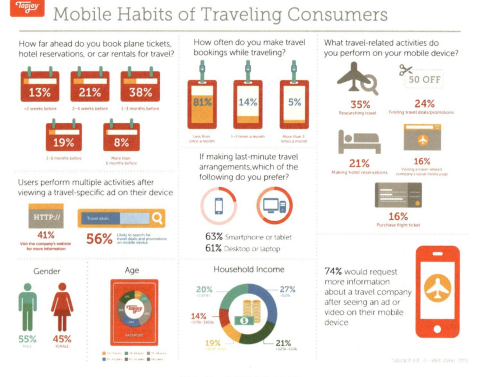

图 4-42 定量研究信息图表

应该归为定性数据。图 4-43 是一幅有关啤酒口味的定性研究信息图表，展示了研究者访问 1400 位受访者后得出的结论。值得一提的是，信息图表的设计者应该谨慎地将定性数据视觉化，而不应该照搬定量数据视觉化的方法。

另一种定性数据的形式是人们的逐字评论。人们在焦点小组中说的话或是在调查问卷上的回答可能是几个字词或段落。关键词云是一种展示某些词语被提及的频率的方法。词或短语的字体大小是根据其被提及的频率而决定的。我们可以运用 Wordle.net（www.wordle.net）来生成关键词云。图 4-44 是美国总统奥巴马在推出医疗计划改革后民众反响的关键词云，直观地表现了民众的整体情绪（特别是跟周围的词语进行对比观看时）。通过关键词云，受众很容易发现诸多评论中共同的主题和情绪。

图 4—43 定性研究信息图表

200 ◀◀ 信息设计

图 4-44 关键词云信息图表

第五章 | Chapter 5
作为界面的信息：认知与交互

第一节　界面信息设计原则

一、提高效率的视觉结构

在既定的环境中，感知结构能让我们能更快地了解事物。人们在使用应用软件和浏览网站时，大都不会仔细阅读每一个词，而只会快速地扫视信息，找到感兴趣的内容。所以，信息呈现方式越是结构化，人们就越能更快和更容易地扫视和理解。这就意味着我们应去掉繁琐而只呈现高度相关的信息，如此占用的页面空间会更少，会更容易浏览。我们可以通过信息结构的优化来避免视觉干扰，从而提高用户的浏览速度，并更快地找到所要的结果。这样，我们就能得到更加便于感知的信息视觉结构。

1. 结构化的信息

即使是少量的信息，也能通过结构化使其更容易被浏览。图 5-1 是现在常见的信用卡上信息的布局方式，其中很多信息被分组设置，并会进行一定的组合，这样做便于浏览，也便于记忆。一般来说，一长串的数字可以用很多的方式进行分隔，例如依据用户的记忆习惯，或是某行业的标准，这其实就是引导信息结构化的方法。然而，在一些界面中并没有提供信息结构化的引导，这样一来，用户输入、查看和核实数据就会变得非常困难。有些时候，即使要输入的数据在严格意义上不是数字，分割开的字段也能提供有用的视觉结构。这样的例子非常多，比如说常见的日期字段的输入等等。与此同时，通过结构化信息的引导，也会大幅降低用户在输入信息时犯错的机率。

图 5-1　信用卡上结构化的信息

图 5-2　数据控件的作用

2. 数据控件

我们可以使用数据的专用控件来形成有效率的视觉结构，这十分方便。使用数据控件时，设计师不用考虑如何分割数据，就能通过恰当的文本输入框来布局某个具体类型的数据以及接收输入的方式。在图 5-2 中，我们就能看到这些数据控件在规范视觉结构上起到的积极作用，它们不仅能够方便用户的输入，而且通过使用下拉选单这样的形式，能大幅减少用户进行数据输入时的工作量并提升其准确率。

3. 视觉层次

可视化信息显示的最重要目标之一是提供科学的视觉层次，即将信息分段，把大块整段的信息分割为小段，按照视觉感知的先后顺序明显标记每个信息段和其统领的内容，以便用户识别。以层次结构来展示各段信息，通常上层的信息段能够比下层的信息段得到更加突出的展示，这样能够大幅提升界面中信息的使用效率。

当用户查看信息时，视觉层次能够使其从大篇幅的信息中立刻提取出与自己目标更相关的内容，并将注意力放在所关心的信息上。因为设定好的视觉层次能够帮助用户轻松跳过无关的信息，更快地找到要找的东西。图 5-3 是 DELTA 航空机构的网页界面，其在视觉层次的运用上抓住了用户的心态，并优化了任务的流程。这一界面的信息布局非常简洁，而且层次十分清晰。用户在面对即将到来的旅行时，多少都会有些焦虑，特别是在处理票务等事务时，层次清晰的界面往往能带给他们更多的信任感。此外，在交互控制面板和表单中，视觉层次也同样重要。此图因为较好地处理了机票预订界面的视觉层次，使得繁复的信息输入工作变得一目了然，增强了用户完成较为复杂的任务的信心。

图 5-3　界面中的视觉层次

二、尊重注意力和记忆力的规律

1. 对注意力的限定

当人们与周围的世界有目的地进行互动时，其行为会遵循一些可预测的模式，其中一些是由注意力和短期记忆所造成的。界面交互系统的设计如果能够遵循这些模式，就能更好地适应用户的操作。下面介绍一些基于这些模式的界面信息设计准则：

（1）专注于目标而很少注意使用的工具

人的注意力非常有限。当人们为实现某个目标去执行某项任务时，大部分注意力都放在目标和与目标相关的事物上，而很少会注意执行任务时所用的工具，如电脑软件、在线服务和那些交互性的设备等。在实践中，当用户把注意力转到工具

图 5-4　目标与工具

图 5-5　苹果电脑中标记文档的功能

上时，就无法顾及任务的细节，这种注意力的转移会影响任务完成的进度。有的时候，短暂转移工作的注意力，我们甚至会完全忘记自己刚才在做什么。这就是为什么大多数软件和网站在设计时，要求不应唤起用户对软件或网站本身的注意，而是需要将界面隐退在任务背景中（见图 5-4）。

（2）依靠外部工具记录正在做的事情

因为短期记忆和注意力如此有限，所以我们无法完全依赖它们，常常需在周围的环境中做出标记，如书签、检查清单等，以提醒自己任务进行到哪一步了。在编辑文档时"后退"工具能帮助恢复修改前的状态；大多数电子邮箱首页会标记出已读和未读邮件；大多数网站也会对访问过的链接做出不同颜色的标记，而许多应用软件则是标识出多步骤任务中已经完成的部分。

这个模式还意味着，界面交互系统应该允许用户根据需求标记或者移动对象，以便区分哪些是已经处理过的，哪些是还没处理的。依据这一规律，苹果电脑的操作系统允许用户给文件分配不同色彩，如图 5-5。

（3）跟随信息的"气味"靠近目标

我们一般不会深入思考指令、命令名、选项标签、图表、导航栏上的条目信息，或者是特别留意界面上那些说明性的内容。如果脑子里想的是预订机票，那么大部

图 5-6　JetBlue 航空公司网站界面

分用户的注意力会被屏幕上那些带有"购买""航班""机票"或者"预定"等字样的信息所吸引，如图 5-6。而被设计师认为可能会干扰用户的广告信息，比如说酒店打折等，其实并不会过多吸引那些购买机票的人的注意力。虽然它们可能会被人注意到，但大多数用户都会将注意力投到屏幕上与他们目标相匹配的信息上。比如说图 5-6 中的"Hi""Buy"这样的标题文字。我们在很多情境下都能观察到这种信息的"气味"，即目标导向策略。这也意味着界面交互系统应具有浓烈的信息"气味"，真正引导用户实现目标。要做到这点，设计者们需要知道用户每次在做决定时的目标是什么，并在界面上清晰地标识出各个目标所对应的选项。

（4）对熟悉路径的偏好

人们要实现某个目标时，只要可能，特别是在有时间压力的情况下，往往都会采用熟悉的路径。因为探索新的路径是从零开始解决问题，此时注意力和短期记忆都要承受巨大压力。相反地，采用熟知的路径是非常轻松的。对交互性系统的设计来说，用户对熟悉路径的偏好意味着我们需要做以下几方面的工作：

①减少对问题的判断次数，还是减少按键次数。在设计银行自动柜员机或者家庭财务软件这类偶尔使用的软件时，应让用户能很快上手，而且此时对他们来说，

减少对问题的判断比减少按键次数更重要。因为这样的设备或软件的使用频率还没有高到让人在乎每个任务中所需按键的次数。另一方面，对于那些在紧张工作环境中全天使用软件、训练有素的用户来说，例如预订航班的电话客服人员，每个任务中的每一次按键都在增加时间和劳力成本。

②引导用户到最佳路径。在交互界面的第一屏或者网站主页上，应把用户实现任务目标的最佳路径清晰展现出来，以便让用户对任务的过程有一个预期，这样不但能提高用户完成任务的信心，还能够让用户清楚了解任务完成的进程，并跟随信息的"气味"逐步前行。图5-7是一个视频编码网站的界面截图，在其中我们可以看到，用户可以用向导模式来开启一个新的工作流程，而且依据提示可以清楚地知道，只需要两步就能完成这个任务。此外，用户也可以根据任务的需要通过界面左边的菜单选择项进入相应的功能模块。

③帮助有经验的用户提高效率。从图5-7中我们还可以看到，当用户获得经验后，应让他们能够很容易地转移到更快的路径上。在为新用户提供的容易理解但速度较慢的路径上应显示可能的快速路径，这样能够让用户依据对界面的熟悉程度来调整自己的操作速度，这也是为什么大部分界面在菜单中往往会标记出常用功能快捷键的原因。

（5）思考周期：目标，执行，评估

几十年来，研究人类行为的科学家们在许多人类行为中发现了极为相似的周期性模式，这个周期性模式往往包括以下环节：

- 建立一个目标。
- 选择并执行一系列实现目标的动作。
- 评估这些动作是否成功，即目标是否完成或者是否更接近目标。
- 重复，直到目标完成（或者看起来无法完成，放弃）。

人们在完成各种任务时，不断地重复以上模式。界面应该如何帮助用户完成这样的周期性模式呢？对此可以试用以下方式：

- 为用户提供可选择的目标，并为每一目标提供清晰的路径和关键提示，让用户对要实现的目标有直观的认识。
- 界面中的概念（对象和动作）应该紧扣任务属性，尽量减少用户的理解误差。
- 向用户提供进度反馈和状态信息，使用户了解任务的进程，同时也让用户离开那些不能帮助其实现目标的操作。

图 5—7　Encoding 网站界面

(6) 收尾工作

通常情况下，人们一旦完成了某个目标，就感觉与这个目标相关的所有事情立刻就从短期记忆中"滑落"了，也就是被忘记了。要想避免这样的情况，交互系统应该设计对剩余工作进行提醒的功能。某些情况下，系统甚至可以自己完成扫尾的工作。比如：汽车在转过弯后，自动关闭转向灯；在停车后，汽车应该自动关闭前灯，或者至少提醒司机前灯还亮着；复印机和扫描仪在完成工作后，应自动退出所有文档；在还有未结束运行的后台程序时，用户若试图关闭电脑或者让电脑进入休眠模式，应发出警告。

图 5-8　高铁自助售票机

设计师应该把系统设计成能够提醒或帮助用户进行扫尾工作的模式，这些扫尾的工作如果不是那么重要，就应该去掉。图 5-8 所示是高铁自助售票机上的身份证信息读取台。此读取台被特意设计成了倾斜状，就是为了避免用户在完成所有的操作任务后忘记取走自己的证件，这样贴心的设计大大降低了用户身份证遗失的风险。

2. 有限的记忆力

心理学把记忆分为短期记忆和长期记忆。短期记忆涵盖了信息被保留从几分之一秒到几秒，甚至长达一分钟的情况。长期记忆则覆盖了从几分钟、几小时、几天到几年甚至一辈子的记忆内容。上文已对短期记忆做过简要分析，此部分着重分析长期记忆。

（1）长期记忆的特点

长期记忆与短期记忆有许多差别。与短期记忆不同，短期记忆更类似于注意力的焦点，而长期记忆则的确是关于记忆的存储。长期记忆有很多优点，然而它也有很多缺点，比如说容易出错、印象派、异质、可回溯修改，也容易受诸多因素的影响等。

长期记忆不是我们经验准确的、高解析度的记录。用计算机工程师熟悉的话来说，长期记忆就像是使用了高压缩比的方法，会导致大量信息丢失。图像、概念、

事件、感觉和动作，都会被减弱为抽象特征的组合。不同记忆会以不同的细节层次进行记录，也就是按特征的多少来记录。

（2）长期记忆的特点对界面信息设计的影响

在漫长的历史长河中，人们发明了各种帮助自己长期记住事物的技巧——刻了槽的木棍、打了结的绳索、记忆术、购物单、日记本、记账本、烤箱计时器，等等。设计师应该避免设计出会造成长期记忆负担的信息产品，但这正是许多信息产品所存在的问题。

一个为了安全而增加用户长期记忆负担的例子就是安全问题的设置。一些网站出于安全性的考虑，往往会要求来访者进行注册，在注册过程中为了提高账户的安全性，会要求用户从菜单中选择一个安全问题，其内容诸如："第一只宠物的名字""所上小学的名称"等，但这些都不是记忆负担终结之处，一些问题可能会有多个答案。比如怎么定义第一只宠物便很难有准确的答案。为了注册，他们必须选择一个问题并且记住当时给出的是什么答案。有时用户担心忘记便把答案记录下来。当下次被要求回答安全问题时，还得要记得把答案记录在哪里了。其实，为什么要增加人们的记忆负担，而不是让用户更容易地回答一个安全问题？

对界面交互系统来说，关于长期记忆特点的另一个启发是，界面的一致性将方便用户使用。不同功能的操作越一致，或者不同类型对象的操作越一致，用户要学的新内容就会较少。而缺乏一致性的界面，就会要求用户在长期记忆里为每个功能、每个对象以及正确的使用环境存储许多的特征信息。这样一来，就会导致界面难以学习和使用，也使得用户更容易在记忆时丢失核心特征，从而增加用户无法记起、记错或者犯其他记忆错误的可能性。

3. 有关回忆与识别

通常人们对于某件事物总是识别容易，回忆很难。经过上百万年的进化，人脑已经被"训练"得能很快识别出物体，但是仍旧不善于回忆。

神经活动模式即记忆，能够通过两种方式激活：一是从感官而来的感觉，二是其他大脑的活动。如果一种感觉与之前相似并且所处环境足够接近，就能触发一种相似的神经活动模式，从而产生似曾相识的感觉。从某种意义上说，识别其实就是感觉与长期记忆协同工作。人们能够非常快地识别物体，通常在几分之一秒内就能做出反应。

回忆其实并不像我们想象的那么容易。与识别相反，回忆是在没有直接类似

感觉输入时，长期记忆对神经模式的重新激活，这比用相同或者接近的感觉去激活更加困难，因此我们常会依靠外部因素来帮助回忆。

关于识别与回忆，我们在进行设计时，常常会关注到这样一个著名的原则，即看到和选择比回忆和输入更容易，所以为用户提供可选择项十分必要。当然，在一些情境下，回忆和输入仍然可以用来解决个性化的问题，特别是用户能够轻松记起输入内容的情况下。

当今的用户界面经常使用图像来表达功能意义，是因为人们能够快速识别图像，而且对图像的识别也能有效触发相关回忆，比如桌面或者工具栏上的图标等。从身边的现实世界中提取图像会很有用，因为不需要学习，人们就能够识别它们。只要图形设计得够好，用户便能够将新的图标和符号与它们所代表的意义联系起来。图形用户界面发展起来之后，很多关于界面信息设计的原则其实都跟识别与回忆的机能紧密相关。

第二节　界面、交互与应用情境

一、界面与交互

我们可以把界面定义为存在于人和机器的互动过程（Human Machine Interaction）中的一个层面，它不仅是人与机器进行交互沟通的操作方式，同时也是人与机器相互传递信息的载体。它的主要任务是信息的输入和输出，即把信息从机器传送到用户以及把信息从用户传送到机器。由于界面总是针对特定的用户而设计，因此也把界面称为用户界面。

依据界面在人与机器互动过程中的作用方式，可以将其分为操作界面与显示界面两大类。通常操作界面起到的是控制作用，用户通过操作界面发出信息、操作机器执行指令，同时也通过操作界面对机器的反馈信息做出反应动作。操作界面主要包括触控屏幕、鼠标、键盘、操作手柄、遥控器等。

显示界面主要的职能是信息显示。用户通过显示界面监控机器对于指令的执行状况。显示界面是人机之间的一个直观的信息交流载体，通常包括图、文、声、光等可释读要素。在通常情况下，操作界面与显示界面是并存的，操作界面为人机互动提供了一个行动平台，而显示界面则为人机互动提供了一个信息平台，这两个平台组成了人机互动的一个基本环境（见图5-9）。

图 5-9　车载系统的操作界面和显示界面

用户原则是界面设计中最核心的原则。用户原则的关键在于用户类型的划分与确定。例如我们可以依据用户对于界面的熟练程度，将他们划分为新手用户、一般用户和专家用户；也可以依据他们使用界面的频次，将他们划分为经常用户和偶然用户；还可以根据他们的操作特性，将他们划分为普通用户和特殊用户。可以从各种不同角度和不同方式来划分用户，在设计实践中具体采用何种方式还需要视实际情况而定。

确定用户类型后，要针对其特点来预测他们对不同界面的反应。这就要从多方面进行综合考察与分析。在这一原则中我们需要考虑以下三个问题：一是界面设计是否有利于目标用户学习和使用，二是界面的使用效率如何，三是用户对界面设计有什么反应或建议。这三个问题概括了在界面设计中，依据用户原则应该实现的任务目标，同时也确定了设计的主要内容。

"界面"与"交互"是我们在界面设计中经常谈到的两个概念。"交互"这个概念从本质上说是一种人机交互。图 5-10 概括地描述了典型的人机交互系统中，信息的流程及其运作的机制。在这个模型中，存在着计算机和用户信息处理这两大关键部分，它们之间就是界面。对于用户来说，他们对于计算机系统状态的理解都是通过界面来实现的，而界面也就成为了交互行为必不可少的媒介。我们可以举这样一个例子：当我们用手机拨打中国移动的服务热线 10086 时，就会听到一系列的

图 5-10 人机交互系统的信息流程和运作机制

语音提示，然后我们会根据语音提示来选择手机按键而获得相应的服务。在这个过程中，拨打 10086 后听到的语音提示就可以被视为一个界面，只有在这个界面的引导下我们才能有效地完成交互。

从这个例子来看，界面是完成信息交互的载体，它是一个横向的平台，而交互则是这个平台中的一个纵向的工作流程。没有界面提供的平台，交互就无法顺利进行；但如果没有交互行为，界面也就失去了其存在的意义。由此看来，界面与交互是两个相辅相成的概念，二者缺一不可。作为界面设计的组成部分，交互是界面设计的核心内容，也是界面设计所需要实现的基本目标。

二、应用情境

应用情境可以说是移动领域最常用又最容易被低估和误解的概念。在信息的界面设计中，我们常要把用户的需求放在十分重要的位置，但是任何的用户需求实质上都是一定情境中的需求；也就是说，撇开情境谈需求，其实是舍本求末。图 5-11 所示的 Wikitude 的应用情境中，可以通过实地拍摄的方式为游客提供更进一步的景点信息，同时也能进行实景的导航。图 5-12 是苹果公司提供的 iBeacon 技术的应用示例，通过低功耗低成本的室内信号传输技术，用户可以借助手机端获得很多相应情景下的体验。

图 5—11　Wikitude 的应用情境

图 5—12　iBeacon 技术对手机应用程序的支持

一般来说，应用情境分为两种——背景环境和归属环境，这两种应用情境可以无差别地互换使用。

背景环境就是对周围环境的理解，这是为理解当前所做的事情而建立的心理模型。例如，站在柏林墙的遗迹前在手机上阅读关于它的历史，就是在给做的事情增加背景环境。

归属环境是人们做事时所用的方法、媒介或环境，或者说是认知环境。通常有三种不同的归属环境：

其一，所处位置或物理环境，它决定了人的行为。不论是在家中、办公室、汽车或火车上，每种环境都决定了人们访问信息的方式，以及怎样从信息中获取价值。

其二，访问时所用的设备，或者称为媒体环境。移动终端媒体的内容并没有想象的那么丰富，但它可以根据当前的状况提供信息。移动终端的媒体环境并非只涉及接收的信息的实时性，还可以用于实时吸引观众，这是其他媒体做不到的。

其三，当前的思维状态，或者称为情态环境。思维状态是影响人们在何时何地做什么事的最重要的因素。由于各种需求或欲望的驱使，人们会做出选择以完成目标。任何经过深思熟虑的行为或无所作为，其核心其实都是情态环境。

第三节　界面的设计流程

一、界面设计的分析阶段

1. 界面中用户体验的五个层面

（1）表现层

表现层由一系列的界面视觉信息组成，其包括图片和文字。一些图片是可以点击的，从而执行某种功能；另一些图片就只是作为插图使用。

（2）框架层

在表现层之下是框架层，指按钮、表格、照片和文本等的区域位置。框架层用于优化设计布局，以发挥这些元素的最大效用。

（3）结构层

相比框架层更抽象的是结构层。框架是结构的具体表达方式，如框架层确定了结账页面上交互元素的位置，而结构层则用来设计用户到达哪个页面。

（4）范围层

结构层确定界面各种特性和功能的最合适的组合方式，而这些特性和功能就构成了界面的范围层。如有些售书的终端界面提供了用户可以保存之前的邮寄地址的功能，这样用户可以再次方便地使用它。任何一个功能是否应该成为网站的功能之一，就属于范围层要解决的问题。

（5）战略层

界面的范围层基本上是由战略层所决定的。这些战略不仅仅包括经营者想从终端界面得到什么，还包括用户想从终端界面得到什么。就网上书店的例子而言，

一些战略目标是显而易见的——用户想要买书，商家想要卖出它们。有时，一些战略目标可能并不是那么容易说清楚的。

图 5-13 显示的是界面中用户体验的五个层面，可见从表现层到战略层是一个由表及里、从具体到抽象的过程。我们在具体设计时往往是从战略层开始着手，最终将战略层的思考落实到表现层中。

2. 任务分析

界面的实际价值在于对用户完成任务的过程的支持。一般来说，用户在各自经验和知识的基础上建立完成任务的思维方式，如

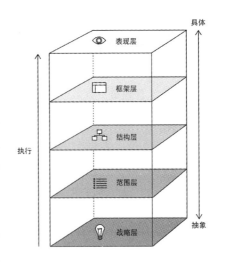

图 5-13　界面中用户体验的五个层面

果界面的设计与用户完成任务的思维方式是吻合的，那么用户很容易就能熟悉界面的操作方法，从而高效地辅助完成任务。相反，如果界面的设计与用户完成任务的思维方式不符，那么用户就需要投入大量的时间来学习界面的使用逻辑和操作方法，从某种角度说，这其实是一种变相的浪费。在这种情况下，即使是完全掌握了界面的操作方法，用户在使用中还是可能会犯各种错误，用户体验也会大打折扣。由此可见，任务分析的重要作用在于使界面操作的逻辑尽量与用户完成任务的思维方式相吻合，而实现这一点则需要对用户的任务及其完成行为进行多方面、多角度的深入了解。

进行任务分析时需要用到图形和文字工具。常用的工具有使用行为分析图、操作顺序分析图、协作关系分析图、操作顺序制约陈述、职责和信息流程分析图、任务金字塔分析图、任务过程和决策分析图、任务情节描述等，下面我们将对其做逐一介绍。

（1）使用行为分析图

使用行为分析图可以将用户和系统功能之间的关联清晰地展示出来，这是对界面系统最为宏观的表述方式。简单地说，此图就是分析界面系统的用户是由哪些人组成的，他们在界面中需要做些什么等。例如，设计一个学生注册系统的界面，主要的用户成员及其行为可能包括：

• 教师：输入、修改或删除课程信息，查询课程注册情况，答疑……
• 学生：付费注册，查询课程信息，就课程信息提问，查询教师的答疑信息，注册课程，取消注册……
• 系统管理员：发放注册后的课程资料，查询注册情况……

图 5-14 是这个例子的使用行为分析图，圆角方框中所标示的是界面系统需要实现的若干功能，这些功能对应着用户在界面中的使用行为。教师、学生和系统管理员通过圆角方框中的用户行为相互联系。用箭头从某一用户指向某一行为，表示该用户可以使用这个功能；从某一行为指向某一用户，则表示该行为会影响到这一用户的活动。例如，在图 5-16 中，只有当学生注册付费后，管理员才能发放课程资料。

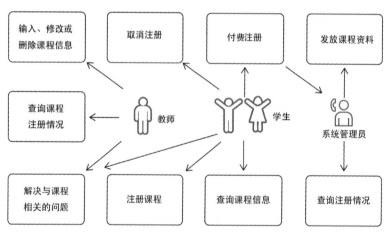

图 5-14　使用行为分析图

（2）操作顺序分析图

每一个用户的使用行为都需要通过某些顺序步骤来实现，而这些顺序步骤是可以通过操作顺序图上的描述来进行分析的。如图 5-15 所示，界面中的每一个操作步骤按照序号从上到下依次列出，图中的箭头标明了信息的流向。图中标示的每个步骤可能是系列子步骤的总和，例如在步骤 5 "选择'课程查询'功能"中，可能涉及选择课程所属的学科等具体的操作环节，所以某一用户的操作顺序并不是唯一的，其具体方式视实际情况而定。其实，操作顺序分析图最大的特点，就是能够直观描述用户在进行某一行为时所需遵循的先后顺序，但它并不能直观体现界面系统元素之间的关系，而协作关系图就能实现这一点。

(3) 协作关系分析图

从某种角度上说，协作关系分析图其实是操作顺序分析图的具体化，二者用不同的方式描述了相同的内容。协作关系分析图着重显示某一用户行为中各个子界面之间的关系，而不是各个步骤的时间顺序。协作关系分析图与操作顺序分析图是可以相互转化的。图 5-16 就是一个协作关系分析图，图中的每一个序号都与上面操作顺序分析图中的序号一一对应。

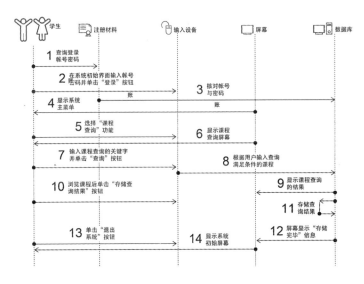

图 5-15　操作顺序分析图

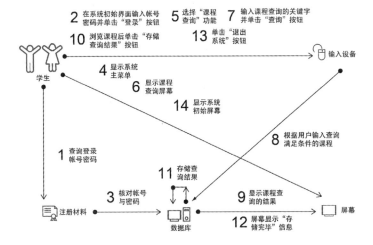

图 5-16　协作关系分析图

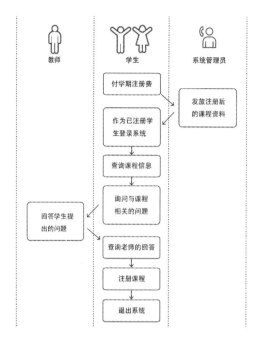

图 5-17 职责和信息流程分析图

图 5-18 任务金字塔分析图

（4）操作顺序制约陈述

操作顺序总是体现为一定的逻辑关系，而这种逻辑关系的实现总是需要一定的制约条件。下面是学生注册系统的操作顺序制约陈述：

- 学生必须交纳注册费后，才能登录注册系统。
- 学生必须用账号密码登录系统后，才能查询课程的信息。
- 教师需要在学生开始查询课程信息之前，将课程信息输入数据库。
- 教师可以在学生开始查询课程信息之后，更改课程信息并发出相应的通知。

操作顺序的制约陈述保证了用户操作界面时能够得到相互协调的信息交流，同时确定了界面使用的基本规则。

（5）职责和信息流程分析图

当某个界面系统的功能需要由多人共同协作完成时，设计师就需要分析各个用户的行为和信息在这些用户之间的流动情况。图 5-17 是一个学生注册系统的职责和信息流程分析图，包含了完成注册这一过程中各个用户的职责以及信息的内容，如学生提出问题和教师回答等，其间的联系通过箭头清晰地表现了出来。

（6）任务金字塔分析图

任务金字塔分析图所阐述的是不同层次任务之间的关系。任何一个界面操作的任务都可能由若干个子任务构成，子任务与任务之间的关系就像一个层级清晰的金字塔。图 5-18 就是学生注册系统界面的"查询课程信息"的任务金字塔分析图。

（7）任务过程和决策分析图

界面用户在内部或外部因素的干预下可能会随时调整完成任务的步骤和策略。例如在学生注册系统中，某学生会根据自己是否掌握了足够的课程信息，来决定是否需要与教师进行联系，而任务过程和决策分析图就是通过直观的流程图，表达不同用户或不同条件下完成某任务可以选择的步骤和策略。人们借助工具界面能够应对不同的情况，这也体现了界面的智能决策特征。图5-19就是学生注册系统界面中"查询课程信息"的任务过程和决策分析图。

（8）任务情节描述

我们也可以通过任务情节描述的方式得到一个情境化的用户使用场景。与以上的任务分析方法相比，任务情节描述显得最为生动，因为它讲述了一个典型用户使用系统的全部过程，这个过程包含了很多细节。除了界面系统本身的功能之外，它还涉及很多与

图 5-19　任务过程和决策分析图

界面整体设计密切相关的外部和辅助因素，这些都是设计时应该考虑的问题。

下面讲述的是一位名为汤洁的学生注册的例子：

汤洁是一名大学二年级的学生，下周就要正式开学上课了。她走进注册大厅，来到服务台前，按照服务人员的要求填写了简单的注册登记表格，然后向服务人员交注册费。服务人员收取她的注册费后在自己的终端界面上按下"打印注册后材料"的按钮，于是打印机打印出了注册费的收据、注册系统的简单使用说明和汤洁的个人登录账号、密码。

汤洁拿到这些资料后，走到一个注册系统的终端前，输入账号和密码后看到系统弹出的提示面板"您是否要改变登录密码？"，汤洁按下"是"的按钮，然后两次输入一个新的密码，看到系统弹出提示面板"密码修改成功"后，随即进入系统的主界面。汤洁上学期上过一门"设计学概论"课程，这学期想选择一门具体的

设计课程，于是她选择了"课程查询"的选项，进入到了一个查询的子界面，她在搜索"关键字"一栏中填入"设计"一词并单击"查询"键，之后在界面给出的表单中看到了8门关于设计的课程。

她首先排除了已经上过的"设计学概论"，然后在剩下的7门课中依据兴趣选择了"广告设计"，并双击此课程名称进入到课程介绍的具体界面。在这个界面中，汤洁看到了课程的内容介绍、预备知识要求、授课教师介绍、授课时间、授课地点等信息。在这个界面中还有一个"向教师提问"的按钮。由于这个界面上的所有信息已经满足了汤洁的要求，于是她单击了另一按钮"注册此课程"，这时屏幕弹出"您是否已确认注册此课程"的提示信息，汤洁点击"确定"按钮后，界面提示"您已成功注册了该门课程，是否打印注册信息？"，汤洁点击"打印"按钮后，打印机输出了课程的注册信息。拿到注册信息号后汤洁点击"离开系统"按钮，系统提示"感谢您使用课程注册系统！"，然后回到系统的初始界面。汤洁很高兴能够在半小时内完成课程的注册。

上面这个完整的任务情节描述的例子，包含了人物、目标、现状、环境、步骤、策略、情感等多方面的因素，在整体设计中提取这些因素对于界面的任务分析十分有效。下面就是对以上因素的提取结果：

人物：汤洁，大学二年级学生。

目标：注册一门关于设计的课程。

现状：开学前一周。

环境：学校注册厅、服务台、服务台终端、若干注册系统终端、打印机等。

步骤：先填表、缴费，然后登录注册系统、修改密码、查询选择课程、了解课程信息、注册课程、打印结果、退出系统。

策略：如果课程信息不够详细，则可以向教师提问；如果课程信息足够详细，则可直接注册。

情感：对系统满意，因为节省了时间。

通过上面的例子，我们发现任务情节描述用具体化的语言将用户使用界面的过程清晰地表述了出来。这些情节可以是真实的，也可以是虚拟的，所得的结论可以作为界面信息设计的基础性资料，也可以为以后的评估提供依据。

3. 市场与目标分析

(1) 市场竞争分析

当设计了某个信息产品时，如果这个产品不能在市场同类产品中拥有竞争优势，那么这个产品就难以取得相应的经济效益，即使这个产品有良好的用户体验。也就是说，一个信息产品的市场竞争优势并不仅仅在于良好的用户体验，而在于价格、质量、服务等多方面的综合因素。任何成功的网络媒体界面产品，总是建立在了解市场需求和竞争的基础之上。

从某种角度说市场其实就是用户的总和，所以研究市场其实就是研究用户的宏观状态。要进行市场竞争分析，首先需要明确这样两个问题：你的对手是谁？你的优势在哪？对此，我们还需要列出一些具体的条目并展开缜密的市场调研。例如，分析信息产品的市场优势时，我们可以从功能、可用性、运行效率、可靠性、可维护性、服务质量等方面与竞争对手的产品进行比较，具体可以采用用户访谈、调查问卷或试验的方法来广泛地收集数据，通过对这些数据进行比较分析，就能得到较为客观的结果。

（2）市场需求信息的收集与分析

市场需求信息的收集与分析是一个非常复杂的过程，这主要是因为人们有着不同的角色和不同的背景条件，对需求有不同的理解。根据不同的角色，可以把需求分为用户需求、设计师需求、管理者需求等。用户试验是进行需求信息收集的常用渠道。在用户试验中我们应尽量保证所得数据的完整性、系统性和可衡量性。其中，保证数据的完整性和系统性的挑战，主要来源于对需求的多样化理解，这就需要创造条件让用户试验的对象尽可能全面地列出需求的条目，然后在此基础上进行有效的分类。

此外，在收集需求信息时还需要强调需求的可衡量性，也就是说对于每一个需求需要思考这样两个问题：其一，如何判断这一需求得到了满足。例如用户需要色彩更加丰富的界面，是不是多加入几个色彩就满足了用户的需要？其二，如何将需求进行量化。

（3）目标的定义与分析

设计和开发一个信息界面产品需要进行多方面的考虑。界面项目的管理者需要考虑商业的目的，而用户期望能够在界面中完成他们的任务，故设计者要综合考虑现有的技术能力和各种实施方案，还需要关注其他同类竞争产品的功能和特点。除了这些，还需要考虑时间、人力、物力、财力等方方面面的内容。一般来说，设计一个界面想要绝对周全地考虑所有问题是不大现实的，但是为了尽可能地实现设

计的目标，便有必要将界面系统的设计目标进行浓缩和范围定义，这样才能集中力量进行"要害"攻关。

在设计中，对目标的定义主要有 4 个关键环节：
- 系统用户：谁是产品或系统的最终使用者？
- 用户行为：用户使用界面需要做些什么？
- 实现方式：界面的实现形式是什么？
- 支持程度：判断设计成功与否的衡量尺度是什么？

落实到前面列举的学生注册系统界面的设计，进行目标定义后即得出下面的结论：
- 系统用户：在校学生和教职员工。
- 用户行为：开学注册选课。
- 实现方式：网络运行的计算机系统。
- 支持程度：方便快捷。

通过这种方式可以快速地理清设计的目标，十分直观而有效，但这只是对系统设计目标的初步定义，我们还需要将每一个项目具体化、规范化，如下例：
- 系统用户：在校学生和教职员工，

适用于在校大学生和与教务相关的教职员工，

适合多个用户同时使用，不需要进行复杂的参数设置，

……

- 用户行为：开学注册选课，

查询可选课程与注册要求，

查询教师背景和经验资料，

师生之间可以通过网络互动进行联系，

管理人员可以查找相应的信息，

……

- 实现方式：网络运行的计算机系统，

界面系统应支持常用的浏览器以及版本，

为管理人员设置专门的管理窗口，

连接不同类型的数据库系统，

……

- 支持程度：方便快捷，

用户满意率应达到 90% 以上，

正常情况下，用户能在 10 分钟内完成所有操作，

……

通过上面的这个例子，我们发现在设计的目标确定后，每个项目元素都有许多方面需要进一步分析确定。通过这种方式能够较为准确地锁定设计的目标，从而让实施阶段能够有的放矢。

二、界面设计的实施阶段

1. 对象的模型化

对象的模型化是将界面设计分析阶段的成果加以转化，并用于界面设计的第一步。所谓模型化，是指将那些抽象的概念与关系用图式的方法直观而又全面地表述出来。我们在前面也通过一些模型化的方式，对界面设计中应该考虑的问题进行了着重的分析，在这个阶段需要把这些分析进行整合，并落实到界面系统所针对的对象上去。这里所说的对象主要来源于分析阶段所发现的"名词"，这些"名词"可以是具体的，例如"学生"，也可以是抽象的，例如"数据库"。从某种意义上说，将这些对象模型化实质上是理清它们之间的关系。图 5-22 中描述了学生注册系统界面的 7 个对象：计算机系统、数据库、课程查询结果、课程信息、公告栏、学生的提问和教师的回答。在这里不但需要列举课程的若干属性，而且还需要列举和预想用户在这个界面中可能会进行的相关操作。其中课程属性包括：名称、编号、介绍、水平要求等。仔细分析图 5-20 后，我们会发现某些对象既可以表达为单独的对象，也可以表达为某个对象的从属。如关于某门课程的"公告栏"也可作为"课程信息"的属性，表示在"课程信息"的界面中，与"属性"和"行为"等其他元素并列存在。

从以上的案例分析中我们可以看到，对象的模型化为界面的整体设计提供了一个较为清晰直观的思路，也是对分析阶段成果的汇总。

2. 界面视图的设计

界面视图表达的是人与界面系统进行交互的过程中，某一时刻界面屏幕的状态，以及用户在这一时刻改变界面屏幕状态的方法。界面视图的设计所决定的是界面系统运行的方式、方法，它包括在此基础上进行的全面、具体、直观、可见的界面整体性设计。

图 5-20　对象的模型化

(1) 确定界面视图的雏形

确定界面视图的雏形是界面视图设计的第一步。完成这一步最有效的方法就是仔细研究对象模型化的结果，并勾勒出界面系统的基本状态。简单地说，就是在审视对象的模型时应随时提出这样的问题："这里是否需要一个视图？""还有哪里需要一个视图才能把事情表达清楚？"落实到之前的学生注册系统的案例中，我们至少应考虑构建 7 个视图：

- 学生查询数据库的查询视图。
- 学生查询数据库后得到的课程查询结果列表视图。
- 学生在查询后进行与课程注册相关的操作时，某课程具体信息的显示视图。
- 教师进行课程内容管理时，某课程具体信息的显示视图。
- 教师和学生都可以查看的公告栏视图。
- 学生输入关于某课程的问题并向教师发送问题的视图。
- 教师输入问题答案并向学生发回答案的视图。

而如何确定这些视图，其实可以在对象的模型化示例图中，通过分析那些带箭头、表示对象行为的流程来实现。在列出可能的视图后，需要把这些视图做进一步的雏形化，于是就得到了两个针对不同对象的视图雏形，如图 5-21 所示。比较这两个视图雏形，我们会发现它们有很多相似之处，比如说"课程信息"与一个以上的界面用户相联系，并依据不同用户在界面中需要完成的任务进行了"属性"和

"行为"的分类。

也就是说，在学生使用的"课程信息"视图中只包含了适用于学生的内容，而在教师使用的"课程信息"视图中所包含的内容也只适用于教师用户。与此同时，信息操作的权限也做了清晰的划分：只有教师可以对课程内容进行修改，发布与课程相关的信息，回答学生关于课程内容的提问；而学生的权限仅限于查看课程的信息，就课程内容提问以及进行课程注册等。

（2）界面视图的粗略设计

得到界面视图的雏形后，我们需要根

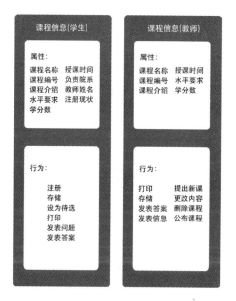

图 5-21　界面视图的雏形

据特定的显示介质和操作平台进行视图的粗略设计，如图 5-22。我们假设这个界面的运行环境是 Windows 系统和高分辨率的屏幕，以界面视图的雏形为基础就可以得到学生用户界面视图的粗略设计。一般来说，粗略的设计图不需要画得十分规范得体，只要清晰地反映出设计师的构想就可以了。我们可以借助绘图软件或直接用铅笔绘制粗略的设计图，这样可以加快方案的设计速度并可灵活改动，方便构思的发展和完善。

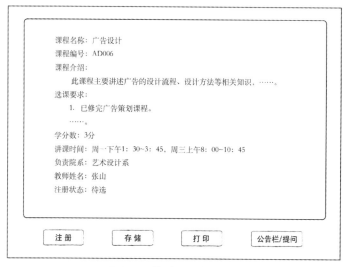

图 5-22　界面视图的粗略设计

就学生注册系统界面这个例子来说，进行粗略设计时需要考虑以下几个方面的问题：

其一，在针对"学生"和"教师"两个用户的"课程信息"界面视图雏形中，对象的属性和行为都体现在了模型中；而在设计图的粗略设计中，对象的属性体现为具体的信息内容，而对象的行为则体现为可以引发行为的按钮控件。

其二，在粗略设计时，我们应该关注对象的状态转变。例如"课程"这个对象就可以有三种状态："待选""待定"和"已注册"。当学生首次查阅某个课程时，课程的初始状态是"待选"。如果学生初步确定注册该课程，就可将该课程存储起来，列为"待定"，之后学生可以浏览所有存储的"待定"课程而最终决定注册哪一门。在注册截止日期前，学生可以在课程信息的界面视图中修改这个课程的状态。在某一情况下，可以通过两种方式来修改课程状态，例如在"待选"的状态下可以通过"存储"和"注册"的控件按钮来改变课程的状态，而在"待定"的状态下则可以通过"设为待选"和"注册"来改变课程的状态，图5-25就是上面所述逻辑关系的示意图。

其三，在注册系统界面的学生视图（粗略设计）中，"公告栏"和"提问"被安排由同一个控件按钮"公告栏/提问"来控制，这样做是因为学生在对某一课程提出问题之前应先到公告栏看看，如果在公告栏找不到问题的答案，这时提问才有必要。所以当学生点击"公告栏/提问"按钮时，显示的应该是现有的关于该课程的提问和回答，并且在这个界面视图上还需要设定让学生发表新问题的按钮。

图5-23是教师用户课程信息界面视图的粗略设计。由于教师在使用这个界面视图时需要做的是管理自己所负责的课程相关内容，所以他们具有输入和修改的权限。这一点在这个粗略设计的界面视图上也有多种输入方式，例如在课程名称等项目上采用的是单行文字的输入框，在课程介绍项目中采用的是多行文字的输入框，而在学分这样的有固定几个选项的输入框中则采用的是下拉列表的输入方式，这样做，一方面能避免信息过于冗杂，另一方面也能尽量减少操作时间。

如注册系统界面的教师视图（粗略设计）所示，教师并不需要一次性完成课程内容的输入，在使用这个注册系统时可以随时将已经输入的内容用"存储"这个控件按钮暂时存储起来，当对内容有确切把握时才可以通过"公布课程"的控件按钮将之发送到数据库中。

为了避免教师在进行烦琐的信息输入时犯人为错误，设计师可以对界面进行如下的处理：

图 5-23　界面视图的粗略设计

首先，在某些必须输入的内容还是空白时，也就是说课程信息的输入显然还未完成时，"公布课程"的控件按钮应该呈"休眠"状态。在注册系统界面的教师视图（粗略设计）中，"休眠"状态的按钮用虚线表示。只有当所有的课程信息内容都输入时，"休眠"状态的按钮才能转化成正常状态，这两种状态之间的转化关系可以用图 5-24 来表示。

图 5-24 与上文提到的课程状态的逻辑关系转换图有所不同，它更加直观、具体。在这个图中包括了"开始"和"结束"两个结点，这两个结点决定着"公布课程"按钮的初始状态，当用户离开这个界面时，按钮的状态不会再发生变化。

当教师点击"公布课程"按钮后，界面会弹出一个确认窗口，让教师再次确认是否要公布课程，同时在这个窗口面板上有"确定"和"返回"的按钮以供选择。

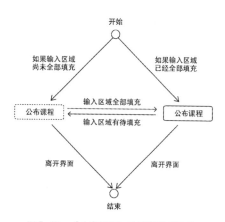

图 5-24　"公布课程"功能的逻辑关系

这些界面的动态特性是无法完全反映在静态视图中的，只能在一些模型图例中体现出来。从注册系统界面的教师视图（粗略设计）中，我们还可以看到，当有学生提问时，回答问题的按钮是闪动的，这样能够引起教师的注意；而当没有任何学生提问时，此按钮处于"休眠"状态。这些隐性的设计能够让界面看上去更人性化。

(3) 界面视图的关联性设计

前面我们介绍了界面视图粗略设计的相关知识，经过粗略设计的视图看上去似乎是比较完善了，但是对界面进行整体设计时，需要考虑的很多因素其实并没有包含在粗略设计中。这些经过粗略设计的视图往往体现的只是界面整体系统的某一个子界面，而整个系统界面是需要把若干个子界面有机地联系在一起的。只有这样，才能形成一个完整的界面系统。故我们需要对界面视图进行关联性设计。

用户在不同的界面视图中根据不同的任务进行不同的操作，这些界面视图之间需要进行相互地转换才能适应用户的这些需求。对于界面视图进行关联性设计时，需要考虑用户完成任务所需要的信息交互以及转化到其他界面视图时所需要的触发控件。

假设上文所说的学生注册系统是学校整体网站的一部分，那么学生操作界面的关联性就如图 5-25 所示。

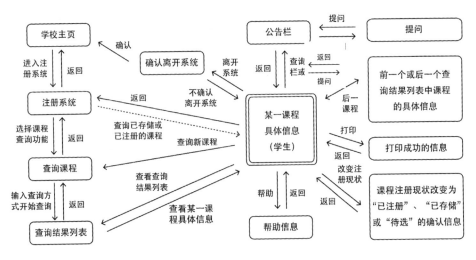

图 5-25 界面视图的关联性设计

对某一界面视图进行关联性设计时，需要考虑以下两个问题：其一，这个视图的前一个或几个视图是什么内容，用户可以通过哪些途径或方法到达这一视图；其二，用户到达该视图后下一步可能要做什么，可能会进入到哪些其他视图中。

落实到学生注册系统的界面视图设计中，学生主要通过两个途径到达课程信息的界面视图：

其一，通过检索本学期开设的课程，得到一个满足查询条件的课程列表，然后选择某一门课程进一步了解。在这种情况下，学生到达课程信息界面的途径是：登录学校主页；选择"注册系统"，登录后到达注册系统的主界面；选择"课程查询"，到达查询功能的界面视图；输入查询内容后得到课程查询结果的列表；选择查询结果中的某一门课程，到达具体的课程信息界面视图。在实际操作中，用户可能并不完全按照这个路径进入课程信息的界面视图中，故设计师关注所有的可能性是必要且重要的，这样能使界面的适用面更广。在分析时我们可以先以典型情况作为主干进行考虑，然后根据其他的可能性进行调整和补充。

其二，如果学生在这个注册系统中已经将某课程"存储"起来以备以后参考，则学生在进入注册系统后可直接点击"已储存课程"按钮，到达已储存课程的列表界面视图。这时学生可以通过点击某一课程，进入相应课程信息的界面视图。图5-26是"广告设计"这门课程的学生操作界面视图，用户点击相关按钮可进入与之关联的界面，进一步操作。

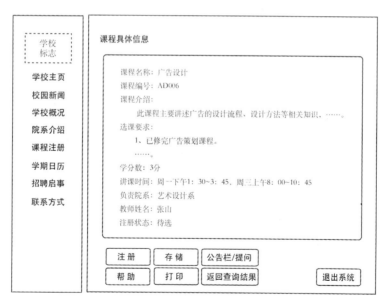

图 5-26　课程的操作界面视图

当把各个界面视图的关系理清后，可以得到一个界面视图的具体的关联构架，如图 5-27 所示。其在视图结构上也关注了系统界面的整体性和视觉感受的和谐。在完成关联性设计后，还需将各个界面之间进行连接的通道控件的形式设计出来，

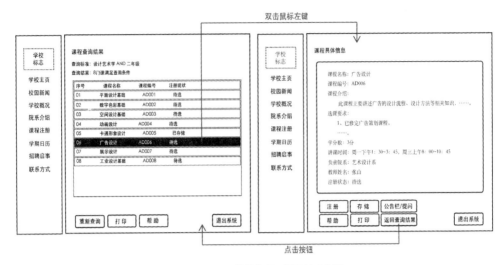

图 5-27　课程的操作界面视图关联构架

如按钮形式、激活方式等，如此就可以得到学生注册系统界面视图的转化图，而各个子界面之间的关系也就更明确、更具体了。

（4）界面信息设计的跨文化特性

不同区域的文化差异主要体现在四个方面：语言、风俗习惯、价值观和宗教信仰。这四个方面的差异会引起社会生活方方面面的不同。如此这般的差异也能体现在界面产品的使用上，如在一个区域用户使用良好的界面产品在另一个区域就有可能产生不适用的问题。

文化的差异带给界面设计的影响是十分深刻的。尤其是一些技术性的因素，例如操作平台的语言系统、各地的度量单位等。这些问题看起来十分琐碎，但都是影响界面设计的重要因素。只有处理好这些问题，才能保证界面最大程度上的可用性。面对文化的差异，应该让界面一方面更适应当地的文化，另一方面也要最大限度地与国际接轨。客观来说，国际化和本土化是密切相关的。这里说的国际化，主要指所设计的界面的主体构架不需要做大的修改，就可以在其他国家和区域顺利使用；本土化是指针对某个国家或区域的文化特点，对界面产品元素进行调整，以满足当地用户的使用需求。国际化和本土化在界面设计中都应兼顾，不能顾此失彼，这样才能设计出真正跨文化的界面产品。

要实现界面产品的国际化和本土化，需要在设计中注意以下几个方面：

- 尽量使用一些被广泛接受的符号，对于那些有特定文化内涵的符号应慎重使

用。在界面中当某些图形符号的表意不是非常清晰时，可以结合当地的文字来表意，但应尽量避免用纯文字，因为文字的文化壁垒是最坚固的，在这方面图形的跨文化特性反而更强一些。
- 在进行界面的语言翻译时，应注意目标用户的语言习惯，让界面看起来更加具有亲和力。
- 在设计界面图形时，要注意所使用的图形符号的含义是否会仅局限于某个区域，以免造成误解和不便。
- 尽量避免不适于当地用户的信息出现在界面上，避免出现一些明显伤害当地人情感的观点或有争议的事物。
- 注意非语言传播的意义，例如手势和肢体语言，这些非语言传播方式在不同地区所表达的意义出入很大，应注意差异。
- 注意人与人之间的关系及其相处的方式，礼仪尺度有时候在界面设计中十分重要。例如不同地区对于人种、性别、宗教观念等的看法往往会有所不同，对此应予以尊重，否则也会造成负面影响。
- 在界面设计中色彩是能够表意的，所以要注意色彩在不同区域和文化中的意涵。

设计具有跨文化特性的界面产品，可以从以下几个方面入手：在设计项目开始时，需全面完整地定义界面产品的文化环境和用户背景，这样才能目的鲜明，少走弯路；在所有的设计环节中，时时注意以全部用户的文化背景作为参照，以全球观念作为设计的指导；聘用有国际化和本土化双重设计经验的人员，让他们对设计的各个环节提供指导；尽量在用户研究的所有环节中邀请有不同文化背景的用户参与，并在这些用户的实际使用环境中进行界面的测试。

第四节　界面视觉设计中的常用方法

一、隐喻

1. 理解隐喻

隐喻是自然语言中普遍存在的一种现象，也一直是修辞学中重要的研究内容，同时它还是视觉设计人员常运用的设计方法。

隐喻的分类方式有很多种，但在界面设计中一般倾向于从隐喻的对象出发进

图 5-28 物隐喻

图 5-29 事隐喻

行分类。通过这种方式我们可以把隐喻分为物隐喻和事隐喻两种类型。

物隐喻的隐喻对象是存在于现实社会中的一切物质和现象。无论这些物质和现象是否具有生命，都可以作为隐喻的对象。如图 5-28 所示，在用户界面的设计中，常用垃圾桶隐喻删除文件。物隐喻的始源域和目标域所指代的对象在功能或性质上存在某种联系或相似性，于是我们可以在心理预期的指引下获得对这些性质或功能的认知。

事隐喻是从"事"的角度出发，主要用"事"的处理步骤来隐喻相应的工作流程，帮助人们理解并熟悉那些看似繁杂的操作流程。如图 5-29 是 iBOOK 界面的截图，所有的书籍像在实体空间那样摆在书架上，点击就可以开始阅读，甚至翻阅的过程也像是在现实空间中，这就是事隐喻。此外，在一些绘图软件中，填色的方式如在调色面板上调好色彩，然后直接用鼠标拖放在目标图形上，这种填色方式与现实生活中绘画填色的步骤完全吻合。所以按照日常生活中的经验逻辑，用户就能迅速地了解这款绘图软件的功能和操作步骤，这就是事隐喻给界面设计带来的便利。

隐喻与象征是一对容易混淆的概念，要了解这两者之间的区别，可以引入符号作为理解的凭据。因为隐喻和象征都是通过其一事物来指代另一事物，这也是符号的基本职能。也就是说，隐喻和象征都是借助符号形体本身（能指）、符号意义解释（所指）以及符号指代对象这三者的联系来完成意义的转换。隐喻中，这三者之间的联系是非常紧密的，也就是说这三者之间存在着相似性或者是相关性。

相比隐喻而言，象征则不需要三者之间有如此客观而紧密的关系，它更多地是通过社会约定来完成意义的转换。最常见的例子就是鸽子与和平，就本身意义来说，鸽子与和平并不存在某种相似性或联系，但一些历史原因影响到社会约定后，它们就构成了象征关系。值得注意的是，这种约定俗成的联系是建立在一定的文化背景之中的，存在着文化差异的碰撞。

通过这些例子，我们会发现隐喻所暗藏的能指、所指与指代对象三者之间的联系更为客观、自然，且几乎是跨越文化疆域的。在意义的表述上，这些隐喻符号并不是在社会约定中建立起来的，其表达的意义十分明晰，不需要做特别的解释就能理解。将象征符号用在界面中有着天然的局限性，在认知过程中存在着阻碍；而隐喻符号用于界面的设计则具有更大的优势，其跨文化的特性更有利于界面的使用和推广。

2. 界面中的隐喻

隐喻在界面的视觉设计中是一种基本的造型观念和重要的表现途径。在界面中，隐喻通过图形符号来传达信息。客观地说，图形传递信息具有量大、迅速、便于理解等特性，这些特性在界面设计中被广泛地利用，同时也让一些复杂且专业的操作方式变得如同搭积木一样简单。

借助隐喻的方式来表达界面的概念和特征，这方面比较成功的例子是苹果操作系统的界面设计，如图 5-30 所示。它的外观看起来就像是人们可以随意摆放办公用品的桌面，其中一些要素的隐喻都被完整地统一在这个"桌面"中。桌面化的界面视图把计算机的文件组织和可视化结构直观地呈现出来，一个图标代表一个文件或程序，而文件夹图标则代表一组文件或程序；运用各种软件时，能够像在餐馆中点菜一样即点即得。这些就是隐喻创造的一个现实世界的镜像，在这里人们几乎没有陌生感，"所见即所得"的梦想能够在使用鼠标的简单动作中一一实现。

隐喻在界面设计中的作用主要有 4 点：

其一，易于识别。由于建立隐喻的方式是以现实生活中人们的真实经验为基础的，因此，一般不需要通过专门的训练就能理解界面传递的信息的含义。通常情况下，人们对于习以为常的东西总能最快地做出反应，而界面中的隐喻符号就来源于人们的日常生活经验，所以便于理解。

其二，易于记忆。记忆图形要比记忆复杂的指令容易得多，况且通过隐喻设计后的图形符号更为直观。

图 5-30　苹果电脑操作系统的界面

其三，能够跨文化理解。含有隐喻内容的符号能够在跨文化沟通方面取得良好的效果，隐喻的图形符号一般建立在人的经验基础之上，较少受文化的制约，因此它的跨文化特性与生俱来。

其四，占用更少的空间。在描述同样的概念或含义时，隐喻的图形符号比复杂的程序语言所占用的储存空间更少，从而可以有效地提升界面程序的运行效率，也使界面看上去更为简洁美观。

图 5-31 是苹果操作系统中网页浏览器 Safari 的卡片浏览功能，用卡片的隐喻将浏览或收藏的网页有效地组织起来，用户可以更为方便地查阅，在视觉感受上简洁而实用。

运用隐喻不能片面求"酷"，视觉设计需要在隐喻创意和功能实现之间求得平衡。太过于彰显技术的隐喻，有时反而不会有太好的功能层面的体验，例如图 5-39 中所示的 VR 界面中的隐喻，此时我们更多地会关注隐喻形式本身，而不会注意隐喻所代表的实质功能，这样的隐喻其实是有问题的。在隐喻的使用上，要注意两个方面的问题：一是过分精美的隐喻图标有可能会分散用户的注意力，这样有悖于界面设计的初衷；二是隐喻所创造的"真实"虚拟空间可能会让用户无休止地沉浸其中，从而远离现实社会。这样的用户体验从界面开发的角度来看似乎是成功

图 5–31　Safari 的卡片预览功能

了，但从社会伦理的角度来看，则剥夺了用户作为社会人的权利，有负面的效果。因此在界面设计中，我们需要把握一个度，这样才能让隐喻作用于界面的功能最终服务于人。

3. 构筑有效的隐喻

人们对产品隐喻的理解，是建立在其以往的生活经验基础之上的。谈到经验，最主要的就是人们常常论及的感知、情感、想象、理解等活动，它们经过复杂的相互作用、相互补充和印证，形成一种独特而奇妙的审美体验。在界面设计中，构筑有效的隐喻的首要步骤就是了解用户的需要，通过设计概念的准确定位，建立相应的功能模块。只有完成了这一步，才能根据模块找到现实世界中的隐喻对象。

构筑隐喻的方式是：通过归纳和联想来建立事物与事物之间的联系。但是事实上，建立联系、构筑隐喻的过程并不是一蹴而就的，有些隐喻可以通过事物之间的直接联系来构筑，而有些则不一定那么明显。其中，归纳需要我们有良好的分析能力，而联想则需要有更多的艺术表现能力和创新精神。

隐喻作为一种界面设计的方法，在实际操作中需要遵循以下原则：

其一，选择合适的隐喻对象，不能让这个隐喻对象引发不恰当的联想。电脑桌面上的文件夹和一页页纸代表的文件，它们的关系和日常生活中是一致的——文

件放在文件夹里。人们在初次使用时就会对这些形象产生亲切感,从而有效地减少认知的摩擦,因此这样的隐喻对象就是合适的。

其二,要一致地使用经过隐喻的视觉元素。如果一种视觉造型适合某种功能的隐喻,就不应轻易改变它,而是充分尊重用户的使用习惯。如果将电脑桌面上的文件夹图标都换成鲜花,或多或少具有一些创新成分,但也要面对一些风险,那就是人们需要时间去熟悉鲜花与文件夹功能之间的联系,这无疑造成了认知上的负担。

其三,隐喻应该是跨文化认同的,其意义应能够被广泛理解。例如,信封在全球范围内都通用,虽然它有不同的视觉形式,但其基本形态却是一致的,并为人们所熟知。看到信封,任何国度的人都知道它与信件有关,那么它就非常适合被用来隐喻电脑的 E-mail 功能。

其四,避免使用完全隐喻。所谓完全隐喻,就是隐喻的对象和设计的界面之间从外形到功能都一一映射对应。完全隐喻在设计中是一个"沼泽",当我们创造出一个与现实世界完全一样的界面后,很有可能会导致人们将自我的意识与现实社会相混淆,从而沉溺于不真实的幻象之中。

隐喻在界面设计中也不是必需的,强加的隐喻会让人感觉奇怪。例如,苹果电脑界面弹出磁盘的动作就备受诟病。用过苹果系统的人都知道,在电脑中插入移动硬盘等外挂存储设备后,桌面就会出现一个与该移动存储设备对应的图标,弹出这个设备的方式之一就是将这个图标扔进"废纸篓"中。我们知道"废纸篓"代表的意义是删除文件,那么扔进"废纸篓"里的移动存储设备是否会被清空文件呢?大部分用户可能都会有这样的担心。

图 5-32 是 TIME 杂志的 iPad 版本中的截图,整个界面基本是对纸版 TIME 的一个隐喻,使得受众在阅读时能够体会到与纸版几乎一致的阅读乐趣。而通过加入一些交互控件,如声音按钮和文字按钮,还能够满足不同用户的需求。这些隐喻的表述其实并没有以炫目的技术为依托,反而能更好地满足现实用户的需求。从某种意义上说,界面中的隐喻并不是技术的衍生品,而是对用户需求的深切关注。

二、图标

1. 图标的基本概念

图标的理论大多源于符号学。从定义上讲,图标在外形上与对应的物体很相

图 5–32 TIME 杂志 iPad 版本中的隐喻

似(例如,视频文件的图标可能会像电影胶片,而不会像一桶爆米花)。然而在软件中,图标这一术语通常被用来指代小图片,而不论其在外形或概念上是否与真实的物体相类似。

从广义上说,我们这里所说的图标,指计算机屏幕上表示命令、程序的符号、图像。图标的作用如下:

- 是视觉设计的重要组成部分,用于提示与强调。
- 使产品的功能具象化,更容易理解。
- 使产品的人机界面更有吸引力,富含娱乐性。
- 形成产品的统一特征,给用户以信赖感,并便于功能的记忆。
- 创造差异化、个性化的美,强化装饰性作用。
- 图标设计是一种艺术创作,能提高产品的品位。
- 图标设计的表现方式灵活自由,可以传达不同的产品理念。
- 图标设计是在屏幕上展现产品的最佳方式。

2. 图标的设计原则

- 视觉感受精美细腻,结构合理。
- 兼容各种应用尺寸,主体与细节对比合适。
- 风格统一,整体性强。

- 隐喻准确，传达的含义清晰、容易记忆。
- 有一定的主体文化蕴含其中。
- 不同的文化背景和社会背景的用户均可理解。

由于图标的设计以实用价值为主、象征价值为辅，因此在设计过程中，选择的元素成了设计是否合理的主要依据，特别是以功能为基础的操作系统图标，其表意的准确性和视觉感受的清晰性是关键。如图 5-33 所示是 Windows 10 中图标的设计，采用了非常直观的表意方式，我们几乎可以摆脱文字而直接准确识读图标所代表的功能意义。

图 5-33　Windows10 中图标的设计

3. 界面中的图标

（1）适应屏幕大小

设计图标时，各种分辨率和尺寸的屏幕需要兼容。问题出现了，这么多复杂的尺寸，该用多大的图标来配合呢？

一般来说，图标不应该超过 256px×256px，在宽度 240px 以上的屏幕中，我们可以使用 3D 技术来呈现图标，并赋予较为精细的细节，这样有助于提高用户对于界面的视觉好感。

通常情况下，图标都保持在 64px×64px 至 96px×96px 之间，其大小取决于具体的界面设计布局。由于触摸屏技术的引进，我们还需要考虑图标在点击和未点击

两种情况下不同大小的比例关系。所以，在图标设计过程中，我们最好采用矢量技术，比如使用 Adobe Illustrator 来满足弹性尺寸的要求。

低于128px的屏幕（现在应该非常少见了），常会采用像素级的技术来绘制图标，有很多软件支持快速地绘制和转化像素级别的图标，比如 Axialis Icon Workshop。

（2）图标的色彩限制

在大多数情况下，无论在色彩显示、分辨率还是物理尺寸上，手持移动设备的屏幕都达不到电脑显示屏的效果。

由于手持设备在显示上有产品尺寸的严格要求和软件驱动的限制，因此在设计的过程中，我们需要考虑到色彩显示的难度。不同厂家的屏显在技术规格上也不同，而驱动版本的不断变化更增加了我们判断的难度，加上移动终端使用环境的多变特性，所以还是建议尽量在图标设计过程中保持其简单、干净的外观。在色彩（特别是渐变色）的选择上，尽量使用安全色域内的色彩，并且少用对比色的渐变设计。

在挑选色彩的时候，应该注意拾色器中的色域警告符号，避免使用标准以外的色彩。特殊的情况是，图片需要输出为 GIF 格式，而这个格式只支持 256 色的显示，因此安全色彩的控制显得尤为重要。一个比较简单的方法是使用标准色标中的色彩，这些色彩是绝对安全的，可以在任何满足国际通用色彩配置文件（Color Profile）的显示介质上完美地显示。

当文件转化为索引文件时（这种情况通常出现在系统平台要求，或者要降低文件容量的时候），我们可以通过查看该文件的色彩表来确定哪些色彩是可以使用的，哪些色彩用于 Alpha 处理，这是手持设备设计中很重要的一部分。

（3）图标的制作途径

图标的制作途径取决于像素，但也不必强制性地依赖像素。图标制作的两种类型分别为：其一，让图标直接在像素上产生效果，像马赛克一样将正方形元素直接着色并按照网格形式排列，如图 5-34 所示。其二，图标能够以矢量图为基础产生，例如在 EPS 图片格式中提取。矢量图的特性使得进一步的处理变得很方便，我们可以任意拉撑图像，并能够分级润色和柔和化，使图标显现出更丰

图 5-34　像素基础的图标：马里奥兄弟

富的细节，如图 5-35。

4. 图标设计的过程

应记住，无论我们多么希望设计一款出色的图标，都不应漫无目的地创作。在图标设计开始之前，需要掌握并理解全部的背景资料，这样才能做到有的放矢。图标设计是设计环节的第一步，所以我们要整体思考其应用性，使其与对应的界面和谐。

（1）手绘草稿

手绘草稿应该是最为自由、放松的一个步骤。在手绘阶段，最为重要的是确定图标的造型和整体风格的关系。图标外形可以不用非常精细，只要体现出主要的元素和外形结构即可，因为很少直接使用手绘的图标来进行最终的设计输出，一般只作为设计的参照物（见图 5-36）。

此步骤中，使用工具有 Faber-Castell（辉柏嘉）1338 铅笔（推荐）、普通素描纸等。

手绘创作中的要点如下：

- 明确图标的结构和含义。
- 确定图标的立体外形。
- 区分明暗区域。
- 形成统一的风格样式，以指导后续设计。

图 5-35 矢量基础的图标：摩登原始人

图 5-36 图标设计的手绘草图之形体刻画

- 考虑图标可能呈现的角度和比例。

（2）确定色彩和质感

为了使我们的设计概念更易于理解，特别是在项目组内部得以推广（要知道大部分人是没有经过专业视觉训练的），阐述设计时最好是以直观、易懂的方式进行，比如在色彩和质感的确定上，收集熟知的参考图片并进行筛选是现在经常使用

的方法，这会很容易让你与项目组成员、客户找到共识。

(3) 外形设计

在草图绘制完毕后，我们往往会通过电脑技术手段将其转变为图形文件，以修正透视、线条、比例等，让图标显得更为美观且统一，并进一步优化其细节。

在外形设计的过程中，需要注意的地方有：

- 优化细节，呈现出图标的结构。
- 使整体图标显示出统一的风格。
- 不要对图标的色彩进行过多的渲染。
- 调整大小、比例、角度、元素的数量和明暗关系。

(4) 设计图标的演示

此部分是整套图标设计的关键，因为图标的实际样子和我们希望它呈现出来的样子常常是不同的。图标本身是孤立的元素，每个图标代表一种含义，而一套图标是为用户描述同一种文化或者述说同一个故事。过去，人们曾经把图标的功能性作为图标设计的唯一原则，而现在，仅遵守这样的原则显然是不够的。图标如果看上去很乏味，那么即使它满足了应有的功能需求，也只能说是普通的设计而已。

根据一些经验，展示图标时有如下建议可供参考：

- 一套图标应该有一个主题（可以涉及人文、社会、科技、娱乐等各方面）。
- 一套图标应该有一个贴切的主题名字。
- 每个图标也应该有一个说明功能的名字（就算它能够一眼被识别出是什么

图 5-37　图标设计的手绘草图之社交应用图标

图 5-38　图标设计的手绘草图之音乐应用图标

功能)。
- 图标演示应该以图标本身为主，而不是将其变为一幅插画。
- 图标的场景感需要一些背景设计来烘托。
- 如果需要兼容不同分辨率的设备，应该设计多种尺寸的图标为作为对比。

三、图形界面

1. 设计原则

（1）理解不同地域、文化背景、社会环境中的界面风格

就移动终端的界面来说，亚洲市场讲究的是时尚设计；欧洲市场对设计的要求一向都是简单洁净；美国则注重功能性。这样的风格特征受其文化背景的影响，在各种移动设备和电子消费类产品中，我们都很容易感受到这点。

（2）界面设计应清晰、简明地解释功能

界面设计的基本作用，就是通过图形化的语言告诉用户如何使用这个功能，用户能直观地判断这个功能可以完成什么任务。如图 5-40 中，音乐播放器会设计成实物音乐播放器的样式，包括对应的按钮，这样用户打开界面后就知道如何播放。在手机功能日趋复杂的今天，界面设计更应该非常明确地指示出使用图标的方式与其所具有的功能，从而帮助用户节约出更

图 5-39　图标设计的高保真原型

图 5-40　音乐播放器的界面设计

多的时间，降低学习的难度。

（3）让界面设计更易懂、易用

坚持让界面易懂、易用，不但是对"以用户为中心"设计思想的践行，也同样能使设计项目的推进更为顺利。一个简单易懂、易用的界面，会节约大量的沟通成本，软件开发人员也会更清楚你的设计目的，用户也能减少学习的时间。图5-41是一款健康监测应用软件的界面，通过一些恰当的信息可视化设计，一些医学指标变得通俗易懂，也提高了用户使用的信心。

（4）风格一致性是成功的关键

无论是什么领域的设计，界面的统一性总会给用户值得信赖的印象。而使用相同风格的界面设计，也使得用户对界面的理解更容易，减少视觉的过度跳转，降低用户的焦虑。如图5-42中，设计的一致性包括使用规范的界面元素，也指使用相同的信息表现方式，如在字体、标签风格、色彩、术语、提示信息显示等方面。

图5-41　健康监测应用软件的界面设计　　　图5-42　界面设计的一致性

（5）注意界面与产品整体设计的匹配

产品按键的字体应与界面内出现的字体（尤其是拨号等模拟键盘处）一致；产品的质感应该延伸到界面的质感中，产品的色彩和界面的色彩需有一定的联系。

图 5-43 在界面的设计中延续了手机造型设计中的一些风格元素,在界面的一些面板中采用了一些圆角的设计,使整个产品浑然一体。

(6)界面应有吸引力,愉悦身心

愉悦身心才能让界面信息产品具有情感化的特征,才能使用户从深层次形成情感依恋。图 5-44 是一款社交应用的界面,整个界面的视觉风格轻松愉快,营造了一种有趣的鼓励尝试的体验氛围。

图 5-43 界面与产品的造型设计和谐统一

图 5-44 icarrot 趣味社交应用的界面设计

2. 产品定义

定义一个已经拥有基础功能的产品是不容易的,因为要平衡老用户的使用习惯与新用户的功能需求。其中,定义产品的基本功能和功能限制是首先要做的事情。

如"一款可以下载、自定义并兼容互动功能的音乐播放器"就是一款音乐播放器的定义。当然在手机网络时代,兼容社交的功能也是必需的,但不是主要功能,所以只留下功能入口。那么产品设计的关键词便为音乐、播放器、下载功能、歌词

显示、音乐搜索、歌曲识别、讨论社区入口。这么多的功能，需要在一个有限的显示空间内加以安排，挑战是很明显的。但是只要思路清晰，并且合理地构建产品的结构，这些都不是问题，基于以上的分析，我们可以得到功能图 5-45，它提供了我们设计的依据。

图 5-45　音乐播放器界面信息产品的定义

3. 交互设计

交互设计是界面信息设计搭建基本架构的环节，在这个环节将会定义两个或多个互动的个体之间交流的内容和结构，使之互相配合，并且完成相应的任务目标。交互设计的目的在于创造和建立人与产品及服务之间有意义的关系，并且通过信息技术让复杂的事务变得容易操作。交互界面系统的设计可以从可用性和用户体验两个层面入手，而这两个层面的创意构思可以体现为整个产品的信息架构图（如图 5-46）和单个界面的框架图（如图 5-47）。其中，信息架构图会侧重于一个整体性的功能解决方案，而框架图则会注重某一环节功能的具体交互方式，有些框架图也可以体现不同界面的跳转关系。

图 5-46　视频娱乐网站的信息架构图

图 5-47 交互框架图

4. 视觉设计

(1) 视觉结构

在本小节中,我们将讨论以下几种构建视觉结构的方式:

① 分组。将相关视觉元素分组,这可以降低应用的复杂性,有助于用户更好

地理解设计。分组主要是通过元素之间的靠近来体现的,但是也可以通过对比、对齐和其他视觉手段来强化。如图5-48,我们能清楚地感觉到分组形成的视觉结构。

②分层。通过分层,可以引导用户在设计界面中的阅读顺序。用户首先看到的是最明显的视觉元素或分组。这种显著性通常是通过位置的安排和比例的大小来实现的,也可以通过图像的透明度和图像色彩的饱和度来实现,如图5-49。

图5-48　界面的视觉设计分组

图5-49　界面的视觉设计分层

图 5-50　界面的视觉设计对齐

③对齐。有效地进行对齐可以让设计更易于理解。在图 5-50 中可以看到，对齐的视觉结构给人规整和有条理的感觉，特别是在信息量比较大的界面，整齐的视觉结构的功能意义非常之大。

(2) 色彩

我们会基于环境、文化以及个人经验，将色彩与特定的含义联系在一起。为界面选择色彩时，一定要考虑相关的环境和文化，这一点非常重要。如果选择的色彩不合适，就有可能传递错误的信息，甚至会失去部分用户。例如，紫色在泰国代表的是服丧，但在西方某些国家却是皇权的象征。除了传达含义之外，色彩可以通过以下方式来辅助强化视觉结构：

- 色彩可以用于区别界面上的视觉元素。
- 色彩可以用于强调特定的信息或任务。
- 色彩是将应用内容分类的有效手段。

图 5-51 是采用色彩来构建视觉结构的例子,通过使用不同的色彩,使得视觉结构的逻辑关系十分清晰。想要解决色彩问题,我们首先要做的是设定界面的色彩风格。

图 5-51　界面的视觉设计色彩

如图 5-52,设定的色彩主要分为主色(Main Color)、辅色(Sub Color)和操作提示色(Highlight)三个部分,使用十六进制的代码便于图片在软件中的提取应用,可以方便地转化为 RGB 对应值。

(3)字体

对于字体,前文已做详细分析,此处补充如下:

① 使用高对比度字体。因为移动设备通常在户外使用,采用与背景的对比度较高的字体,可以增加可视性和易读性。

图 5-52　界面的色彩设定

② 使用正确的字体。不同类型的字体给用户带来不同的期待。例如,无衬线字体通常用于导航或比较紧凑的区域,而衬线字体很适合显示长篇文字,或用在内容集中的区域。

③ 在每行的左右留出适当空白,不要塞满屏幕。空白无需太多,通常三到四个字符的宽度即可。

④ 不要吝啬使用标题。我们可以通过文本标题来分割屏幕上的内容，为用户预告后面的内容。在标题中使用不同的字体、色彩也有助于页面的可读性。

⑤ 缩短段落长度。与 Web 类似，要保持较短的段落，每段包含的句子不超过两到三个。

⑥ 提供适当的行间距。移动设备的屏幕距离眼睛通常为 10—12 英寸左右，眼睛在这个距离很难跟踪每一行，增大行间距可以避免用户失去视线的焦点（见图 5—53）。

（4）图像

照片和图像能为内容增添意义，也能给设计增添意义。图 5—54 和图 5—55 是两个健身类应用软件中使用图像的例子。在移动终端设备中使用照片和图像并不像想象的那么流行。因为图片的高度和宽度是固定的，必须缩放到适合设备的尺寸大小才能使用。缩放可以通过服务器、内容匹配模型或者设备的缩放功能来完成，而

图 5—53　界面的视觉设计字体

图 5-54　界面图像设计的效果（情境渲染）

图 5-55　界面图像设计的效果（功能特质）

后者会造成性能损失。而加载大型图像所花费的时间更长、网络流量更多，用户的损失也就更大了。为了避免加载高清图像带来的消耗，我们可以看到图 5-54 对这类照片、图像进行了虚化处理，突出了情境的渲染。图 5-55 则用了象形图人物图像，保证了图像加载的速度，同时也突出了应用的功能特质。对图像的使用与界面的用户诉求有着直接的关系，不同类型的界面信息产品对图像使用的方式和规则也不一样，设计师需要灵活应对。

参考文献

1. UCDChina：《UCD 火花集 2》，北京：人民邮电出版社，2011 年。
2. 孙皓琼：《图形对话——什么是信息设计》，北京：清华大学出版社，2011年。
3. 〔日〕樱田润：《信息图表设计入门》，施梦洁译，上海：上海人民美术出版社，2015年。
4. 〔英〕Robert Spence：《信息可视化：交互设计》，陈雅茜译，北京：机械工业出版社，2012 年。
5. 〔美〕Suzanne Ginsburg：《iPhone 应用用户体验设计实战与案例》，师蓉等译，北京：机械工业出版社，2011 年。
6. 〔美〕兰迪·克鲁姆：《可视化沟通：用信息图表设计让数据说话》，唐沁等译，北京：电子工业出版社，2014 年。
7. 〔美〕盖文·艾林伍德、彼得·比尔：《用户体验设计》，孔祥富等译，北京：电子工业出版社，2015 年。
8. 〔美〕吉姆斯·菲利奇：《字体设计应用技术完全教程》，胡心怡等译，上海：上海人民美术出版社，2006 年。
9. 〔美〕黄慧敏：《最简单的图形与最复杂的信息》，白颜鹏译，杭州：浙江人民出版社，2013 年。
10. 〔美〕Jeff Johnson：《认知与设计：理解 UI 设计准则》（第 2 版），张一宁等译，北京：人民邮电出版社，2014 年。

"博雅大学堂·设计学专业规划教材"架构

为促进设计学科教学的繁荣和发展,北京大学出版社特邀请东南大学艺术学院凌继尧教授主编一套"博雅大学堂·设计学专业规划教材",涵括基础/共同课、视觉传达、环境艺术设计、工业设计/产品设计、动漫设计/多媒体设计五个设计专业。每本书均邀请设计领域的一流专家、学者或有教学特色的中青年骨干教师撰写,深入浅出,注重实用性,并配有相关的教学课件,希望能借此推动设计教学的发展,方便相关院校老师的教学。

1. 基础/共同课系列

设计美学概论、设计概论、中国设计史、西方设计史、设计基础、设计素描、设计色彩、设计思维、设计表达、设计管理、设计鉴赏、设计心理学

2. 视觉传达系列

平面设计概论、图形创意、摄影基础、写生、字体设计、版式设计、图形设计、标志设计、VI设计、品牌设计、包装设计、广告设计、书籍装帧设计、招贴设计、手绘插图设计

3. 环境艺术设计系列

环境艺术设计概论、城市规划设计、景观设计、公共艺术设计、展示设计、室内设计、居室空间设计、商业空间设计、办公空间设计、照明设计、建筑设计初步、建筑设计、建筑图的表达与绘制、环境手绘图表现技法、效果图表现技法、装饰材料与构造、材料与施工、人体工程学

4. 工业设计/产品设计系列

工业设计概论、工业设计原理、工业设计史、工业设计工程学、工业设计制图、产品设计、产品设计创意表达、产品设计程序与方法、产品形态设计、产品模型制作、产品设计手绘表现技法、产品设计材料与工艺、用户体验设计、家具设计、人机工程学

5. 动漫设计/多媒体设计系列

动漫概论、二维动画基础、三维动画基础、动漫技法、动漫运动规律、动漫剧本创作、动漫动作设计、动漫造型设计、动漫场景设计、影视特效、影视后期合成、网页设计、信息设计、互动设计